바쁜 사람을 위한

명언과 좌우명

예광 장경련 글씨

 ㈜이화문화출판사

한글판본체

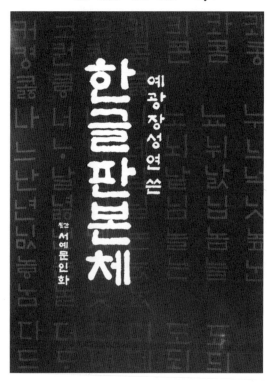

장성연 著 / 20,000원

한글서간체

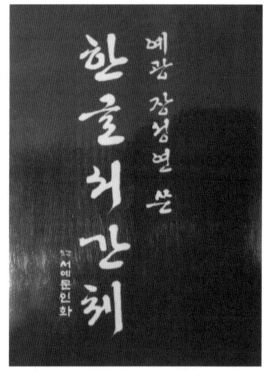

장성연 著 / 20,000원

㈜이화문화출판사　도서주문 : TEL. 02-732-7091~3

한글 묵장보감을 펴내며

　　현대를 살아가는 사람들은 너나 할 것 없이 바쁘다. 오전 오후가 다르게 변화하는 일상 속에서 책을 못 읽는다는 것은 어쩜 당연한 일로 합리화하는 사람이 있을지 모른다.

　　그러나 아무리 바빠도 책은 읽어야한다. 다산 정약용 선생도 책을 읽는 민족이 흥한다고 했고 메모하는 습관을 가져야 한다고 강조하였다. 우리가 익히 아는 소크라테스도「남의 인생담을 읽어라 남의 고생과 성공을 통해 자신(독자)를 개선할수 있다라고 했다.」우리는 두꺼운 책을 읽고 난 후 아무런 느낌이나 감동이 없다면 시간만 빼앗기고 독서의 수고로움만 남는다면 안된다. 그래서 편저자는 글 내용은 짧아도 긴 여운과 감동을 남길수 있는 책이 있으면 좋겠다는 생각이 들어 오래전부터 구상하고 기획하다가 활자가 아닌 나의 육필로 좋은 내용들을 책 한권에 남기게 되었다.

　　전철이나 아주 짧은 시간에 단 한편의 짧은 글을 마음에 담아 놓을 수 있게 하려고 노력했다. 각 가정에 비치하면 가훈집이 될수도 있을 것이며 아파트, 엘리베이터나 현관에 게시한다면 1주일에 한장씩만 게시한다해도 200편이니 4년간을 게시가 가능토록 했다. 회사나 병원 어느곳에서든지 게시해 놓고 많은 사람들로 생각할 수 있는 기회를 부여했다. 두꺼운 책을 읽어 엑기스를 추출한 것으로 여기면 좋겠다. 특별히 이 책은 수 많은 서예가들의 한글 묵장보감이 될수 있도록 하였다. 내용이 간결하기 때문에 다른 친지들로 서예 작품 부탁을 받았을때 무엇을 써주면 좋을까? 걱정해보지 않은 작가가 어디있을까?

　　세계적인 위인의 명언, 한국속담, 격언들을 모았으니 적합할 것이다. 전시장에서 길다란 문장을 읽어보는 사람은 거의없다. 짧고 내용이 좋다고 여겨진다면 이 책은 두꺼운 책 200권을 섭렵한거나 마찬가지가 될 수 있을 것이다.

　　언제나 좋은 책을 만들어 여러사람에게 보급해주는 이화문화출판사 이홍연 회장과 임직원 여러분께 경의를 표한다.

예광 **장 성 연**

서예를 처음 시작하는 분에게(서예 십훈)

1. 서예를 너무 어렵게 또는 너무 쉽게 생각마십시오.

2. 경필(펜글씨)을 못써도 붓글씨를 잘 쓰는 경우가 많습니다.

3. 자신을 과소 또는 과대 평가하지 마십시오.

4. 단 몇개월안에 명필이 되겠다는 생각은 금물입니다. 최소 6개월이상 최선을 다해보십
 시오.

5. 최선을 다했음에도(6개월이상) 잘 안될 때는 지도자와 상담해 보십시오.

6. 대부분 1개월, 3개월, 6개월째 서예공부에 대한 회의가 엄습합니다. 이 기간을 잘 넘
 겨야 성공할 수 있습니다.

7. 서예공부는 모든 예술의 근원이라고 합니다. 글씨 그대로 수천년 수만년 그대로 살아
 있습니다. 비문의 경우 거의 영원할 것입니다.

8. 모르는 것은 언제나 선배 또는 지도자에게 말씀드려 보십시오. 친절히 알려드릴 것입
 니다.

9. 결석은 모든 공부의 최대의 적입니다. 불가피할 경우 사전에 학원에 통보하는 성의를
 표해주십시오.

10. 서예를 통하여 자녀들의 한문교육 및 예절교육에 큰 도움이 있음을 기억하십시오.

글샘서예원장 예광 장 성 연

▪ 작 가 약 력

장성연 張城燕 - JANG SUNG - YEON

아호 : 禮廣, 秋崗, 글샘

우 157-916 서울 강서구 화곡6동 1148 우장산 롯데Ⓐ102-504
전화 0502-326-9261-평생전화
대표전화 2601-2359 / FAX 2604-5155 / 손전화 017-228-2359
홈페이지 www. yegoang.com (한글주소 : 장 성 연)

〈학력, 지도 및 수상 경력〉

- 고려대학교 대학원(45회, 경영학)
- 효남 박병규 선생 문하에서 수업
- 여초 김응현 선생 문하에서 수업
- 예술의 전당 서예연구반 수료
- 현대미술관 아카데미 수업
- 서가협 · 서협 · 미협
 (우수상1회, 특선 3회, 입선 9회)
- KBS 전국 휘호대회「金賞」수상
- 전남 미술 대전 특선
- 서울특별시장상 2차례 수상(모범시민)
- 공군사관생도 서예 지도
- 미국 KTE방송사장 감사패 받음 (두번)
- 제1회 서울서예공모대상전 - 특선
- 정도 600년 자랑스런 서울 시민상
- 전국 효행시 문학 공모전 효행의 노래 10수 장원

〈저 서〉

- 서예 기법 대관(일신각)
- 서예론(글샘서예원)
- 여성백과, 으뜸백과 집필(삼성출판사)
- 한글 고체 교본(세기문화사)
- 한글 서간체 교본(이화문화출판사)
- 한글판본체(이화문화출판사)
- 현대 한글서체자전 필자('98-다운샘)
- 시집 : 라일락 보다 진한 향기로(한글사)

〈주요작품〉

- 14대 대통령 취임 축하 휘호
- 예수님의 보혈 찬송(서각)
 여의도 순복음교회 소장
- 제일기획의 사명 - 4.5M×2M
- 관동별곡 - 호암미술관 영구소장

〈주요비문〉

- 6 · 25 참전용사 전적 비문 휘호(강화)
- 대통령 휘호탑 비문 휘호(서울)
- 服齋奇遵선생 史蹟碑文휘호(고양군 원당)
- 김일주 박사 공적비(충남 공주)
- 우장산공원조성 기념탑명 휘호(서울 강서)
- 매운당 이조년 시비 휘호(서울 강서)
- 한국가스공사창립 14주년 기념비(분당)
- 칠갑산 노래비(충남 칠갑산)
- 허준기념관 휘호(서울강서)
- 새마을지도자탑명 휘호(서울강서)

〈기 타〉

- 전국 가훈 써주기운동 전개「국민일보」보도, KBS보도본부 24시 출연, 15만점 휘호
- 한국을 움직이는 인물 선정(중앙일보) '97
- 농수산물시장 무료 도서관 개관시 KBS초대 휘호 출연
- 전국 교회 이름 무료 써주기운동 전개, 서울 영락교회 비롯 500여점
- 자유중국(대만) 서예계 시찰 ('89, '92)
- KBS, MBC, CBS, SBS출연 다수

〈전직 및 현직〉

- 여의도 순복음교회 장로
- 남서울 서예가협회 회장 역임
- 한국문화예술인 선교회 회장 역임
- 강서문화 예술인 협회 부회장 역임
- 서울시민교양문화센터 강사 역임
- 중앙문화센터 서예 강사(국한혼서) 역임
- 한국아동문학연구소 평생회원(시 · 수필)
- 강서 서예가 협회장 역임
- 글샘서예학원장
- 강서여성교양대학출강
- 롯데문화센터 출강(영등포)
- 현대백화점(신촌점) 문화센터 출강
- 지구문화작가회의 초대 회장(시인) 역임
- 향천문학회장(2003~)
- 한국교원대학 교수(서예한문 역임 5년)
- 한국가정바로세우기 운동본부장

〈주요전시회〉

- 오늘의 한글서예초대전(예술의전당 - '92)
- 국제서법연합전(서울시립미술관 - '90)
- 한글서예큰잔치(세종문화회관 - '93)
- 미국 KTE 방송국 초대전 '90, '91
- 자유중국서예초대전(대만 - '92)
- 미국 SUN갤러리 초대전 - '96
- 캐나다 교민초청전 - '97
- 추강연서회전 6회
- 미국 매릴랜드 대학 초대 전시회 '98
- 한국대사관(워싱턴) 초대전 '98 초대 전시회
- 중국북경 · 서안 초대전 '98
- 중국 호북 미술대학원 초대전 - '01
- 중국 호남 미술대학 초대전 - '02
- 새누리호 선상전시회, 블라디보스톡, 상해, 마닐라, 대만 - '03, '04

目次

가난이란 것이 그다지 괴로운
것이 아니라고 깨달았을 때
비로소 자기의 부를 마음껏
즐길수가 있다 세네카

예광

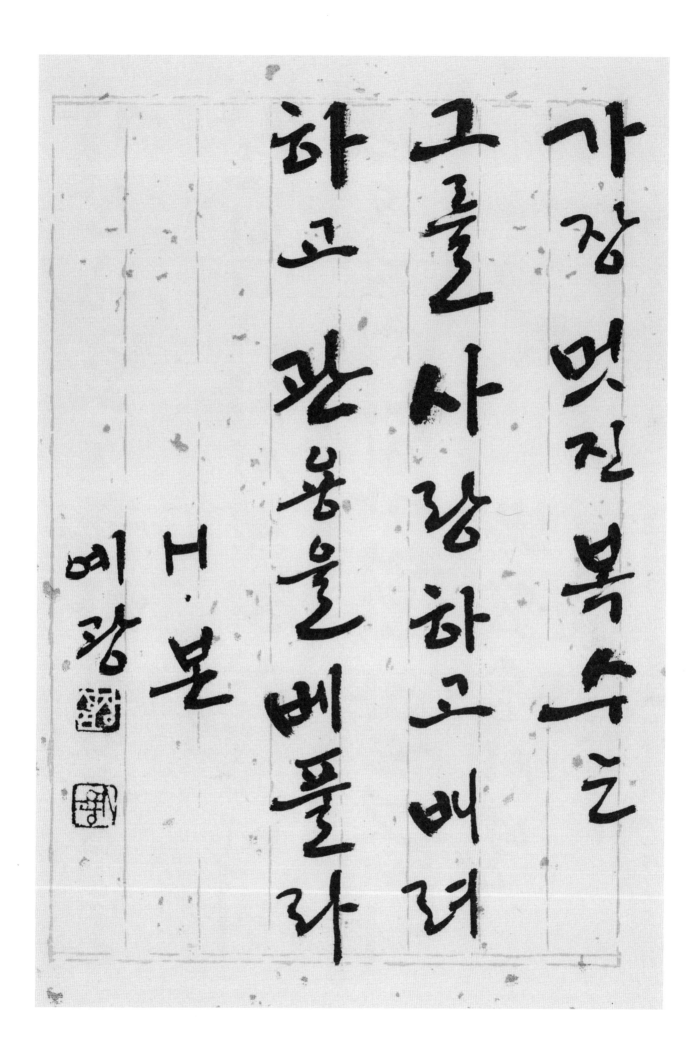

가장 멋진 복수는

그를 사랑하고 배려

하고 관용을 베풀라

H.보

예광

가장 큰 효도는 자신의 몸을
잘 지니고 자신의 허물을 인해
부모님께 시비가 없게 하는 것이다

우암 송시열
예광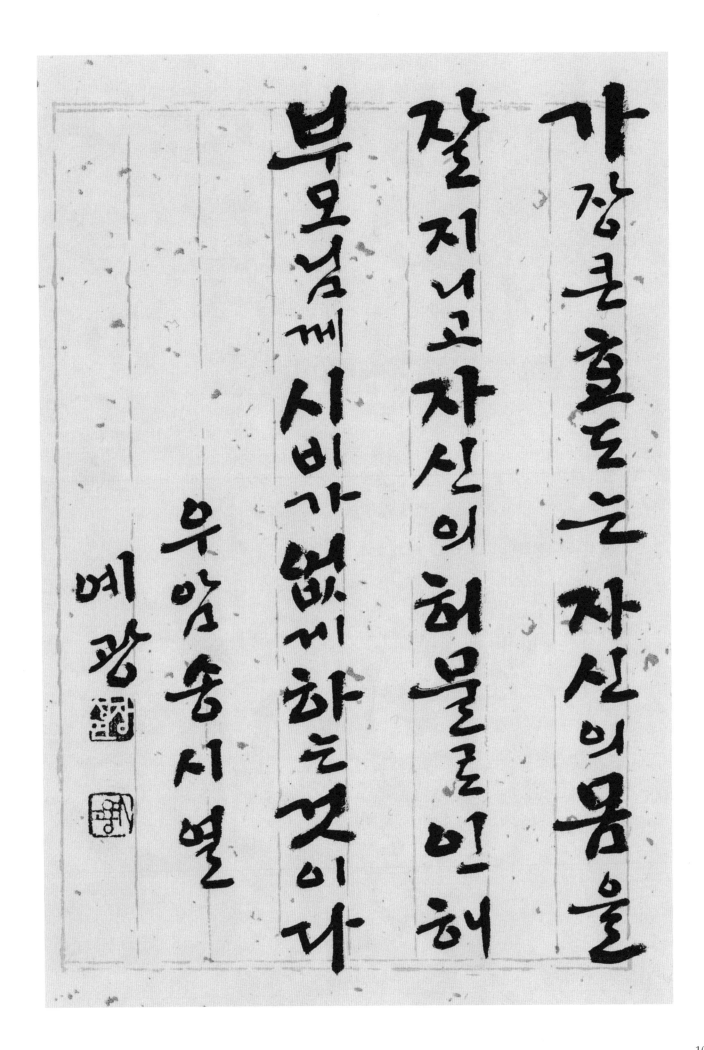

가지고 있는 것에 만족할 줄 알고 능력 이상을 바라지 아니해야 이상을 바라지 아니해야 진정한 부자이시세로

예광

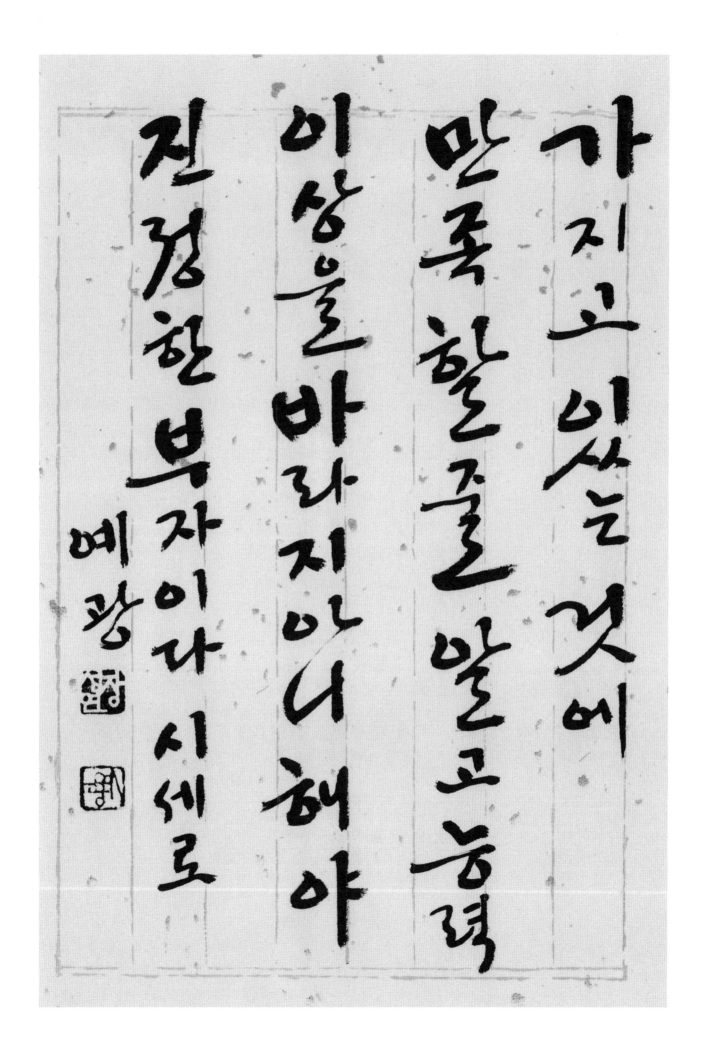

가치는

명성보다 존경하다

베이컨

예광

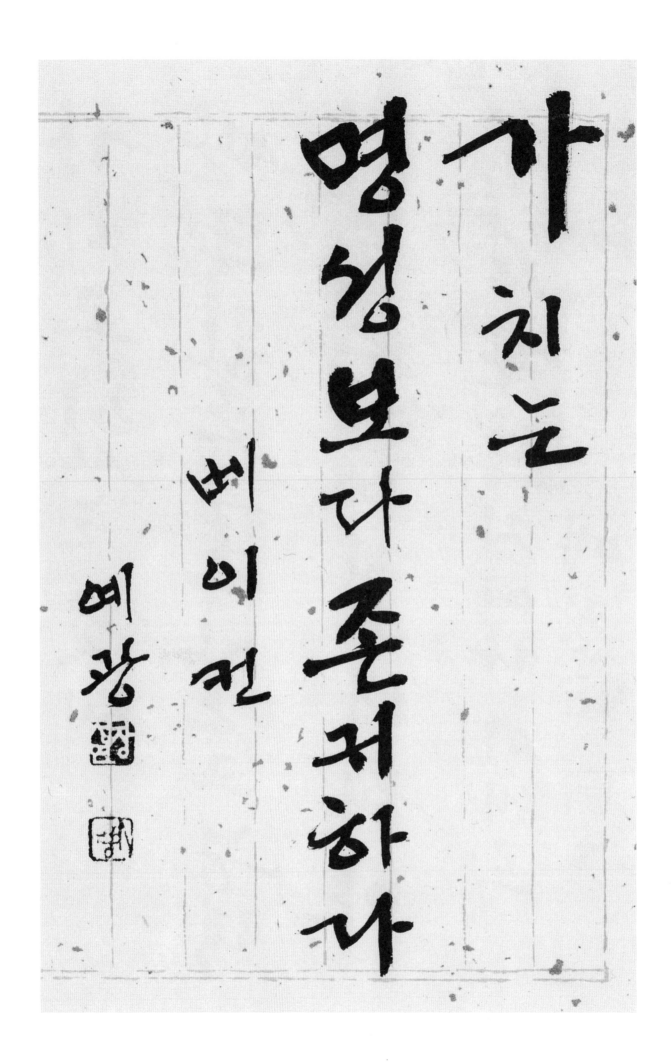

12

강가에서 물고기를
보고 탐내는 것보다 돌아
가서 그물을 짜는 것이 옳다

예약지

예광

거짓말은 그것 때문에

또 다른 거짓말을 하다가

나중에 드러남을 알라

레싱

예광

건강을 유지하는 것은
우리에게 주어진 가장
큰 의무요 재산유지의

스펜서

예광 [印] [印]

견권한 정신은
권건한 육체에 잇듣다
유베놀리스
예광
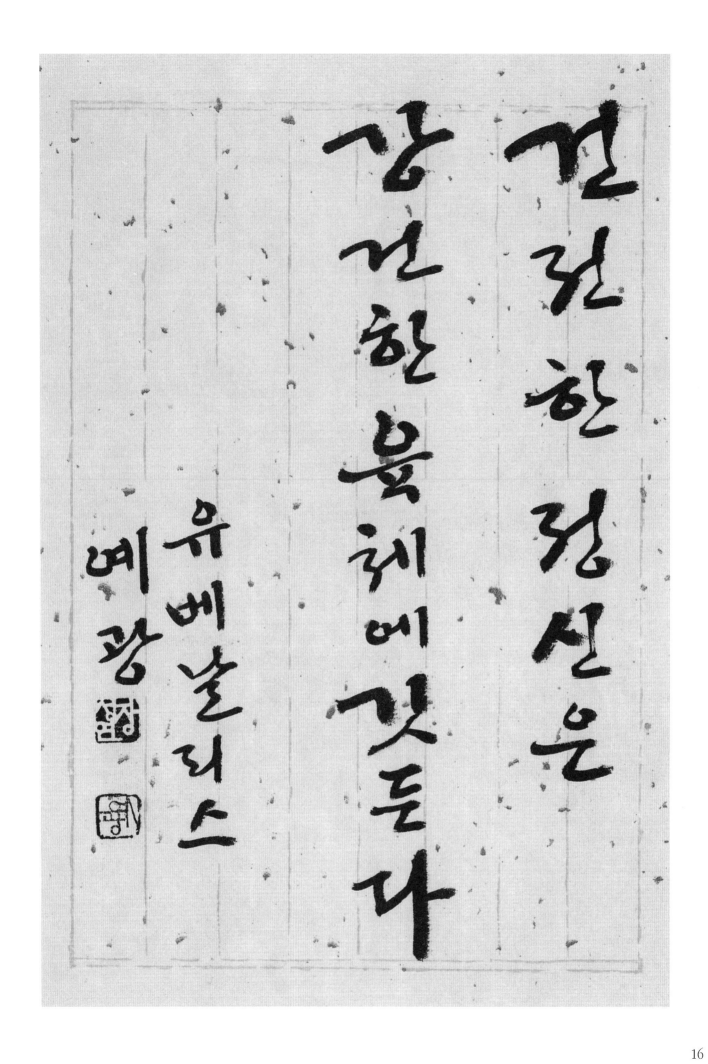

결혼 전에는 두 눈을 크게
뜨고 보라 그리고 결혼 후
에는 한 쪽 눈을 감아라

T 물러

예광

겸손한 사람은 많은 사람들로부터 호감을 산다

호감을 사는이

예광

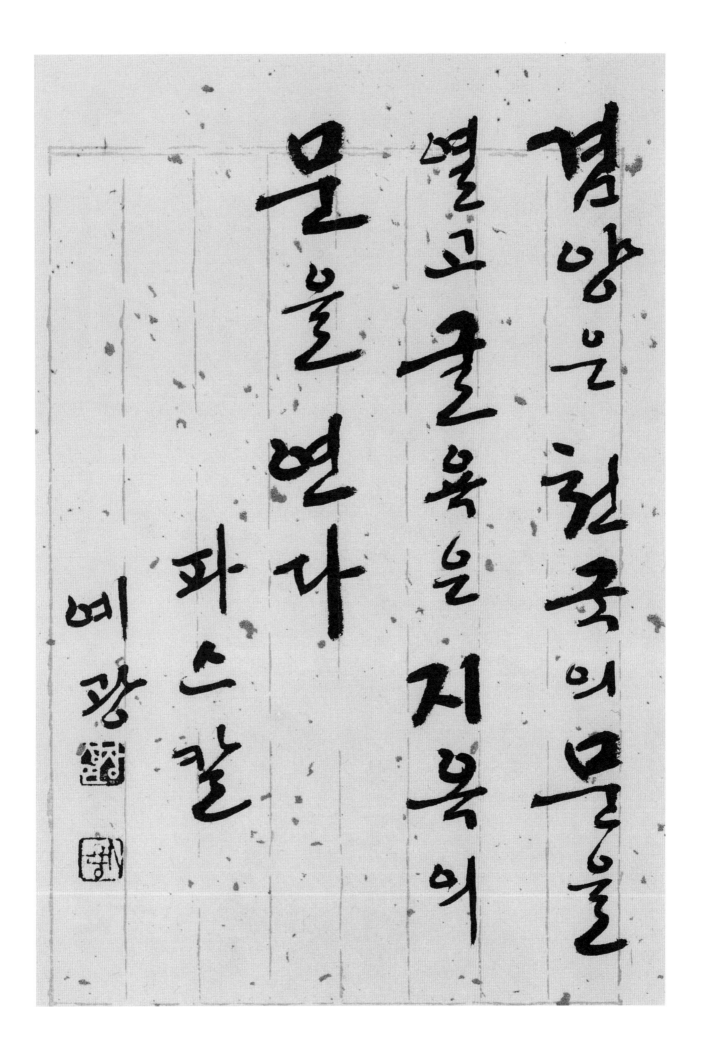

결혼은 천국의 문을
열고 골육은 지옥의
문을 연다
파스칼

예광

교거하고 새로운 일은

허용엔 불가능한 일로

보인다 나중엔 이른다

갈다 일

예광

고귀한 사상을 몸에

지니고 잇는 사람은

결코 외롭지 않다

P.시드니

예광

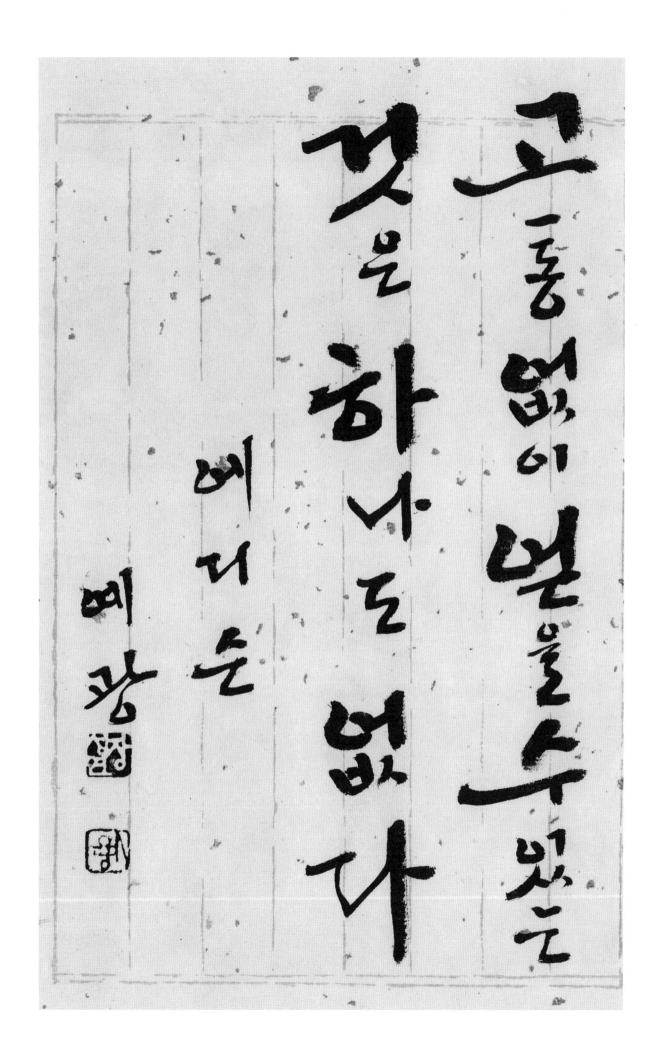

고통이 삶기고 간것을

맛보다 고난도 지나고

나면 꿈이로울수있었다

퇴테

예광

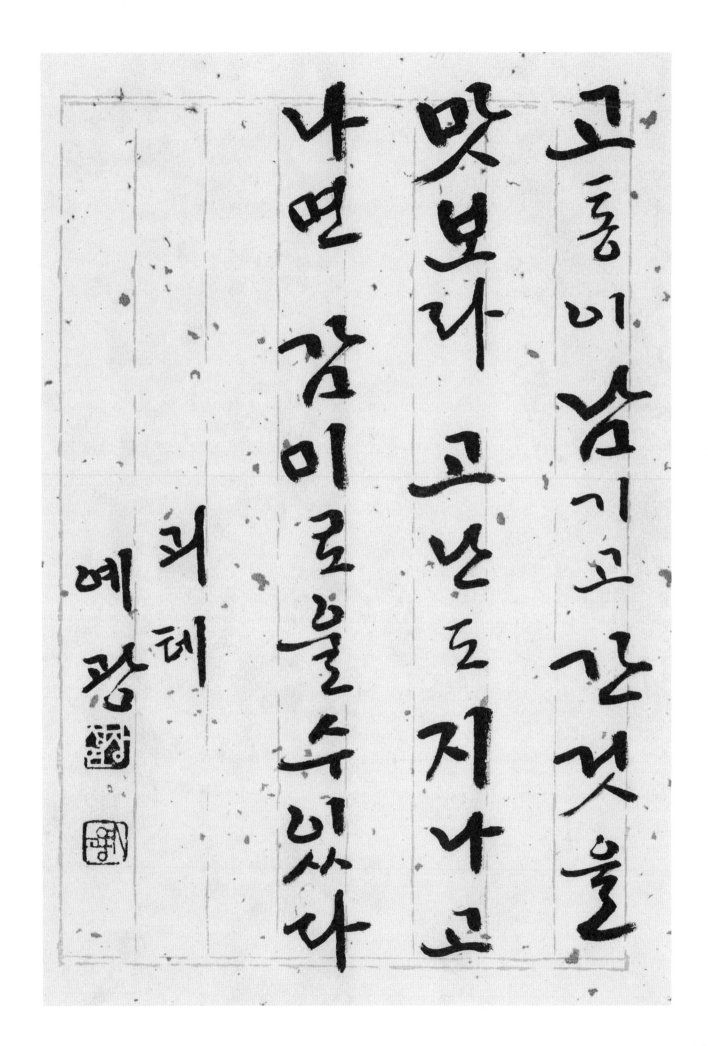

과거를 따르지 말고

미래를 원하지 말고

모름에 충실하라

중부경전 예광

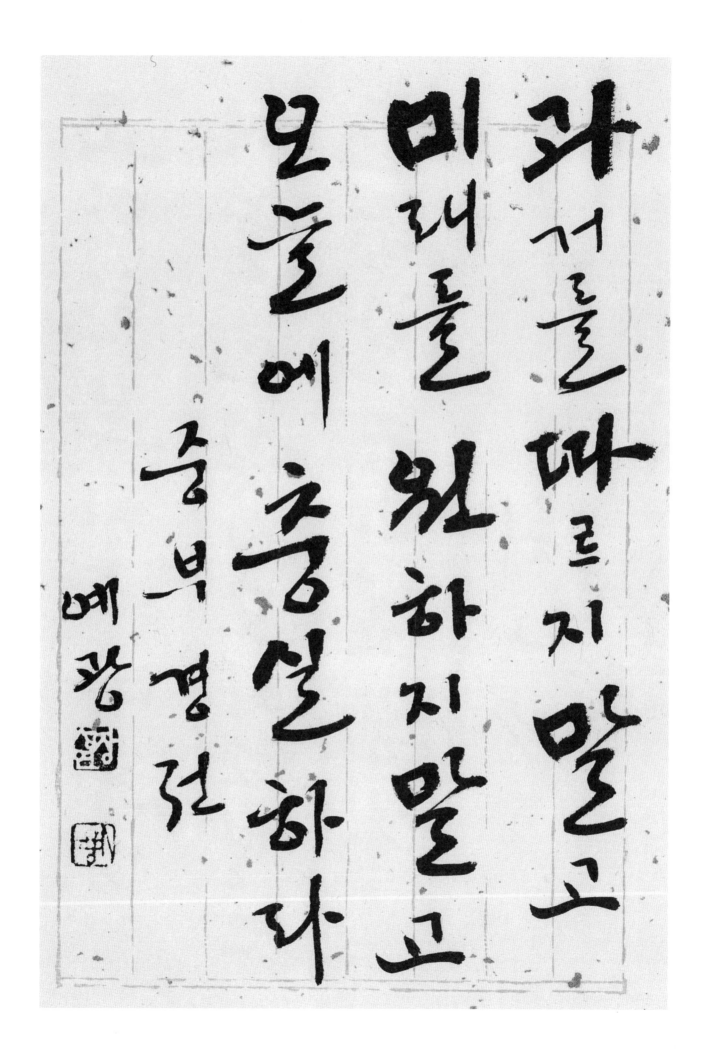

교만한 부자는 아무리 재물을 많이 모아도 결코 만족할 줄 모른다

채근담

예광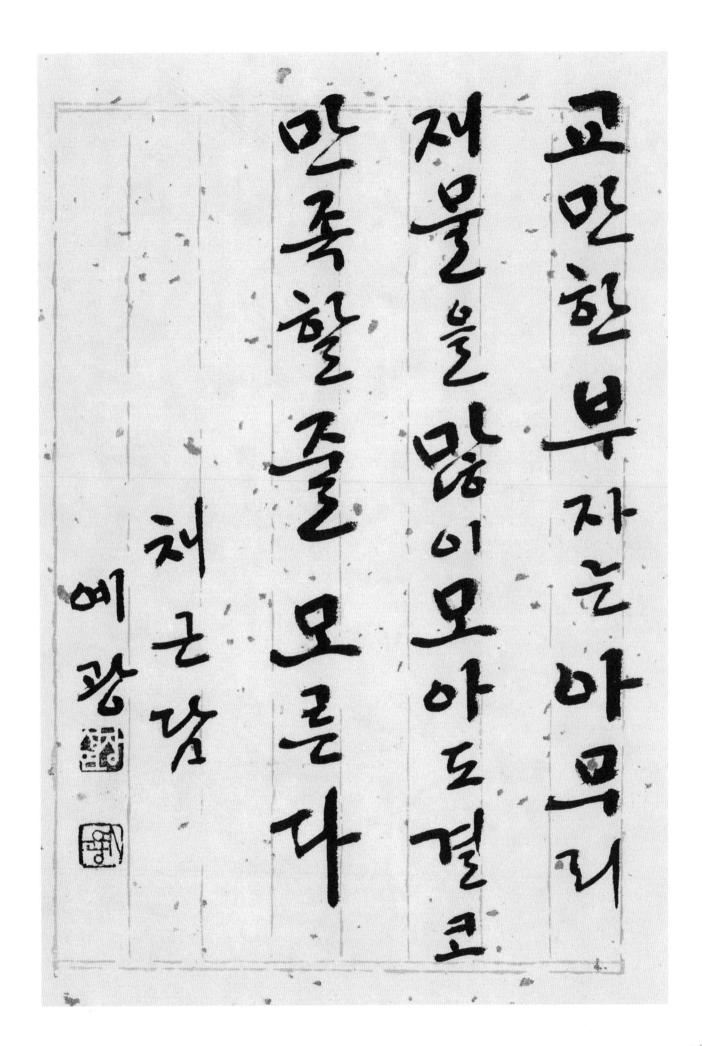

국민의 자유는
국가의 강대함에 비례한다

루소

예광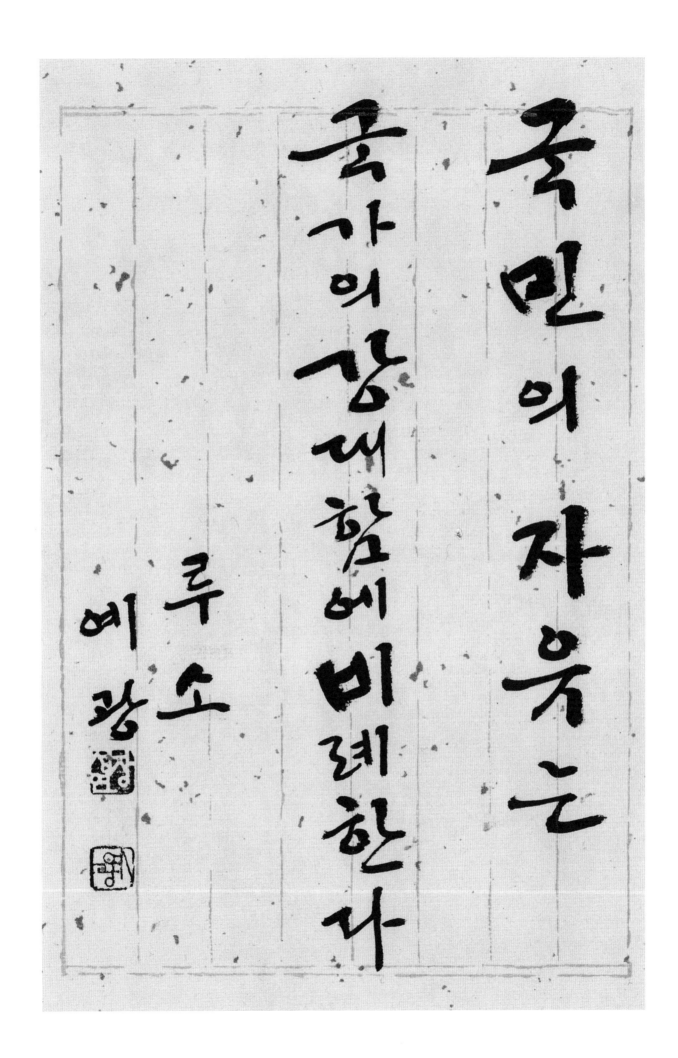

군자는 나아가 쇠퇴해
가는 것을 므려 하지 않고
뜻이 약해진 것을 므려한다

맹자
예광

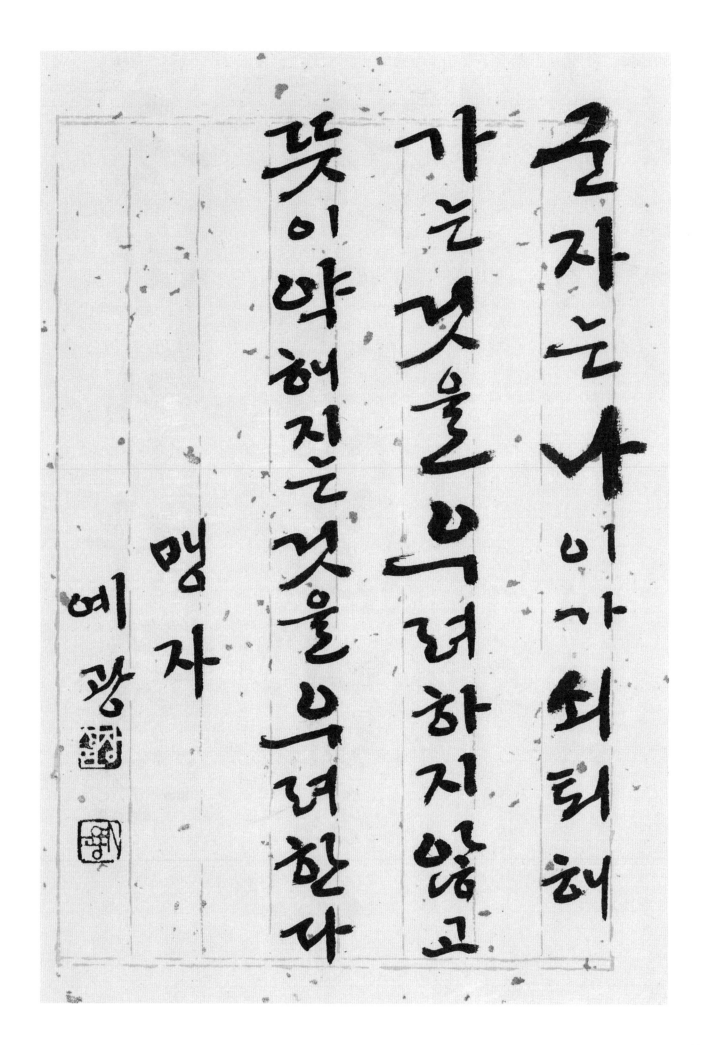

그대가 만일 인세를 바

웠다면 많은 공적을

울린 것이다 성숙하라

괴테

예광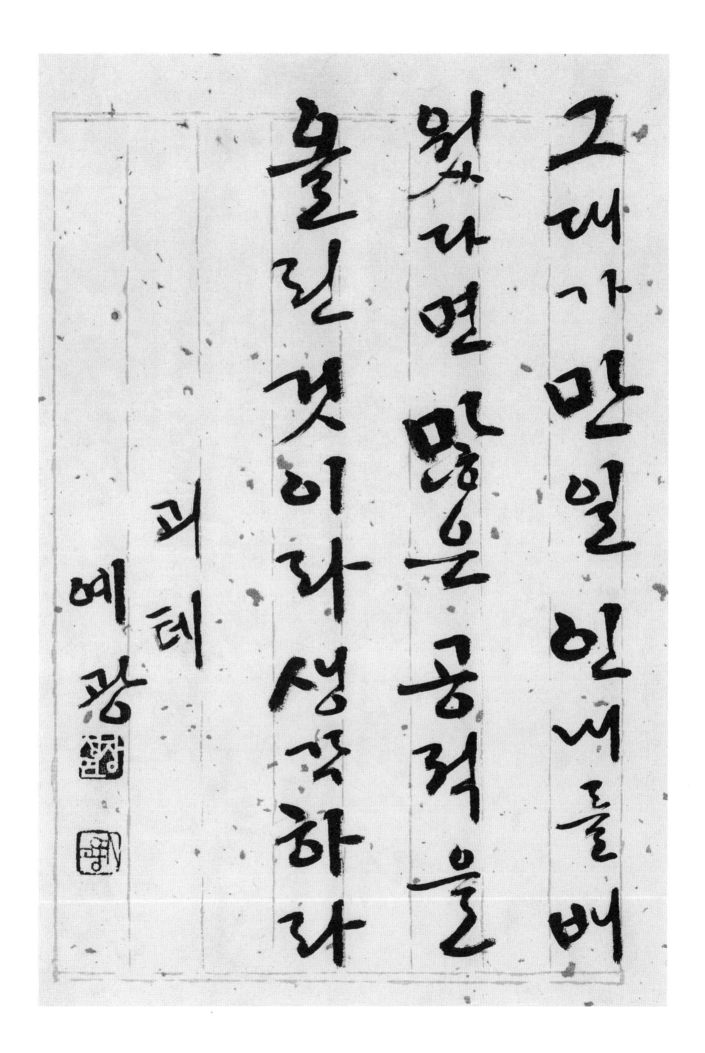

근심 걱정 속에 즐거움이 있고

이 즐거움 가운데

근심 걱정도 함께 있다

퇴계

예광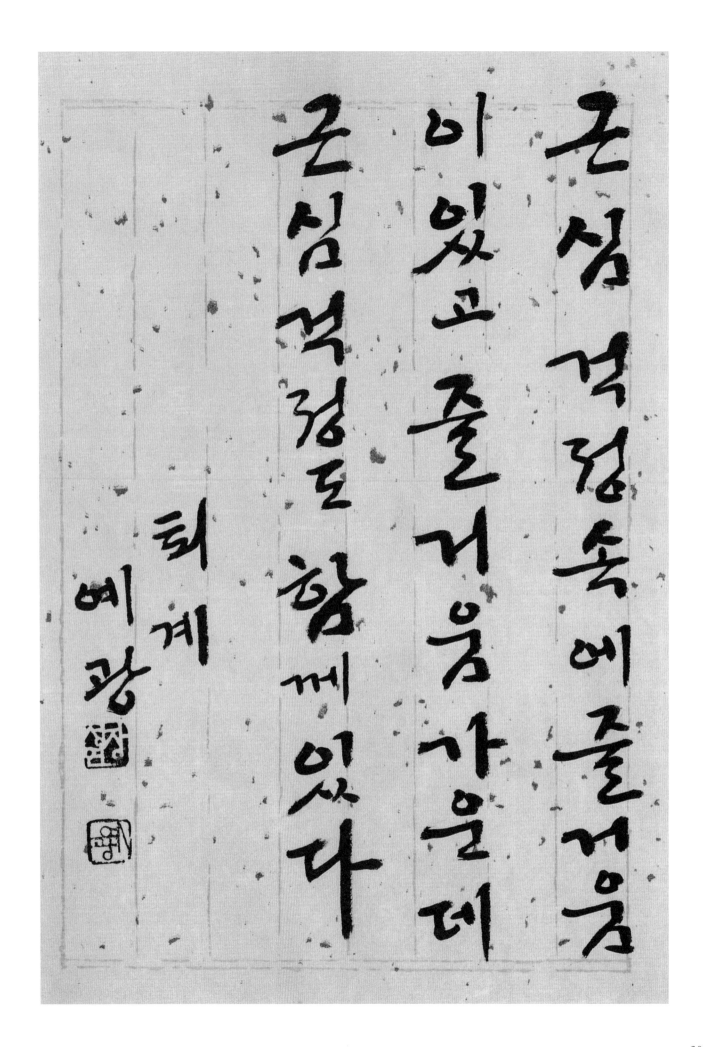

꿈 꾸는 힘이 없는 자는
사는 힘도 없어 절망

가운데 빠지기 쉽다

E. 톨러

예광

나는 양심을 속이고
일을 은폐 하거나
그르칠 수 가 없다

루터

예광

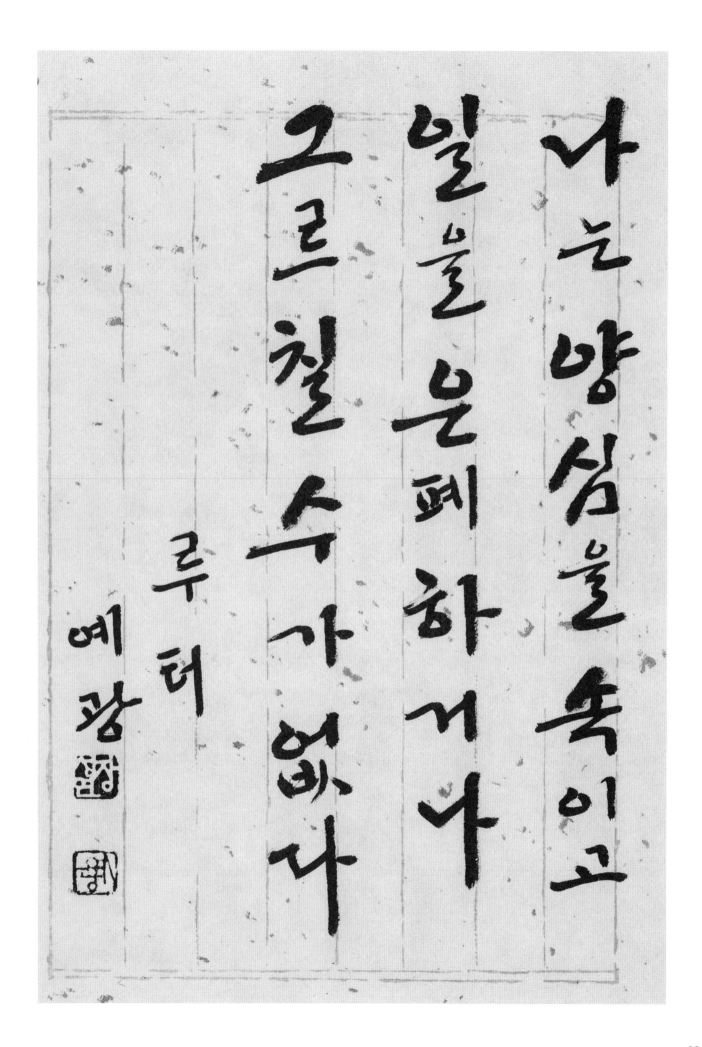

나는 하루 세번씩 나 자신을 뒤돌아 보며 자신을 살핀다

논어

예광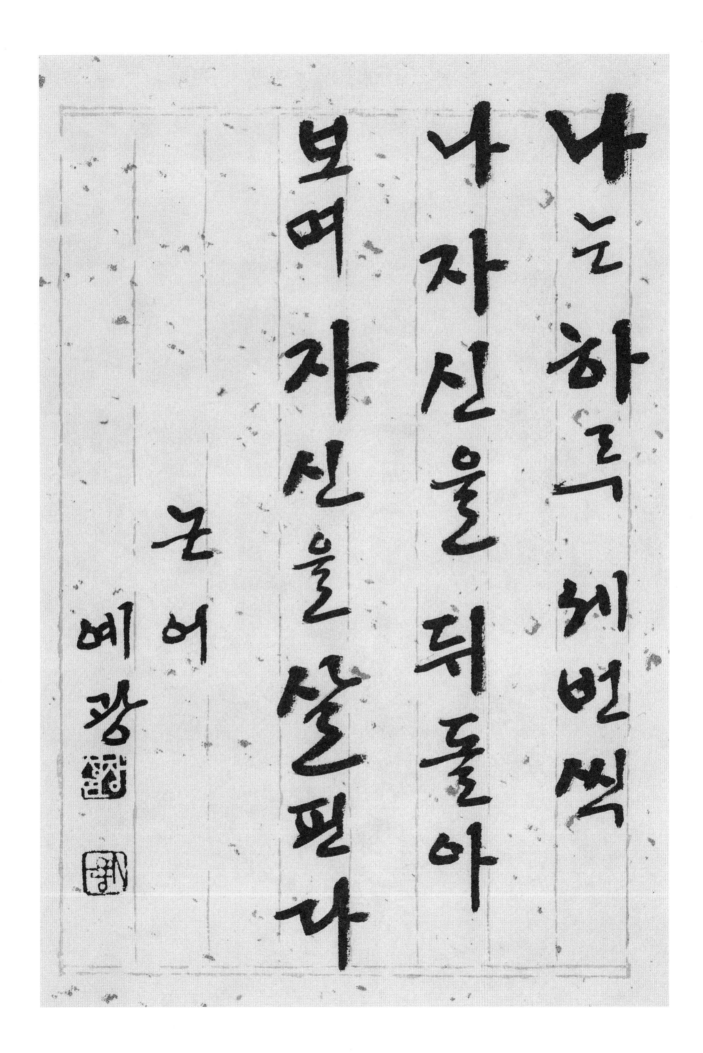

나라를 경영하여 백성을
모으는 것은 마치 낚시터에서
고기를 모으는 이치와 같다

태공망

예광

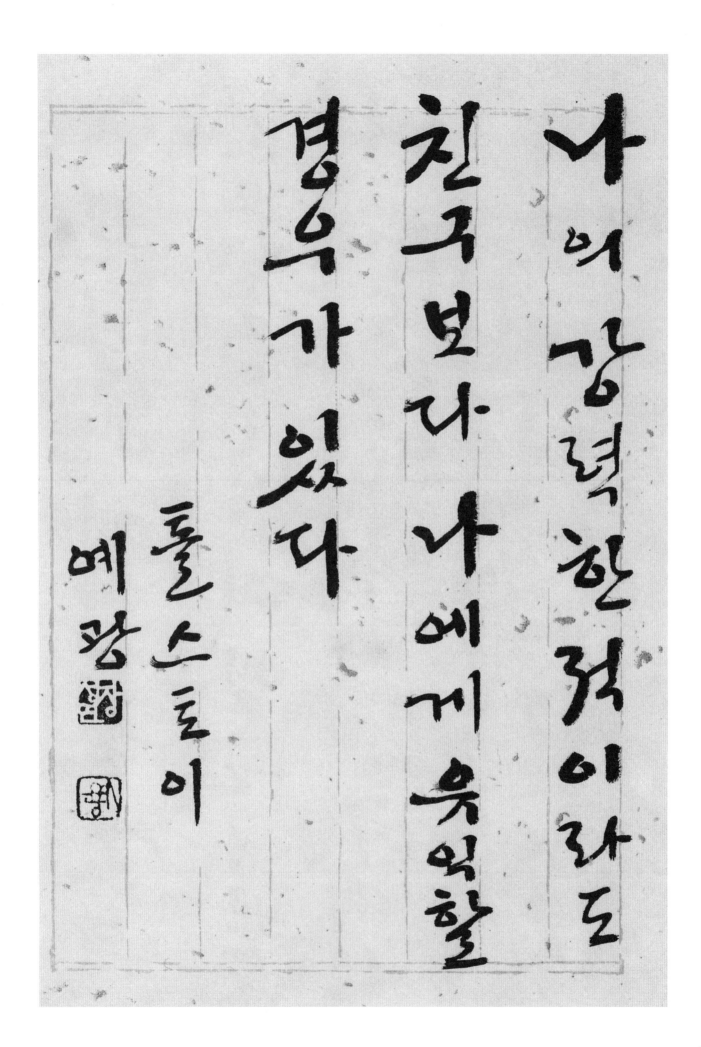

나의 강력한 것이라도
친구보다 나에게 유익할
경우가 있다

둘스토이

예광

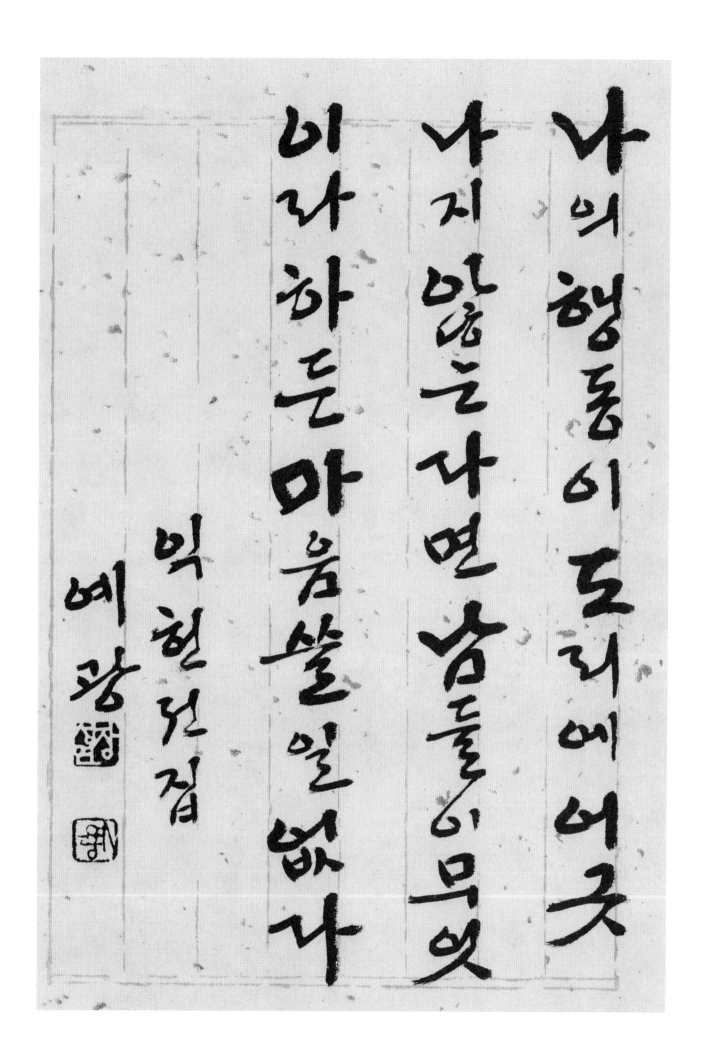

나의 행동이 도리에 어긋
나지 않으면 남들이 무엇
이라 하든 마음 쓸 일 없
다

익헌선집

예광

남을 지배하려하거던

먼저 남에게 복종하는

것을 배워두라

솔론

예광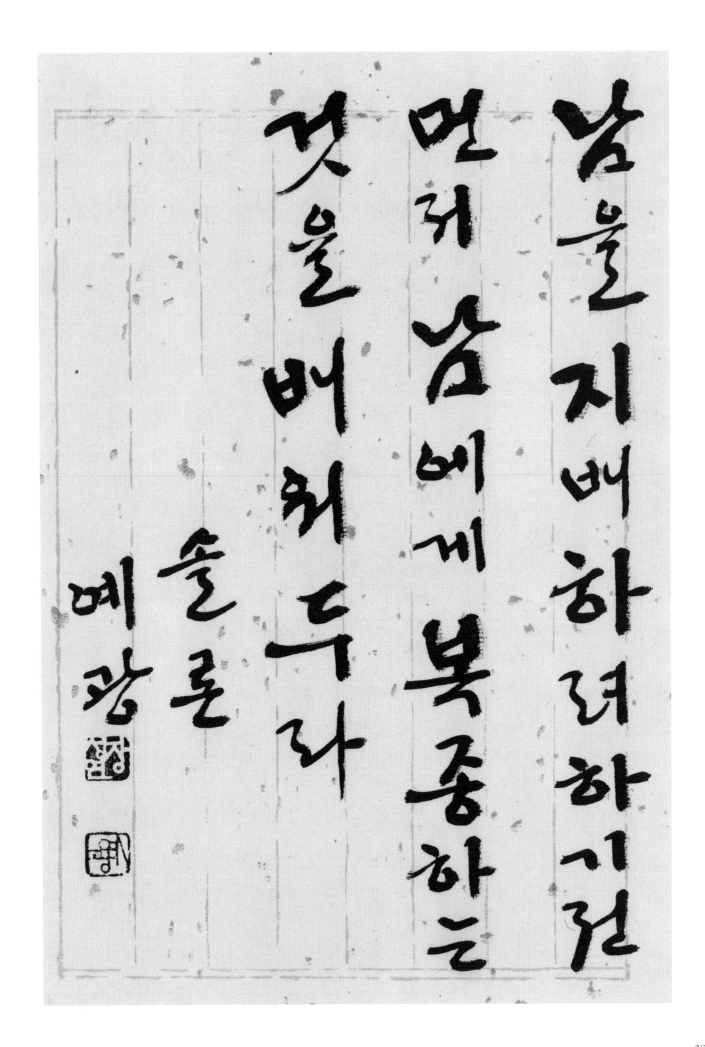

남의 불행을 가엾게
생각하는 마음에서
인이 생겨 난다

맹자

예광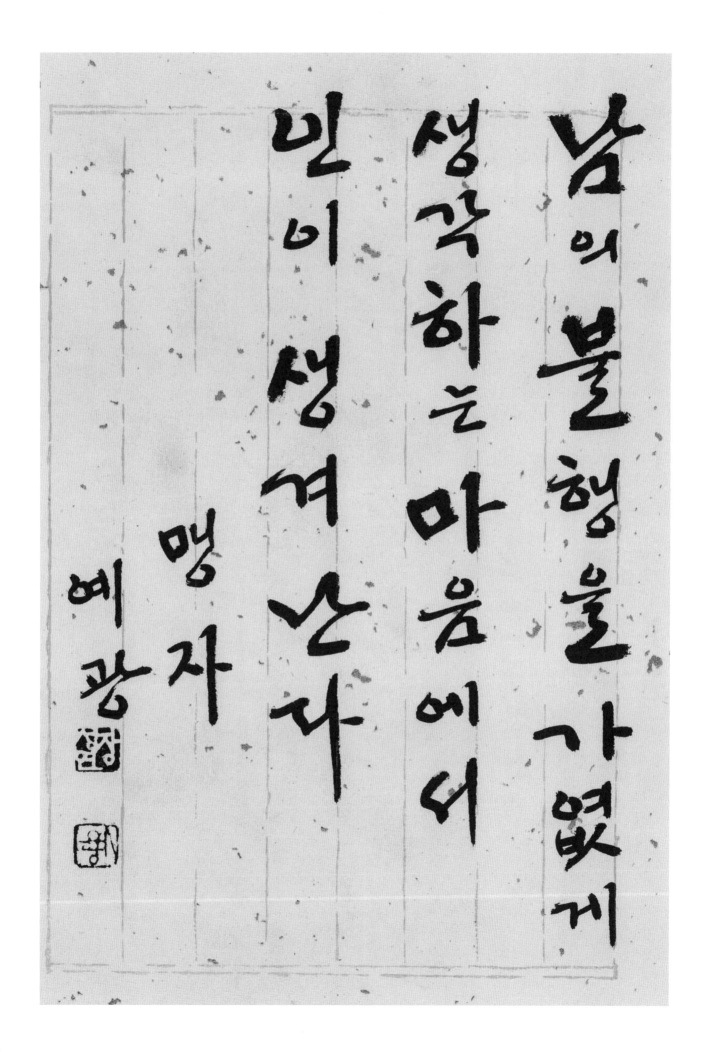

남의 사랑을 받으려고
애쓰지 말라 먼저 사랑하라
그런 후 사랑을 받아라

예광

돌스도이

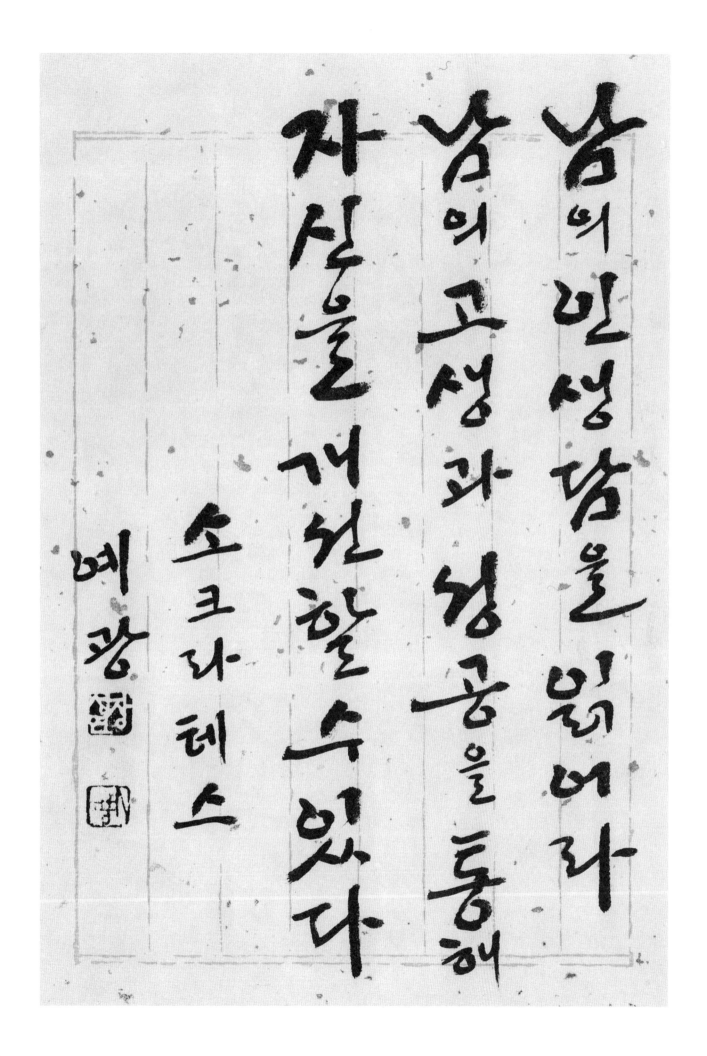

남의 인생담을 읽어라

남의 고생과 성공을 통해

자신을 개선할 수 있다

소크라테스

예광

널리 배워서 뜻을 세우며 간절히 묻고 가까울 것부터 생각하면 인이 그 가운데 있다

논어

예광

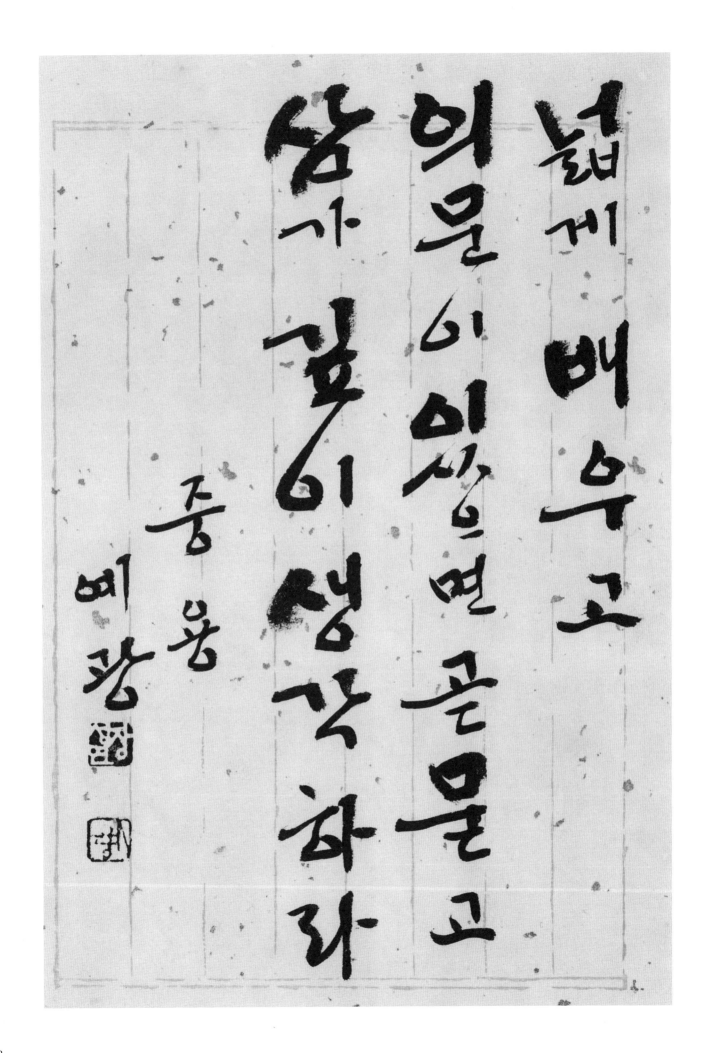

넓게 배우고

의문이 있으면 곧 묻고

삼가 깊이 생각 하라

종용

예광

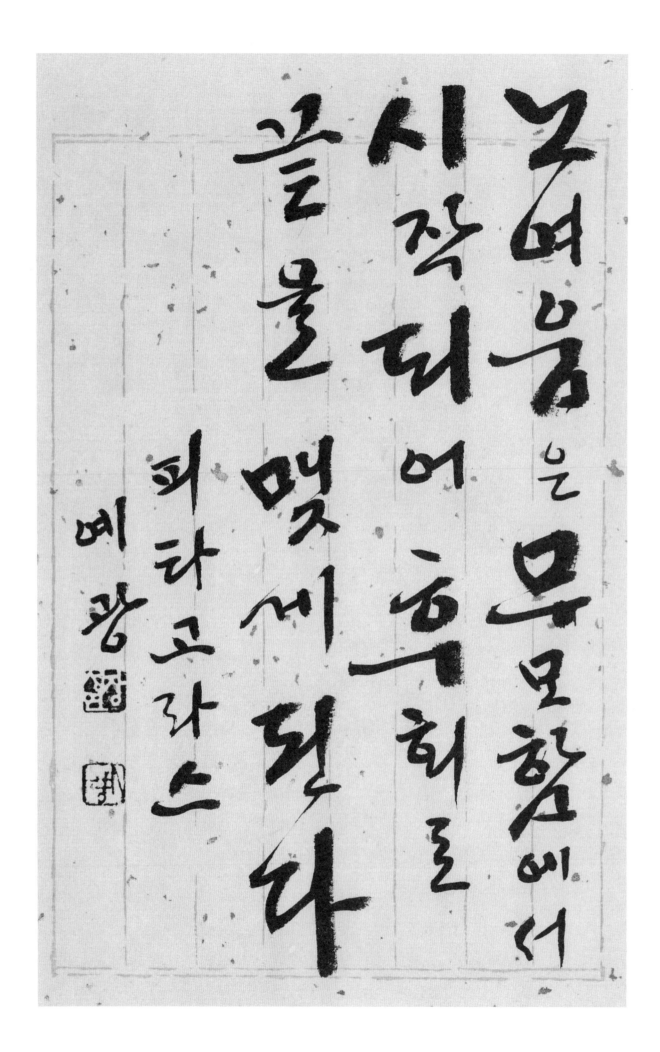

노여움은 무모함에서 시작되어 후회로 끝을 맺게 된다

피타고라스

예광

놀고 먹을 수 있음을

능력이라 말라 일하지 않고

놀고 먹는 것을 죄악이다

톨스토이

예광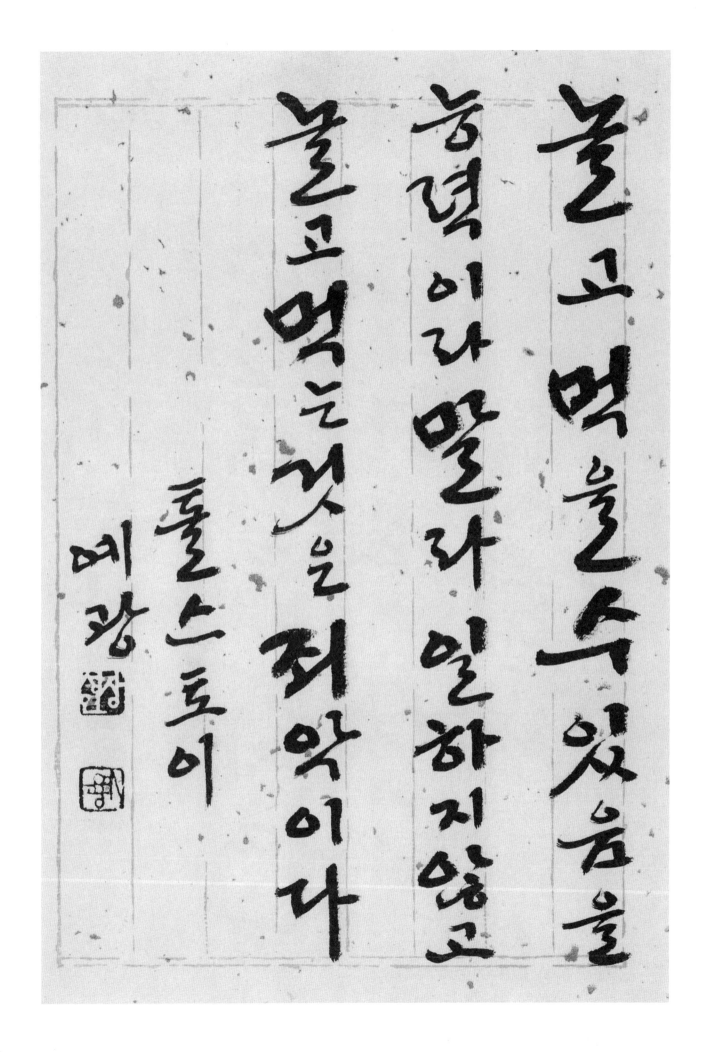

눈에 보이진 않지만 얼씨우일드 족을 아는둘

이있다 양심과 신이다

영국속담

예광

항상을 괴롭히고 실패하는 일

들은 더 큰 일을 하기 위한 하

나의 시련이라고 생각하라

A. 아우구스티누스

예광

덕행과 진리는 가장

아름답고 더욱 사랑할

만한 두 천사이다

F.베이컨

예광

도덕이란 사람과 사람 사이에 일어나는 규범이어 규범을 때라야 한다 틀스토이

예광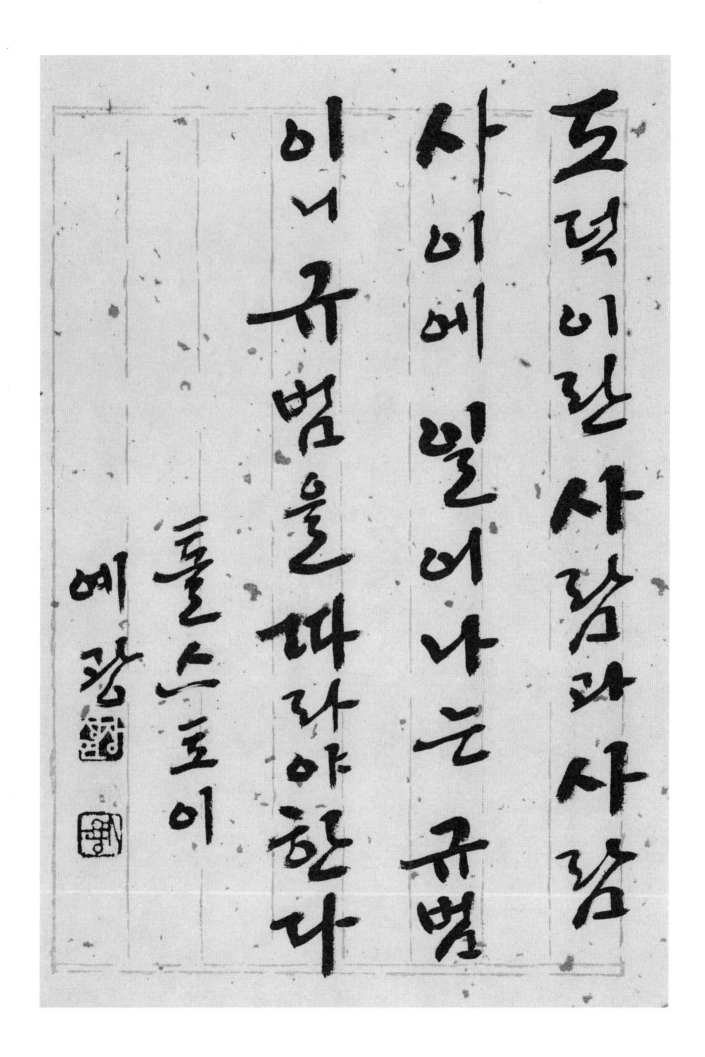

도의 근본은 하늘에 나왔으나 이는 모든 사람 마음속에 갖추어져 있다

퇴계

예광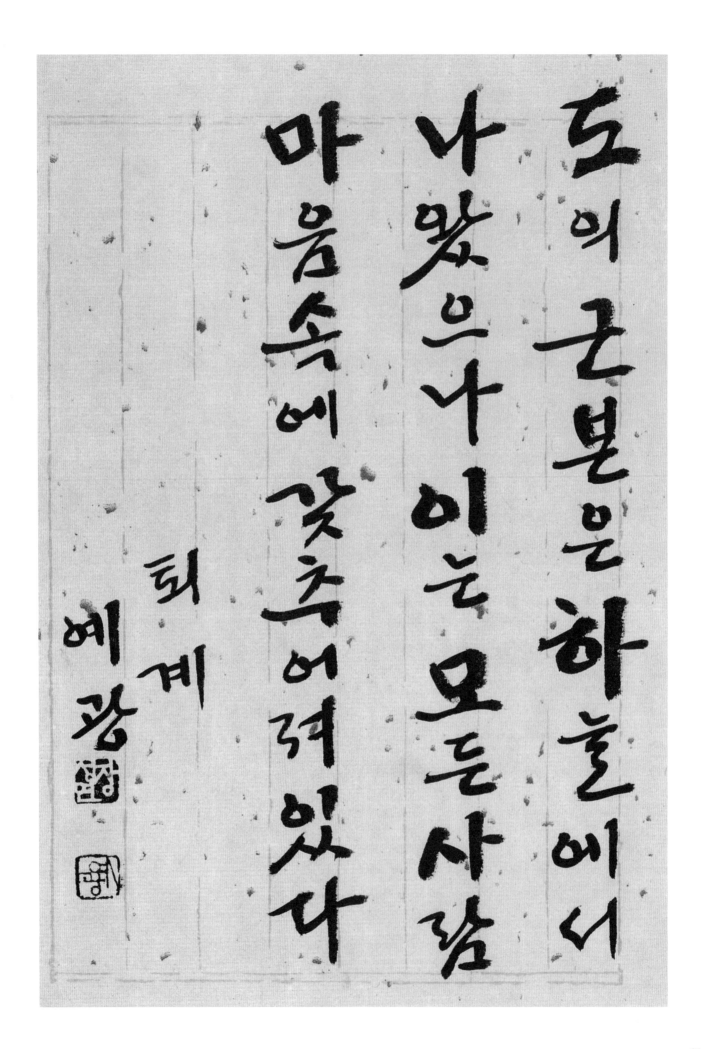

돈을 벌고자 한다면
없이 돈을 써라

돈을 벌고자 한다면
없이 돈을 써라
풀라톤

메광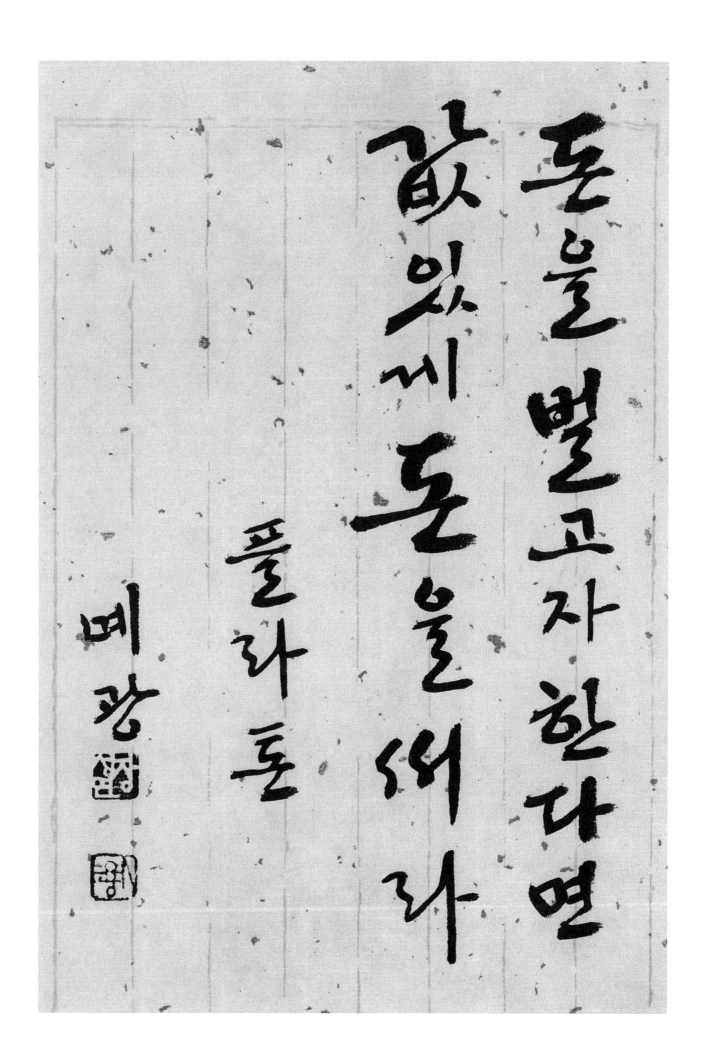

51

돈이란 매우 좋은 하인

이기도 하지만 아주 섬술

굿은 주인이기도 하다

프랭크린

예광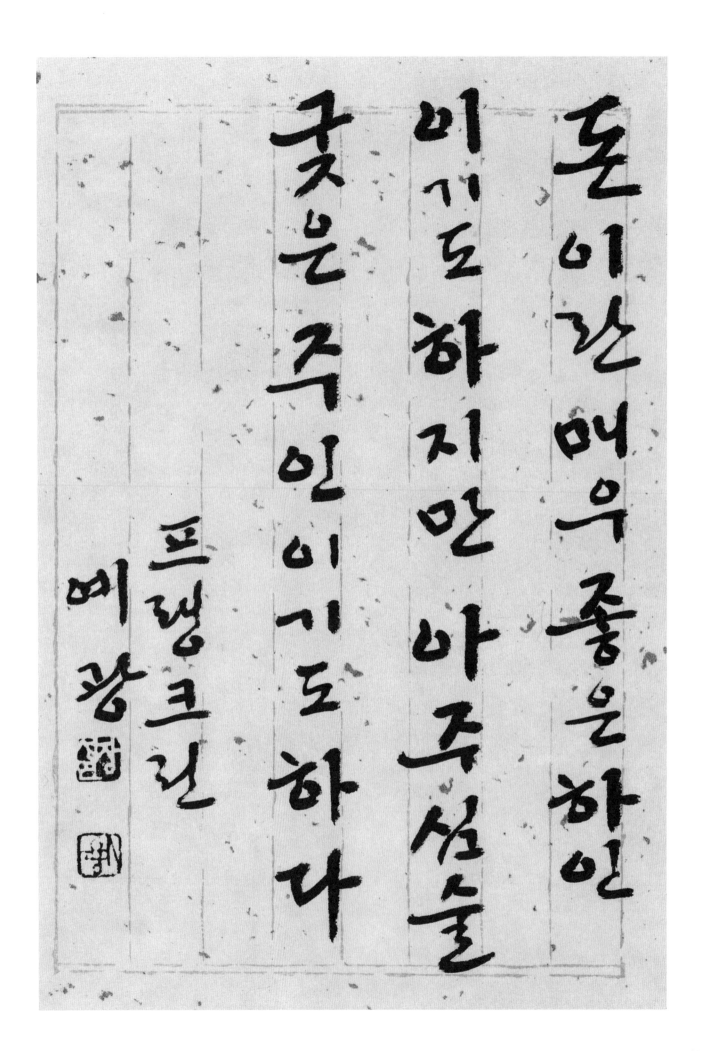

두가지 세가지 일로
마음을 두 갈래
세 갈래
내는 일이 없어야 한다

퇴계선생
예광

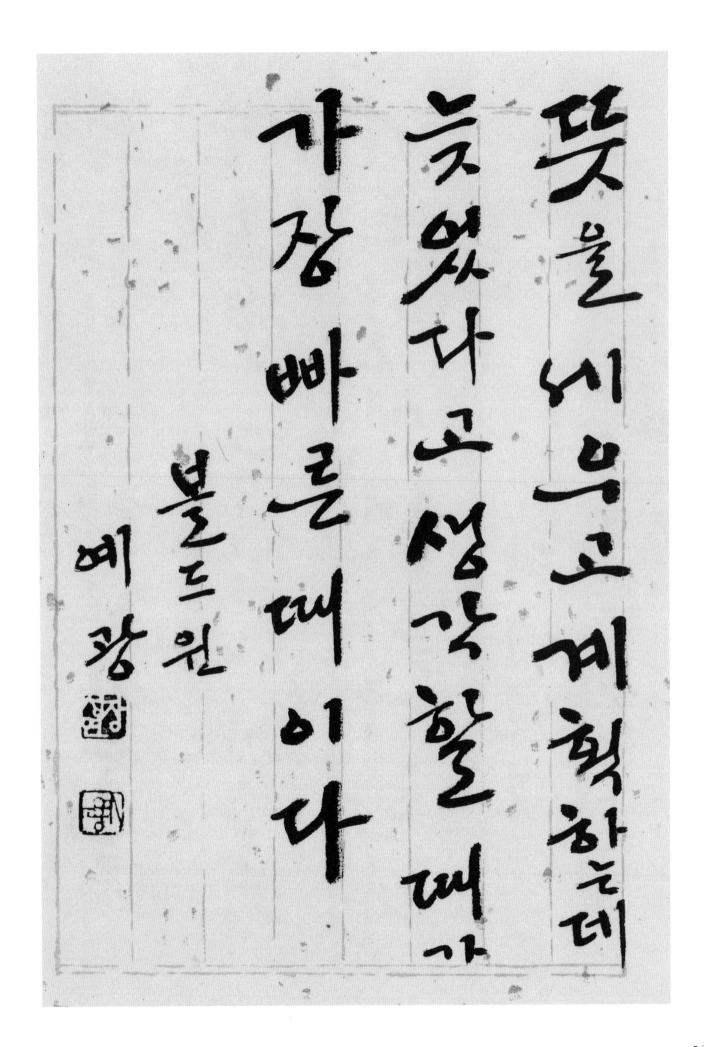

뜻을 세우고 계획하는데

늦었다고 생각할 때가

가장 빠른 때이다

볼드윈

예광

마음이 남보다 못하다는 것을

부끄럽게 생각하지 않는 것은

매우 어리석은 일이다

명자

예광

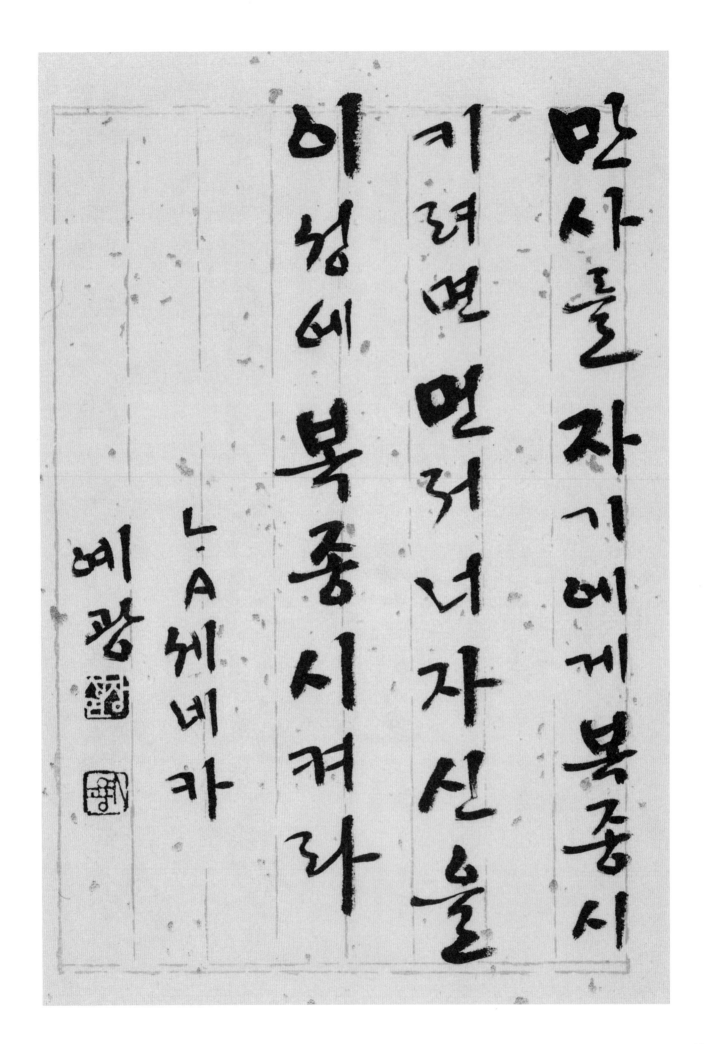

만사를 자기에게 복종시키려면 먼저 자신을 이성에 복종시켜라

L.A 세네가

예광

만사에 앞서 니 그대 자신을 존중하라

현명한 일이다

피타고라스

예광

말만 가지고 는

성벽을 쌓지 못한다

풀르타르크 영웅전

예광

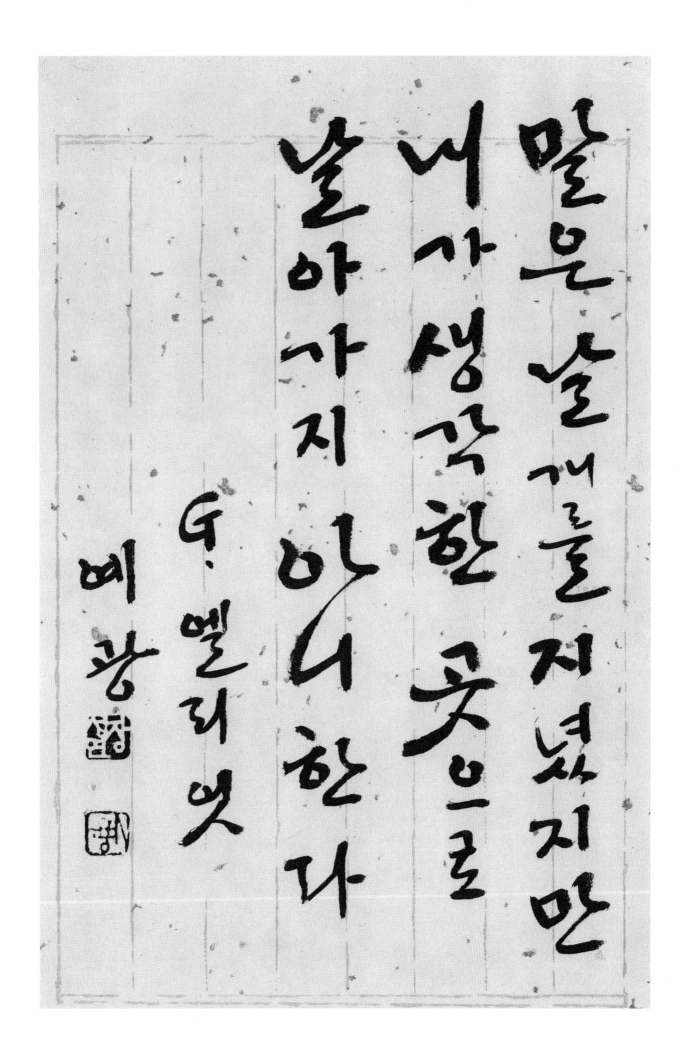

맑은 술개를 지녔지만

내가 생각한 곳으로

날아가지 안나 한다

G. 엘리엇

예광

말을 많이 하면 자신이

한 말의 노예가 되게 쉽다

말을 가려서 하라

T갈라일

예광

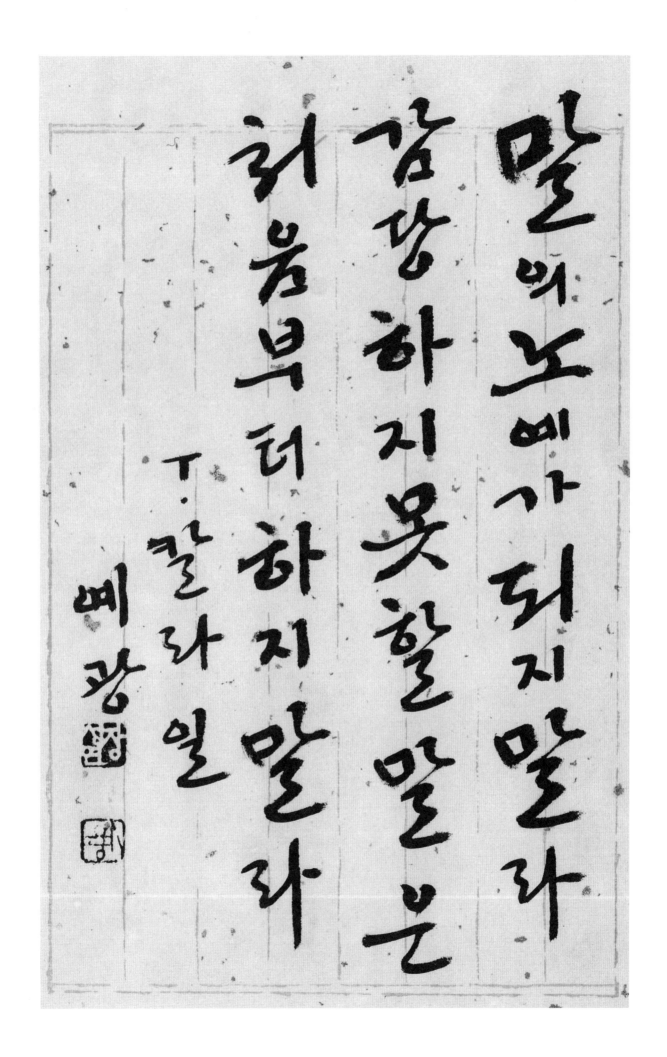

말의 노예가 되지 말라

감당하지 못할 말은

허붕부터 하지 말라

칼라 일

예광

멀리 생각지 않으면

가까이에 우려가 있다

국어

예광 [印] [印]

머리에 끌려 다니는라

조용할 틈도 없이 일생을

괴롭히는 어리석음을 범하지 말라

노자

예광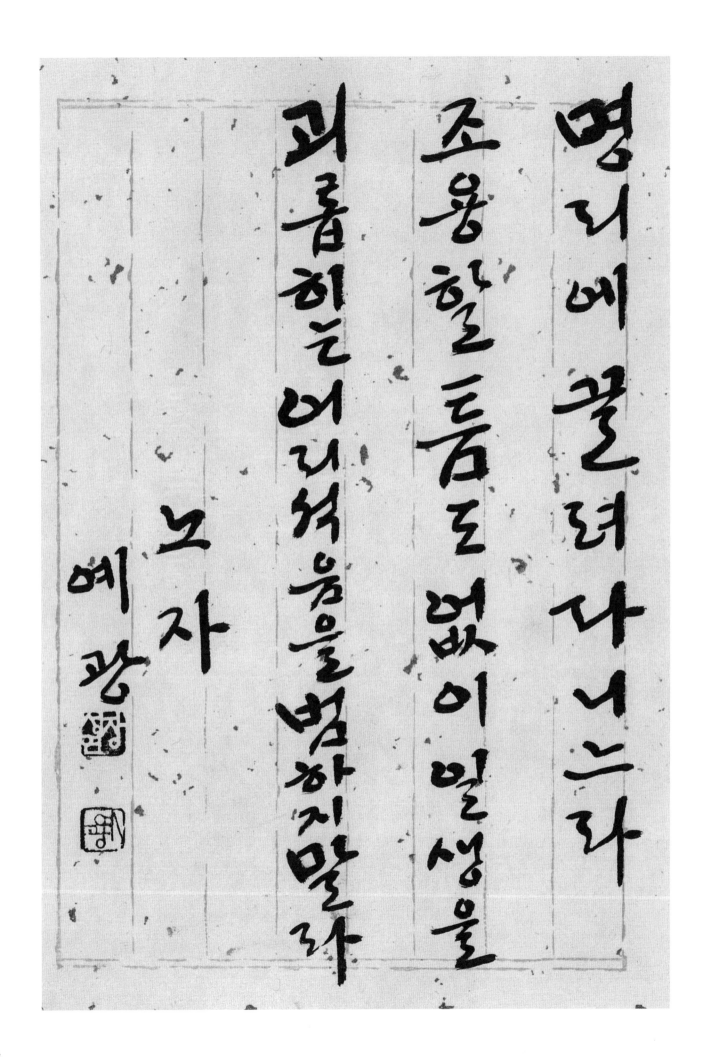

명예는 자기 스스로가 얻는 것이 아니라 남이 씌어주는 것이다

월계관인 것이다

한흑구

예광

모든 사람에게 가장 필요
하고 중요한 역국대상은
바로 자기 자신이다

톨스토이

예광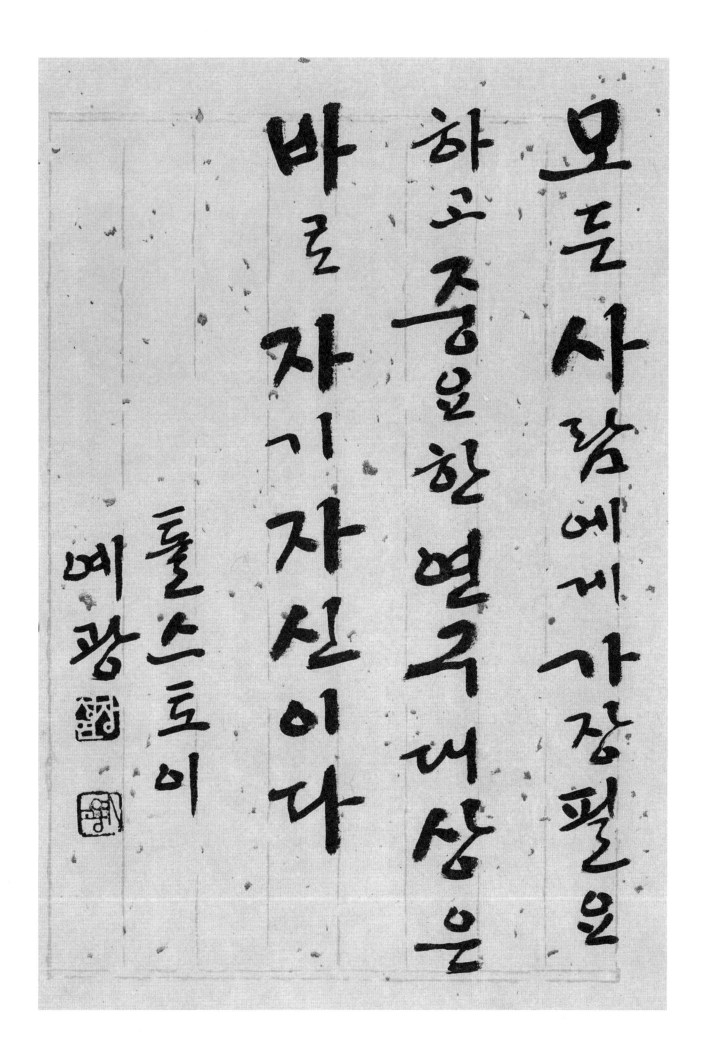

65

모든 역경과 곤순은

희망에 의해서 극복할

수가 있다

메쓴 드로스

예광

모르는 그실로는 결코

그의 책임까지 없앨수

없는 일이다

라스킹

예광

목적이 멀면 멀수록

더욱 더 앞을 앞으로 나아감

이 필요하다 그런나 쉬지말라

G. 마치니

예광

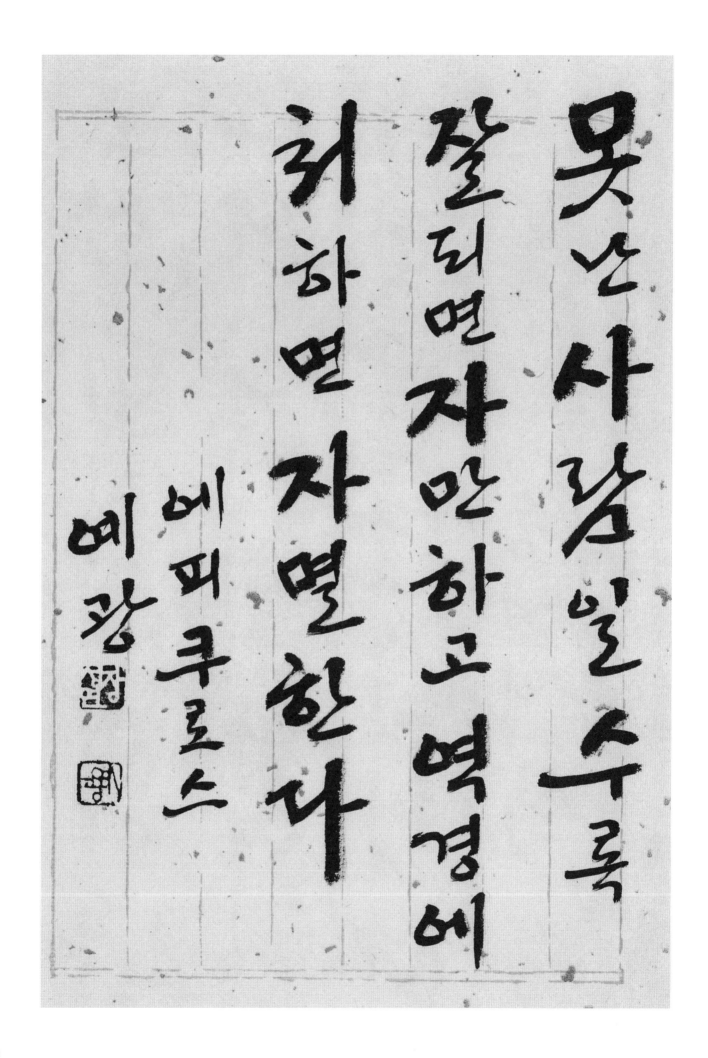

못난 사랑일수록

잘되면 자만하고 역경에

처하면 자멸한다

에피쿠로스

예광

무성코 뿌린 말의 씨라도

그 어디선가 뿌리를 써렷.

눌지도 몰다고 생각하여라

동현의 교훈

예광

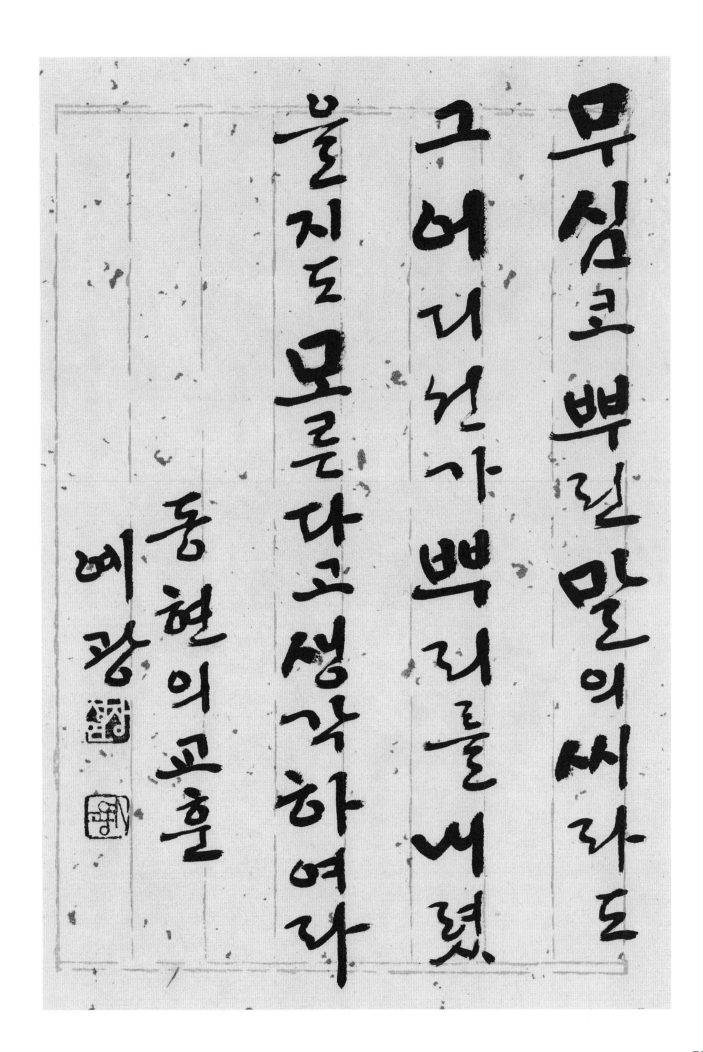

물질에 대한 과도한 욕심은 이성을 늘 멀게 할 수 있다

프랭크 린

예광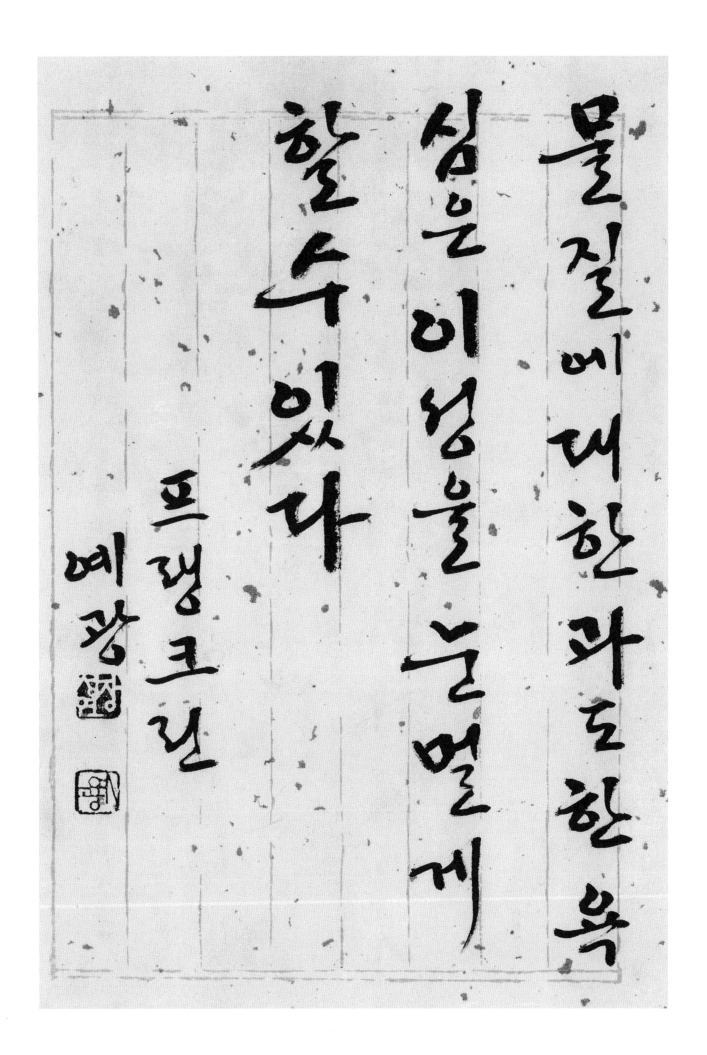

배부르고 자유 없는 게가 되기보다 굶주려도 자유로운 실려가 되리라

예광

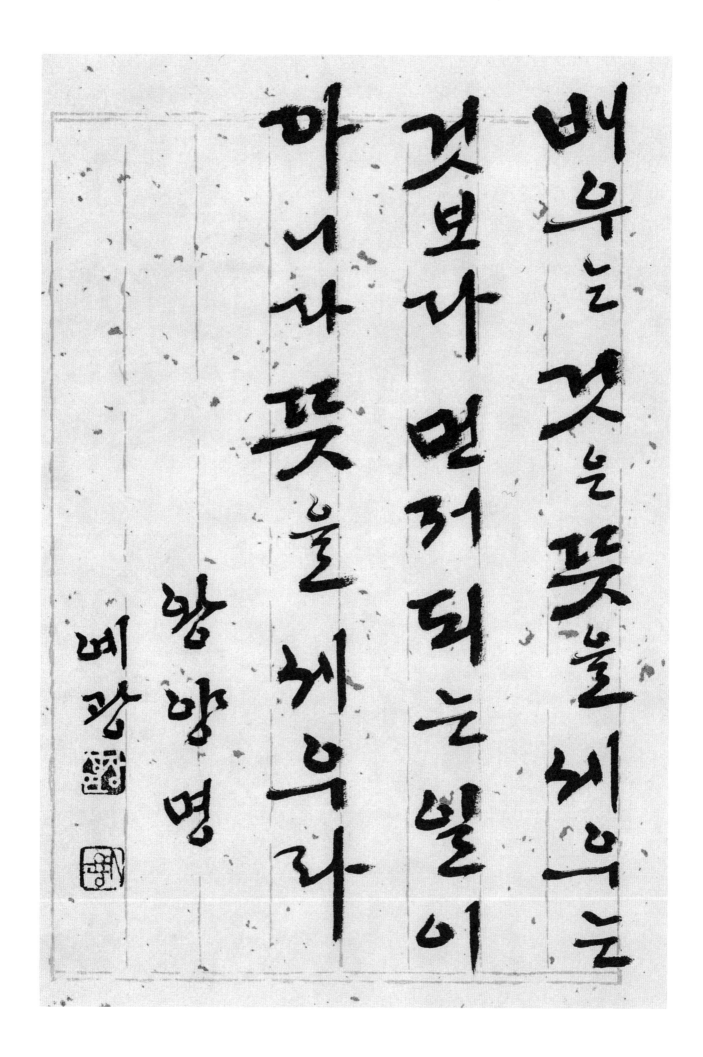

배우는 것은 뜻을 세우는
것보다 멀리 되는 일이
아니라 뜻을 세우거우라

왕양명

예광

배필에게 복하는 자는
자신에게 복하는 것이니
그대는 어찌 할 것인가

ㄴ. 아리오스트

예광

법률이란 자기 보존의 본능에서 생긴다고로 매사에서 진리를 찾아야 한다

R.G 잉게술

예광 [印] [印]

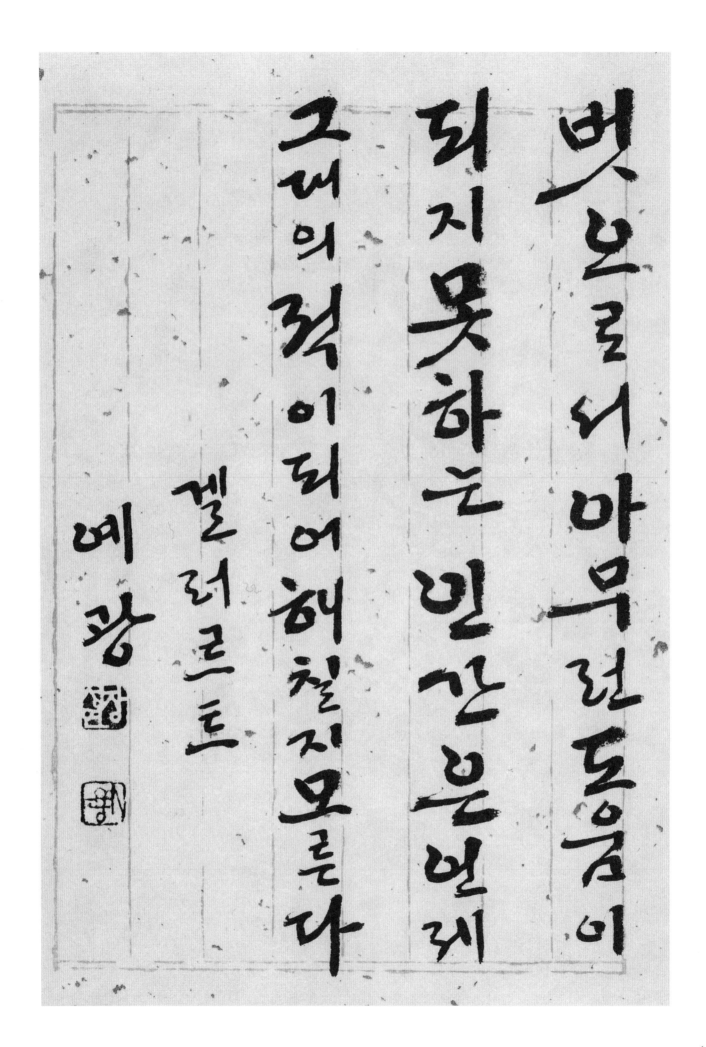

벗으로 아무런 도움이
되지 못하는 민간은 언제
그때의 적이 되어 해칠지모른다

겔러르트

예광

보통 인간의 후반의 삶은

전반의 삶 때에 쌓아온 습관

으로 이루어 진다고 한다

도스토예프스키

예광

부처는 술ㅐ가 달렸삿고

권세는 어느 날 밤의

꿈과 같다 ㅆ 구퍼

예광

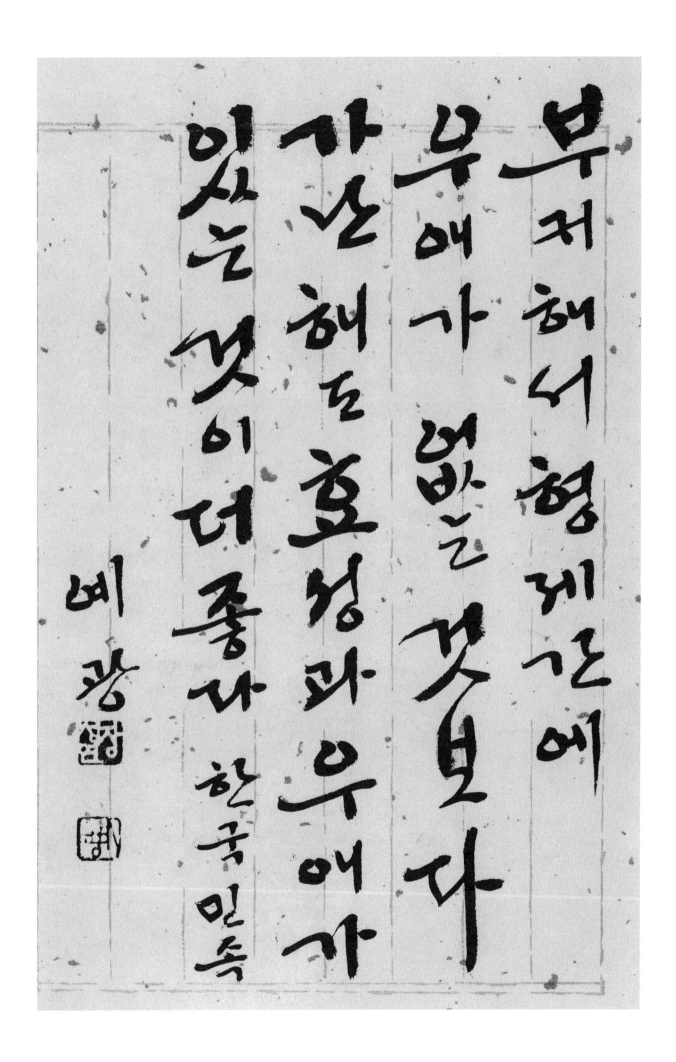

부처해서 형제간에
무애가 없는 겄보다
잘못해도 효성과 우애가
있는 겄이더 좋다 한국민족

예광

부저 해지면 쏭을 어울리고
빈헌 해지면 친척을 떠난다

조안 원

예광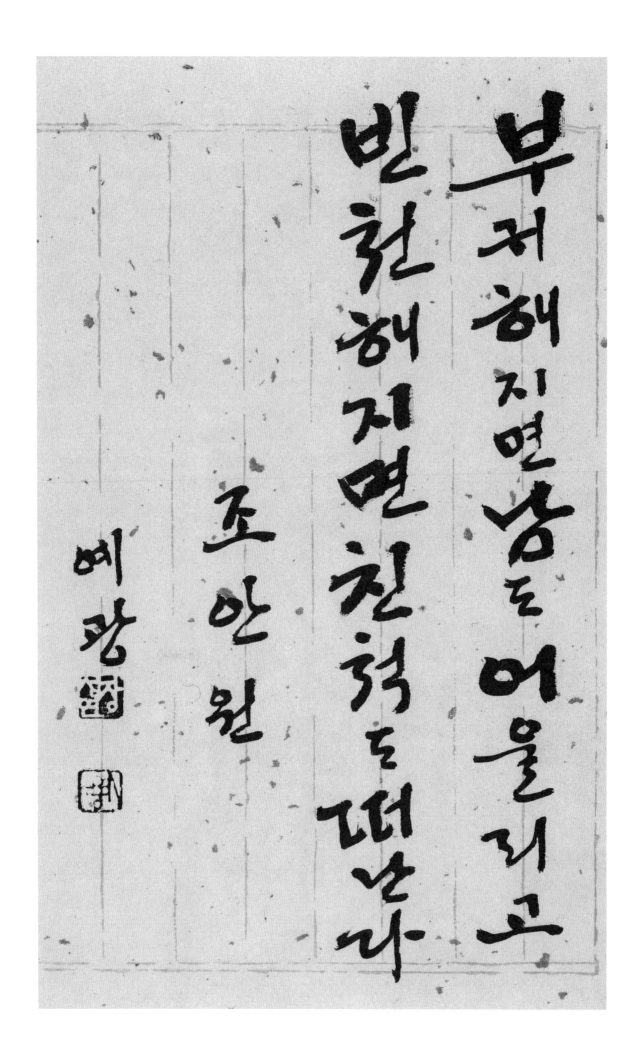

부모는 자애를 베야하고
자식은 효도해야하느냐

예기

예광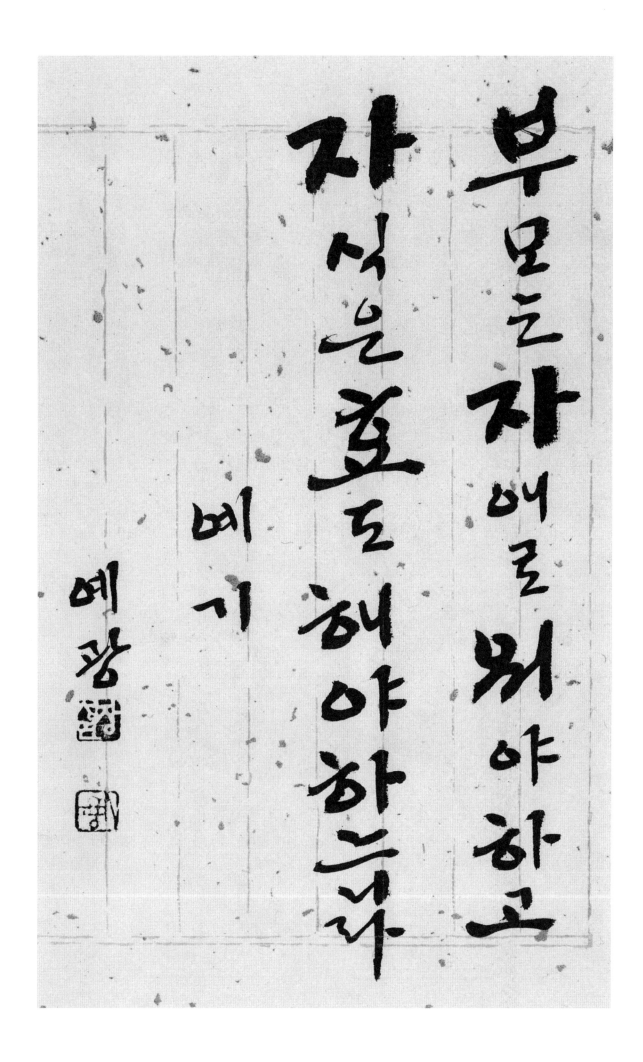

부자가 되는 자격은
멀리 가슴 한 점 안에서
태어나는 것이다

가네기
예광

부지런함은
덕행의 근본이다

갈라일

예광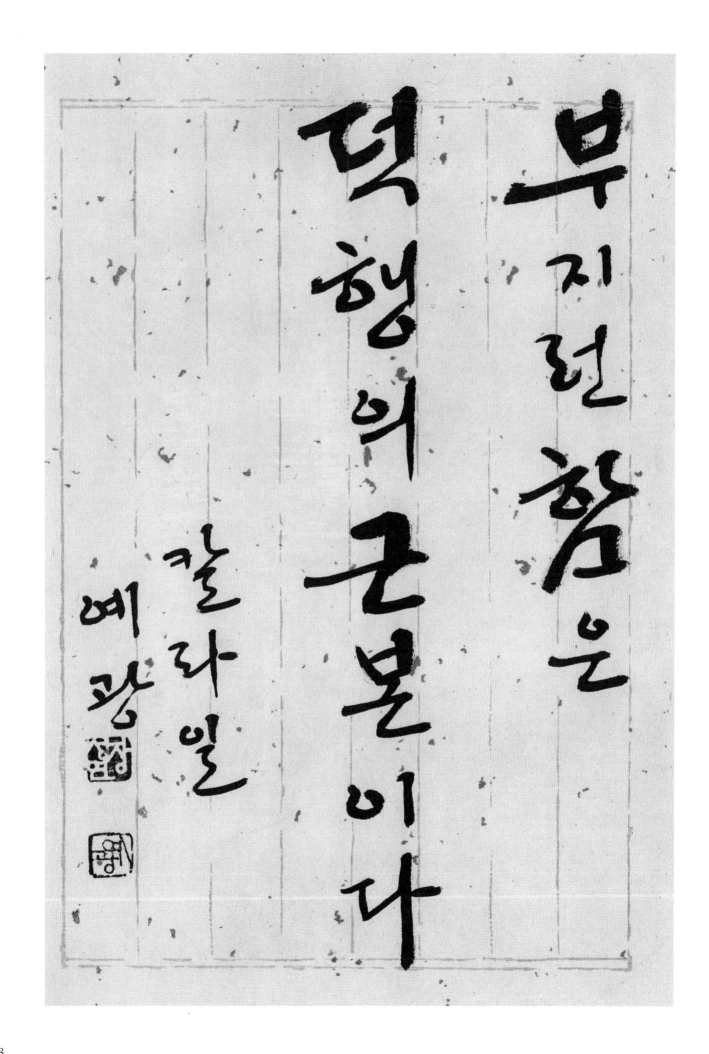

83

불은 희를 단련
하고 역경은 사람을
단련한다 에네가

예광

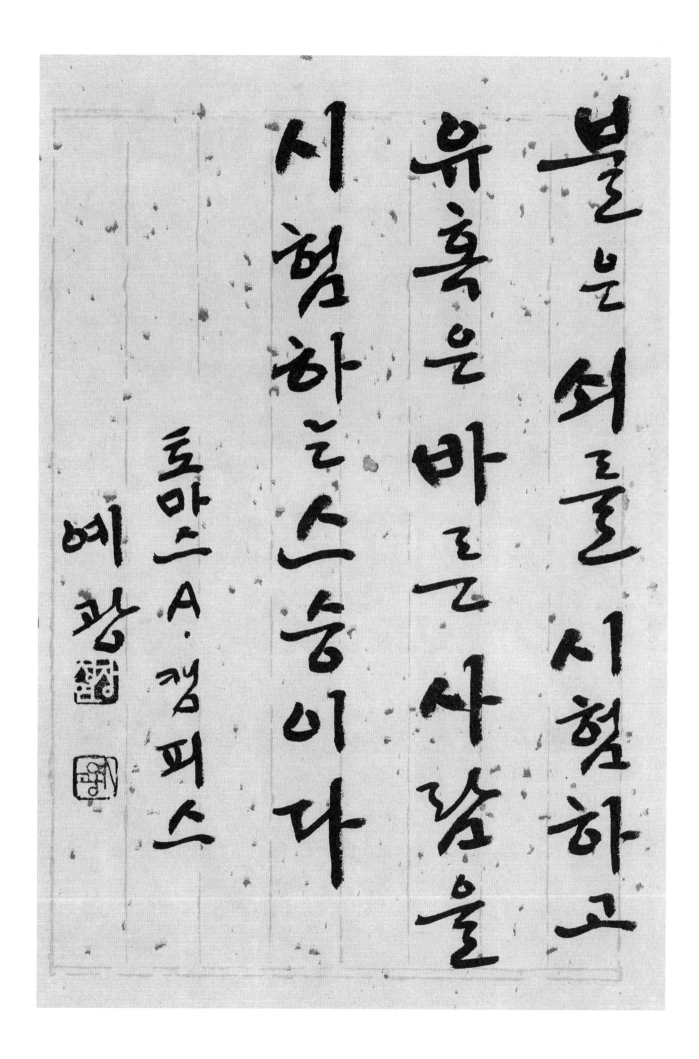

불은 쇠를 시험하고
유혹은 바른 사람을
시험하는 스승이다

토마스 A. 켐피스

예광

비 맞을 뿐 지 아니하려면
눈을 비 맞 하지 말라

마테복음

예광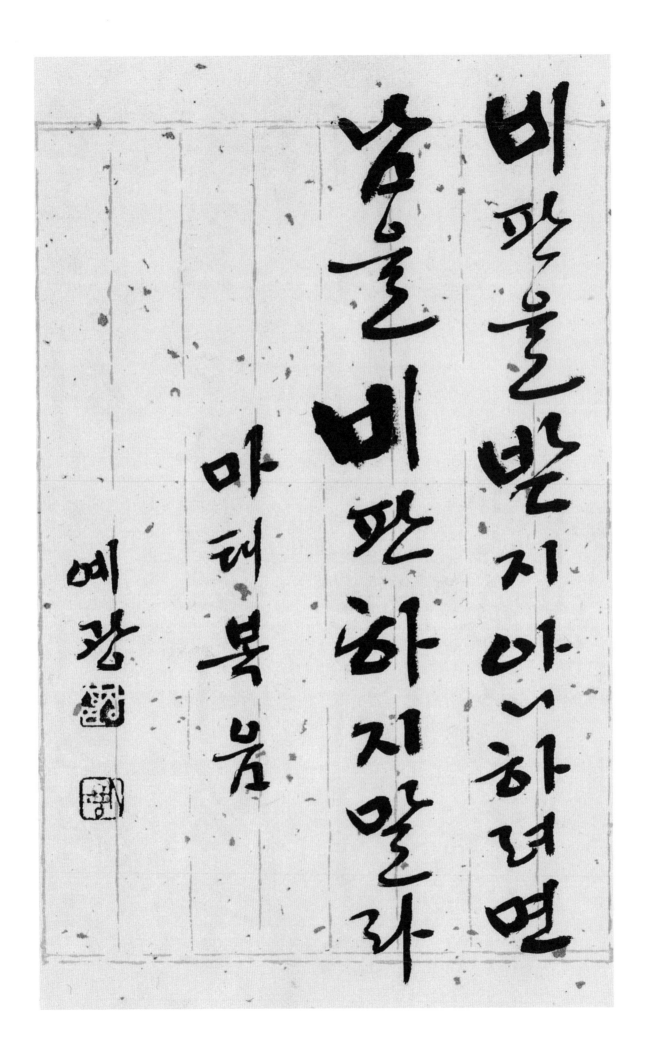

사는 기술이란 하나의 공격 목표를 정하고 거기에 힘을 집중하는 것이다

예광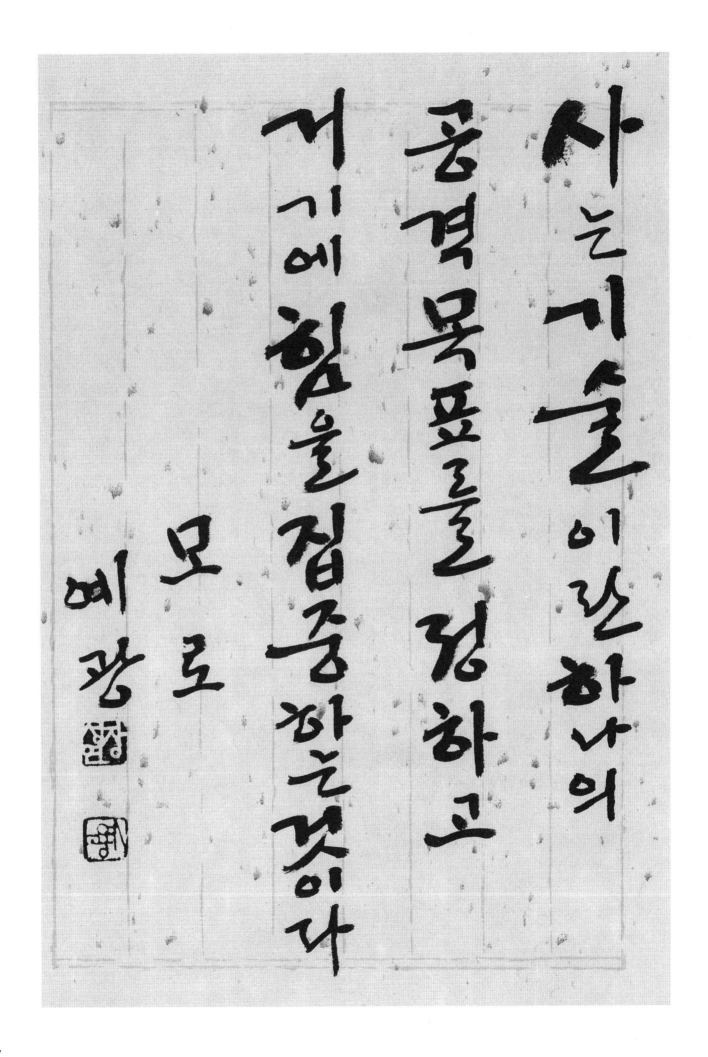

사랑들은 마음의 상처는
혼자 견디어 내어도
기쁨은 함께 나누어야 한다

E. 허버트

예광 [印] [印]

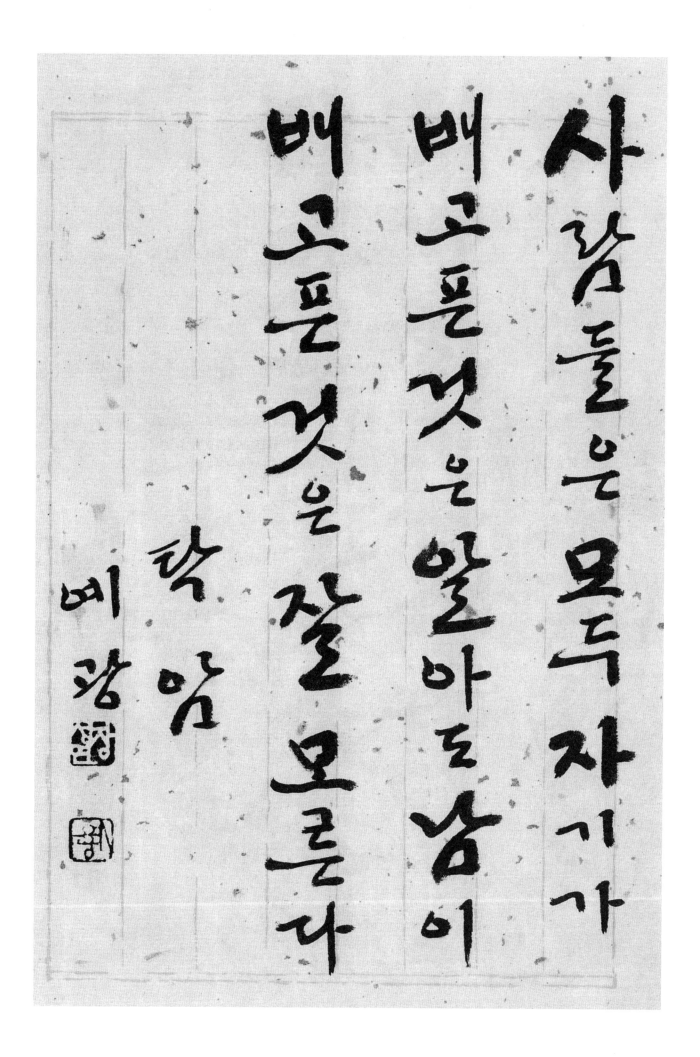

사람들은 모두 자기가

배고픈 것은 알아도 남이

배고픈 것은 잘 모른다

탁암

예광

사람들이 글씨 있는 책은 읽을 줄 아나 글씨 없는 책은 읽을 줄 모른다

채근담

예광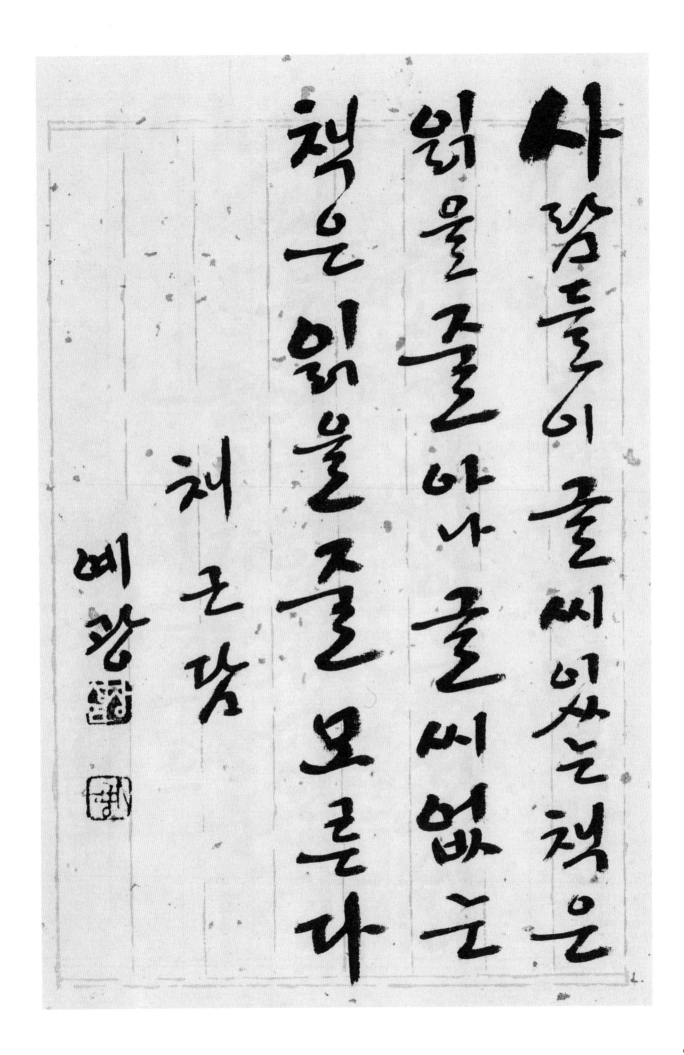

사람은 두 가지 교육을
받는다 첫째 남에게 받는
교육 둘째는 자신에게 하는
교육으로 이것이 더 중요하다

기포 예광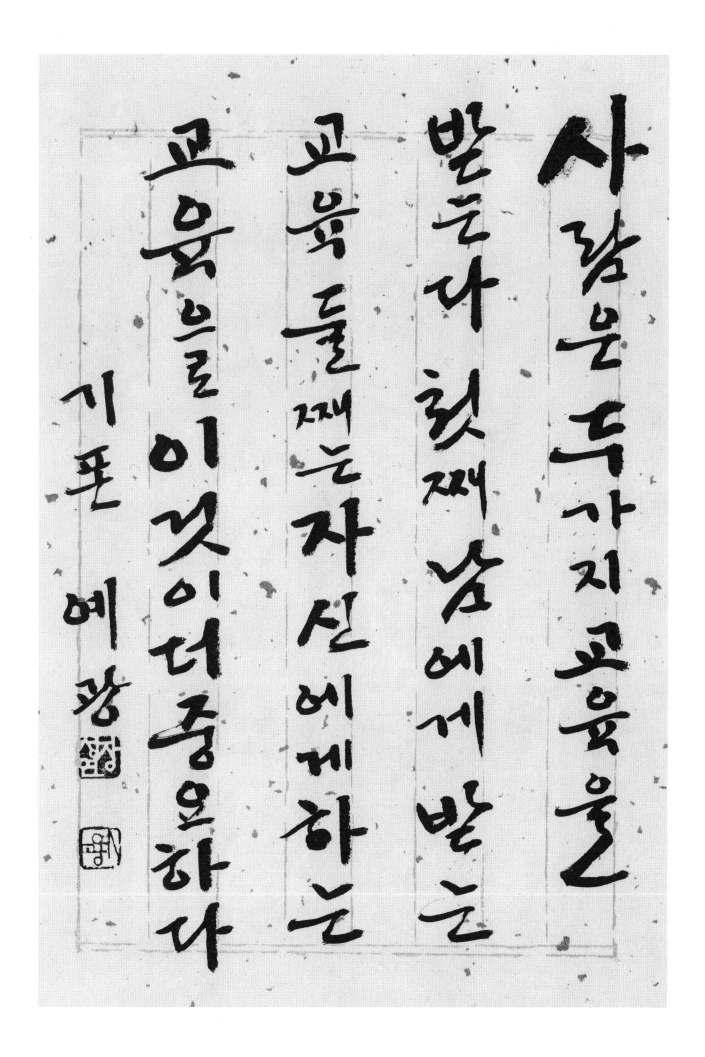

사랑을 한평생 드를
위해 나아가도 보히려
그깊은 뜻을 알기어렵다

매원 홍서
예광

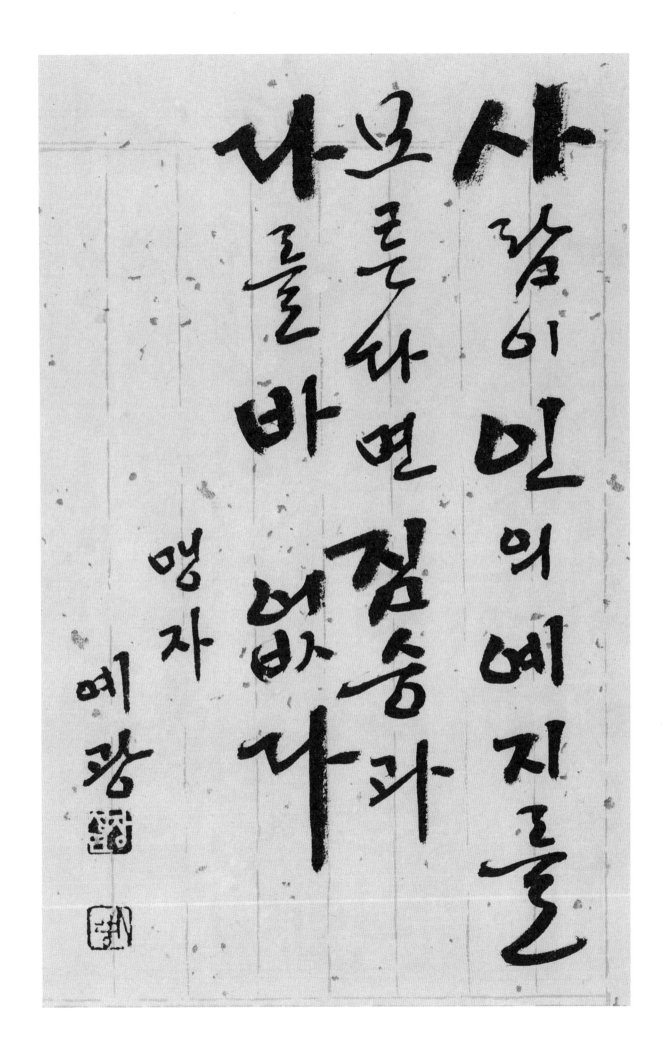

사람이 만일 예지를
모른다면 짐승과
다를 바 없다

맹자
예광 [인장] [인장]

사랑은 아끼고 없이

주는 것이라야 한다

끼산젔이면 보래 못간다

들스도이

예광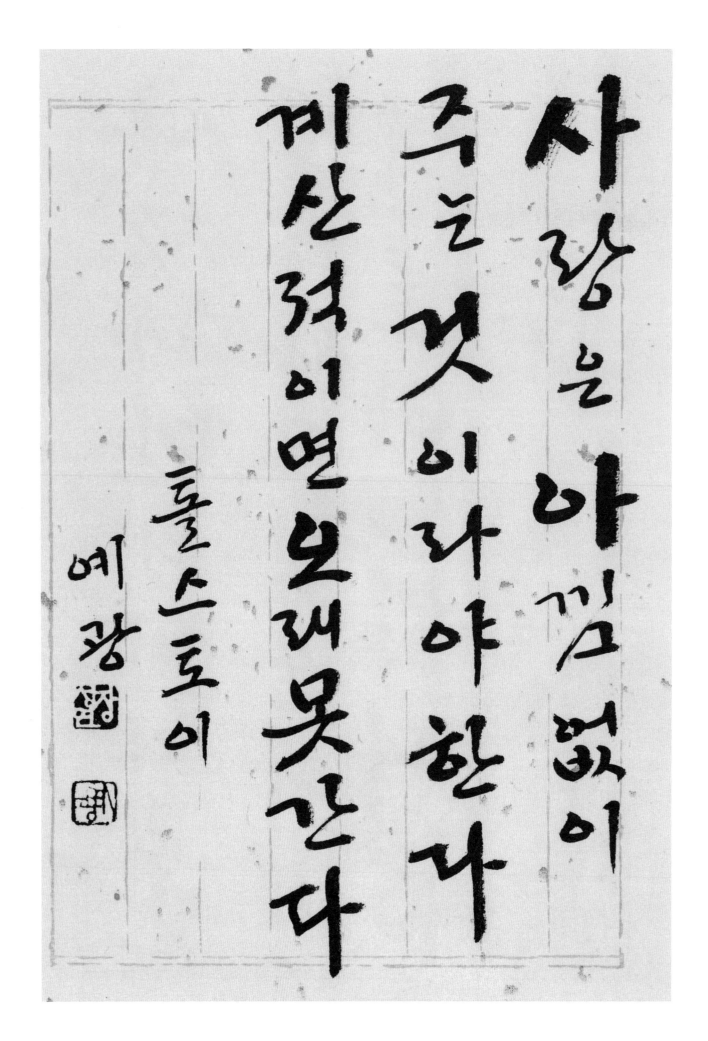

사색하기를 기뻐하라

사색을 포기하는 것은

정신적 파산 선고와 같다

슈바이처

예광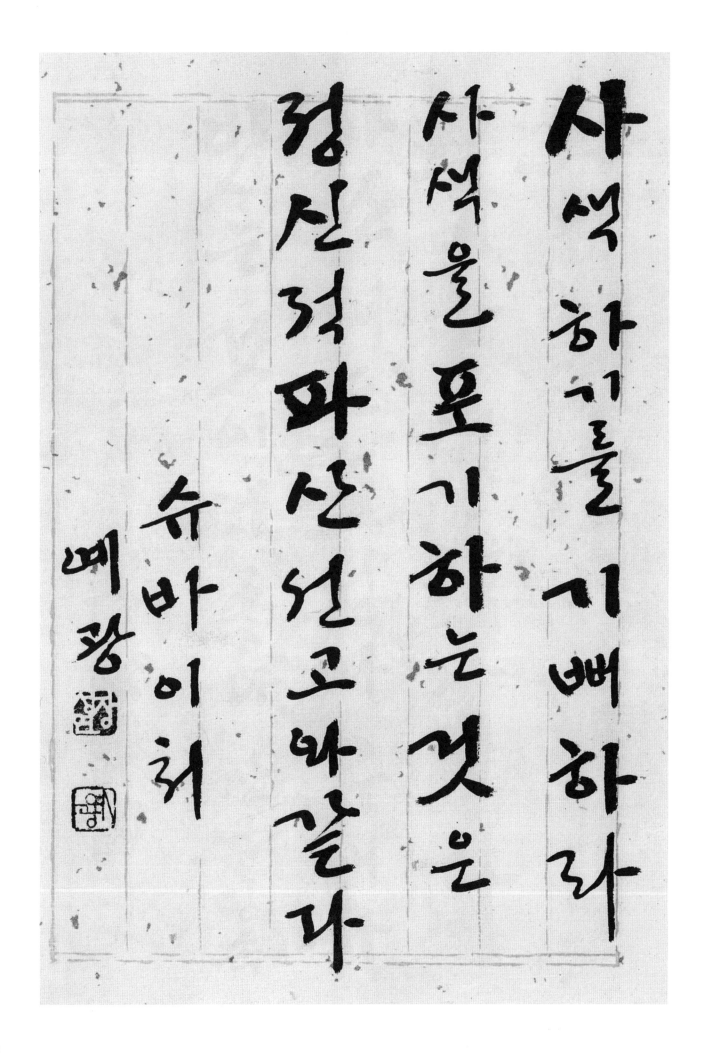

삶 정승을 부러워말고

내몸 튼튼한 것을 부모

님께 감사 하라

한국족담

예광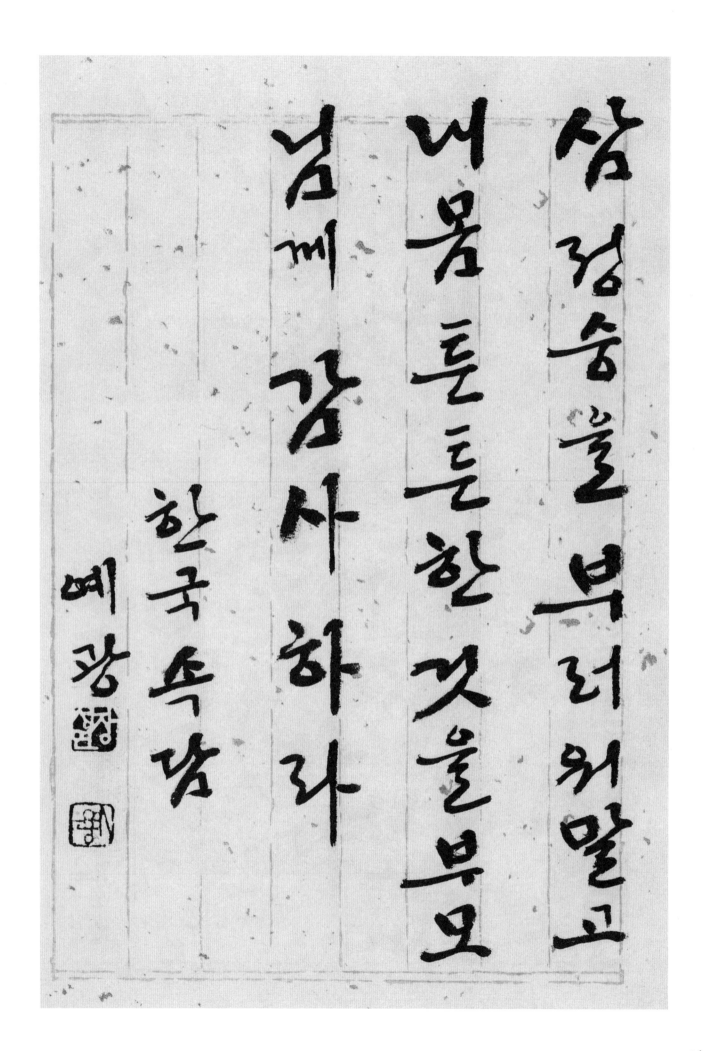

생명이 있는 한
희망은 함께 한다

게오반테스

예광

청공하는 사람은

송곳 쥐렴 한 점을

향해 멸심을 다한다

보비

예광

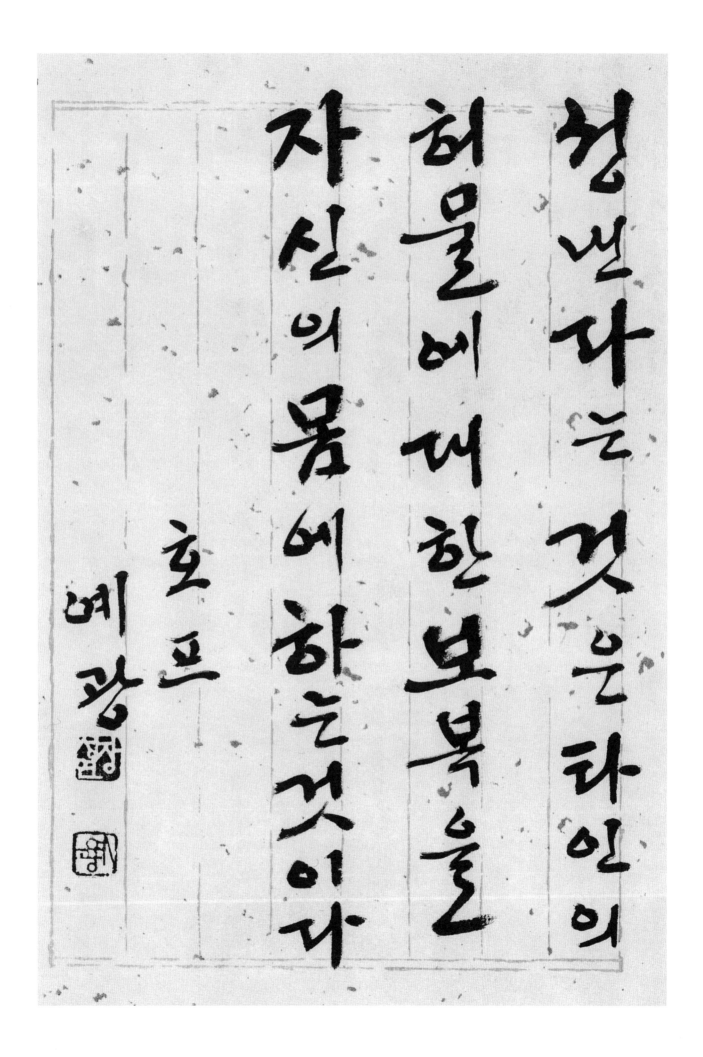

정직한 것은 타인의
허물에 대한 보복을
자신의 몸에 하는 것이다

호프

예광

99

세 사람이 길을 가면
그 가운데는 반드시
내 스승이 있다

도어
예광

소박한 가족 생활의
질서 속에 인생의 참맛을
묵겠이 있다

임어당

예광

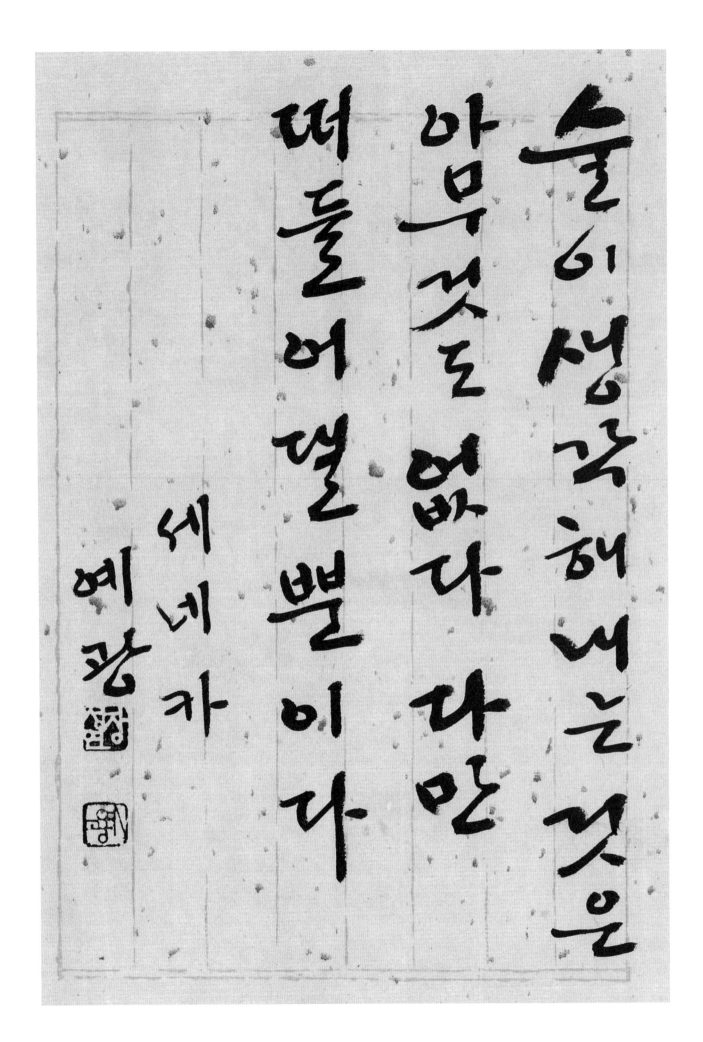

술이 생각해 내는 것은
아무것도 없다 다만
떠들어 멸 뿔이 다

세
네
가

예
광

숲입구에 다다른 세상사람들은 크고 작고 현명하고 우매한 꽃가지 세상사를 잊게 된다

에머슨
예광

쉬임없이 돌아가는

물레방아는 열어 불을

흙도 없음을 깨닫자

한국 속담

예광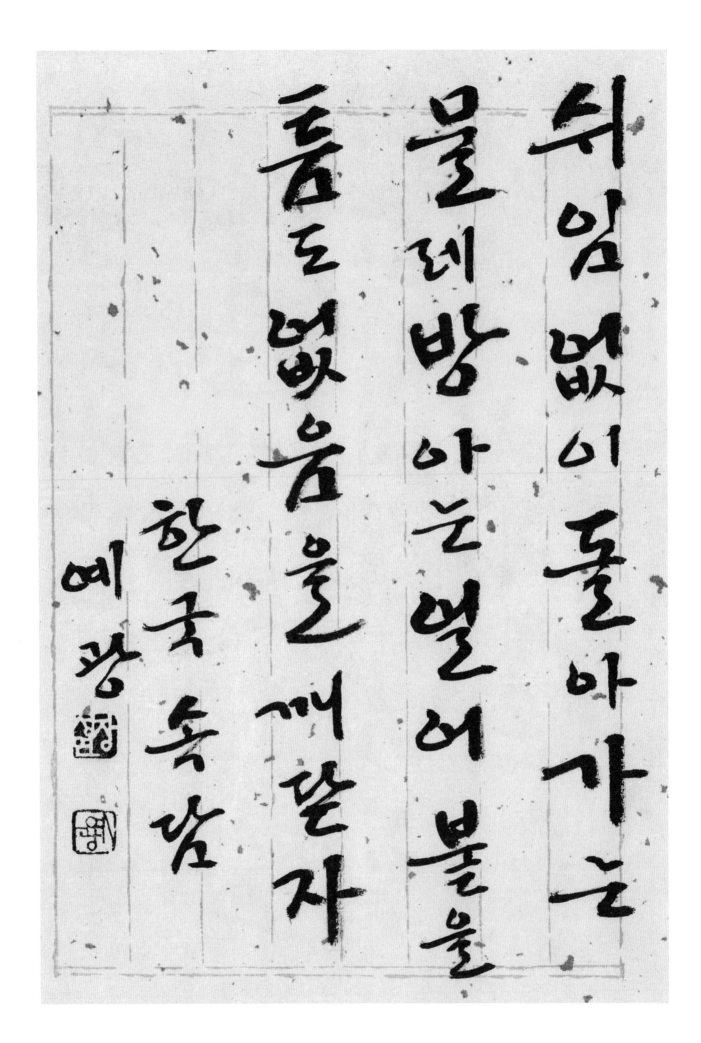

스스로 일을 해서 얻은

빵만큼 맛있는 빵은 없다

자급자족을 실천하라

스마일스

예광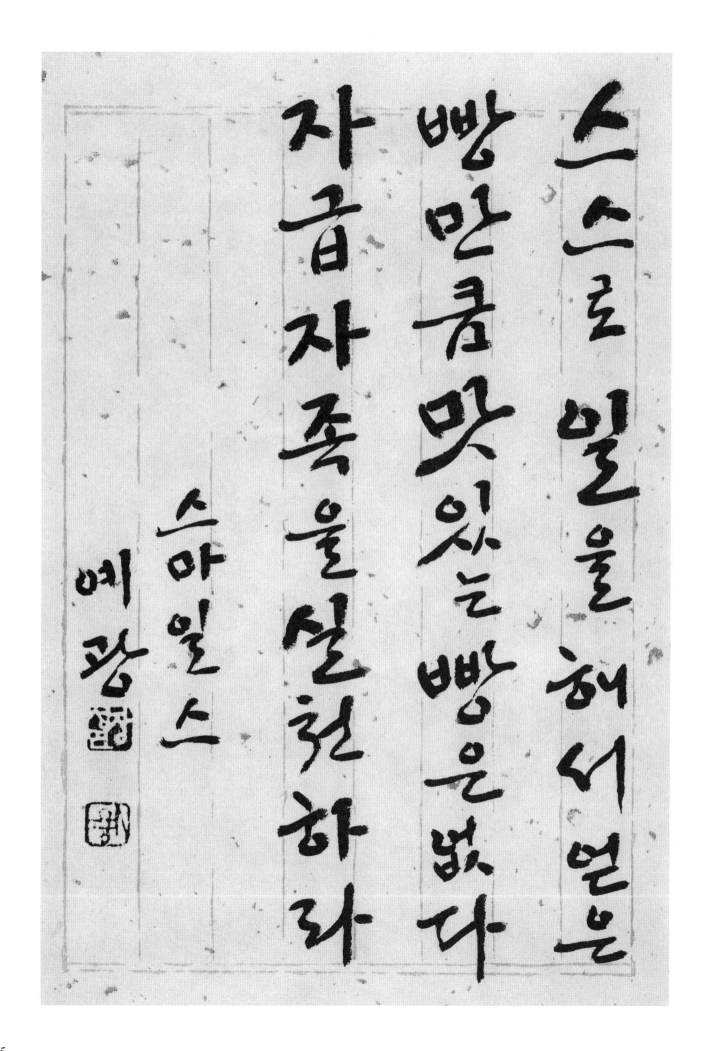

스승에게 십년을
배우는 것보다 어머니의
태교 십개월이 더 중요하다

기구현
예광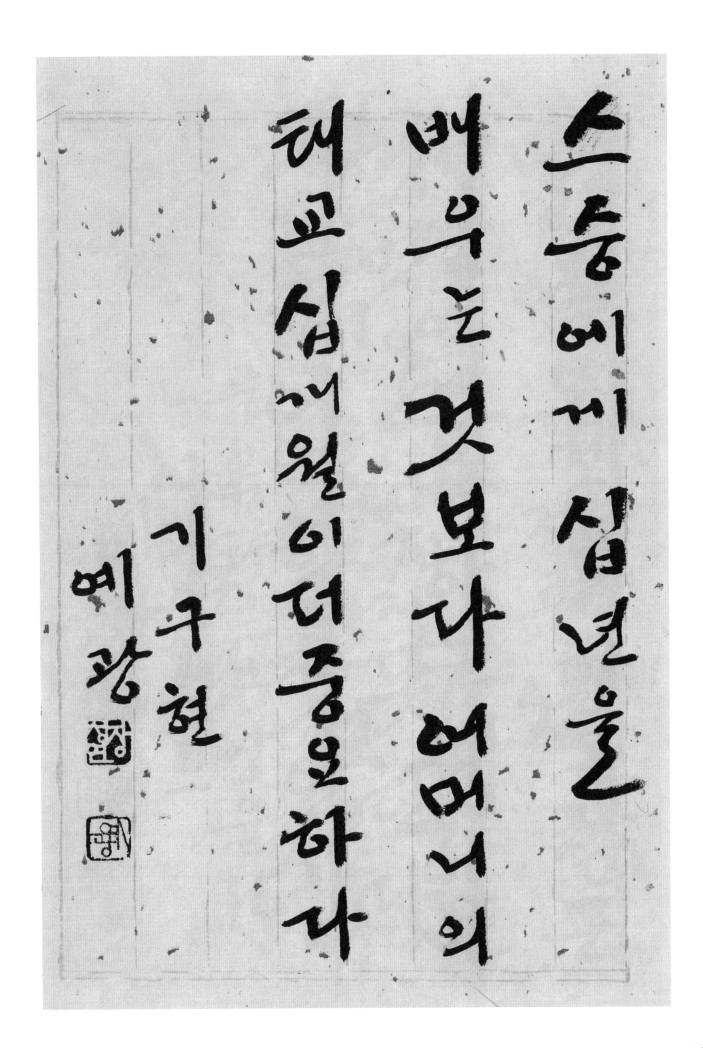

습관은 제2의 자연이다

제1의 자연에 비해니

결코 약한 것은 아니다

몽테뉴

예광 [인장] [인장]

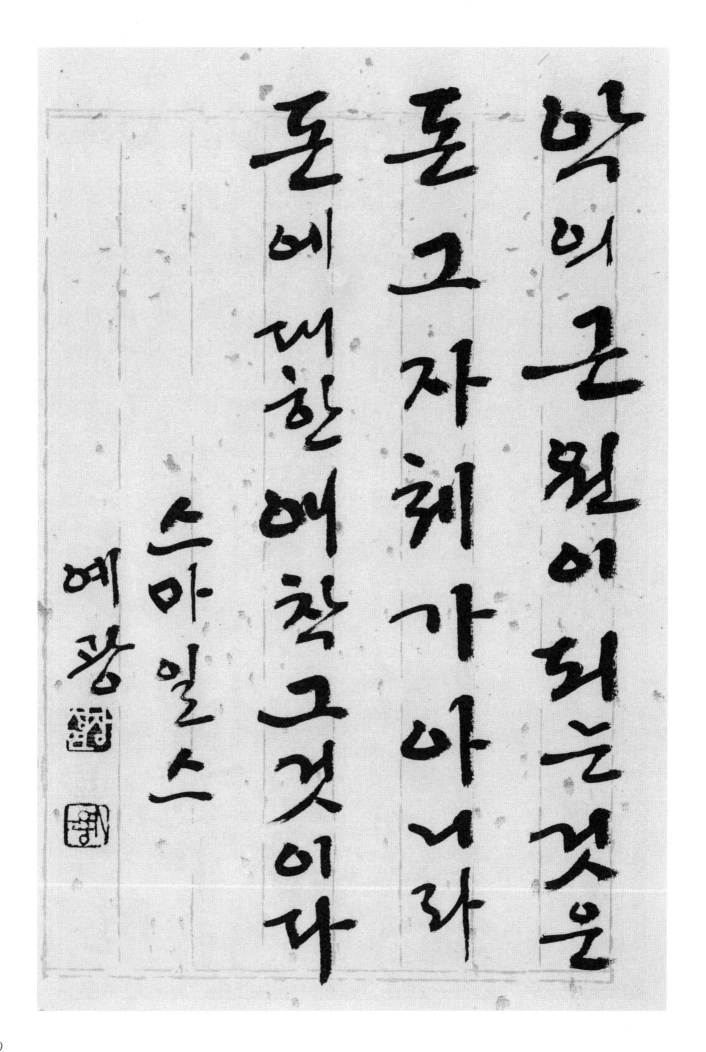

악의 근원이 되는 것은 돈 그 자체가 아니라 돈에 대한 애착 그것이다

스마일스

예광

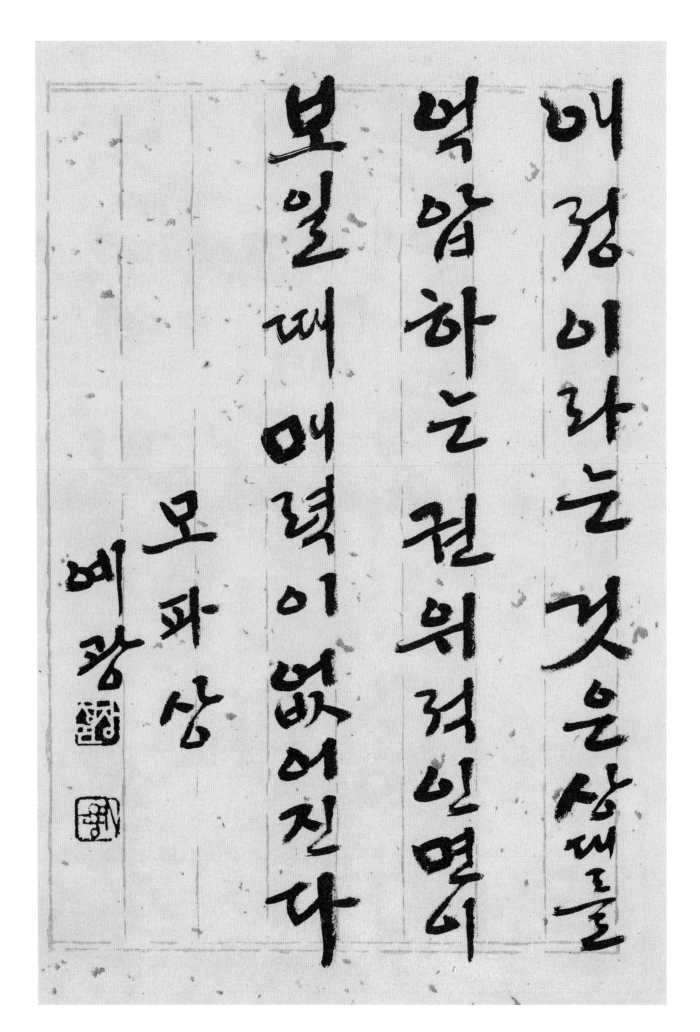

애정이라는 것은 상대를
억압하는 권위려인며에
보일때 매력이 없어진다

모파상

예광

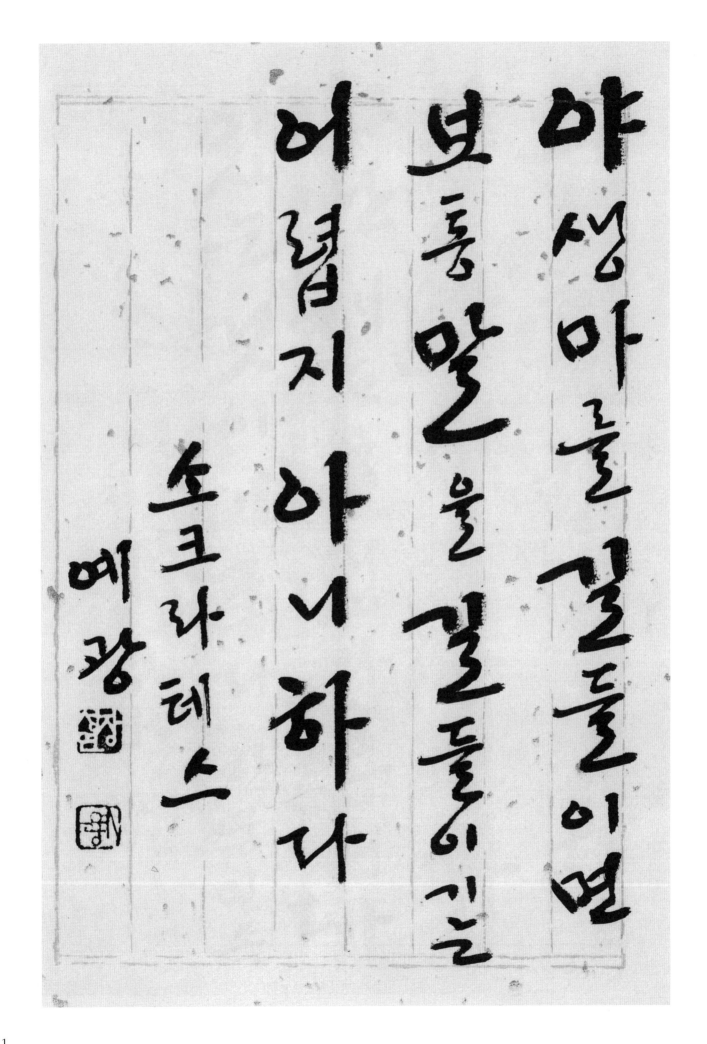

야생마를 길들이면
보통 말을 길들이긴
어렵지 아니하다

소크라테스

예광

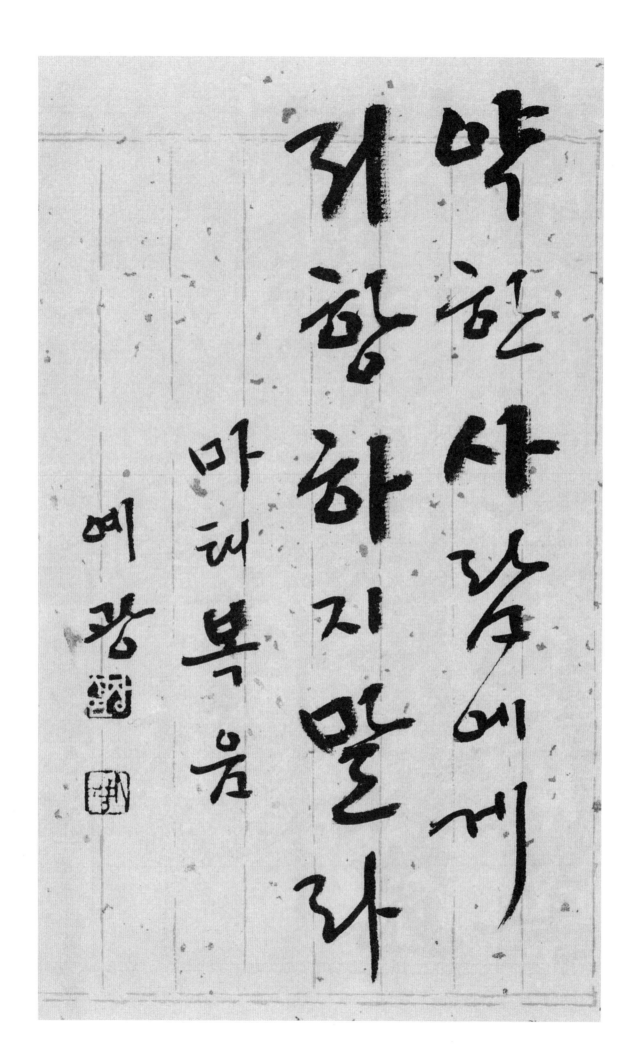

약한 사람에게
저항하지 말라

마태복음

예광 [印] [印]

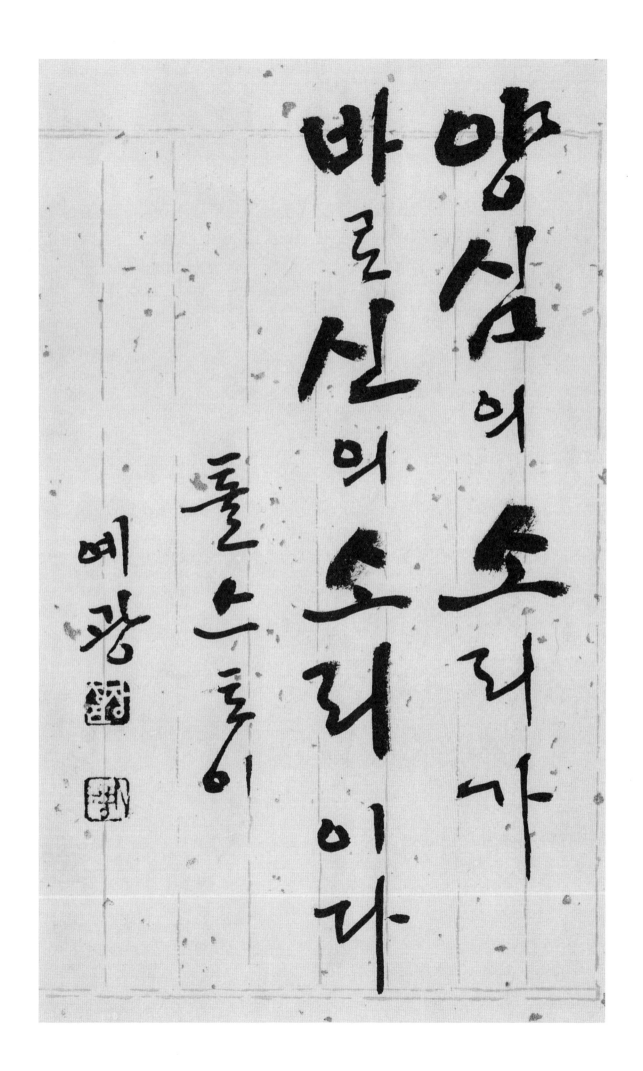

앙상의 소리가
바로 산의 소리이다

돌소리

예광

어느누구도 자연에서 벗할 수
없다 자연은 아무리 강인
한 인가 보다 도덕윽 강하다

피카소

예광

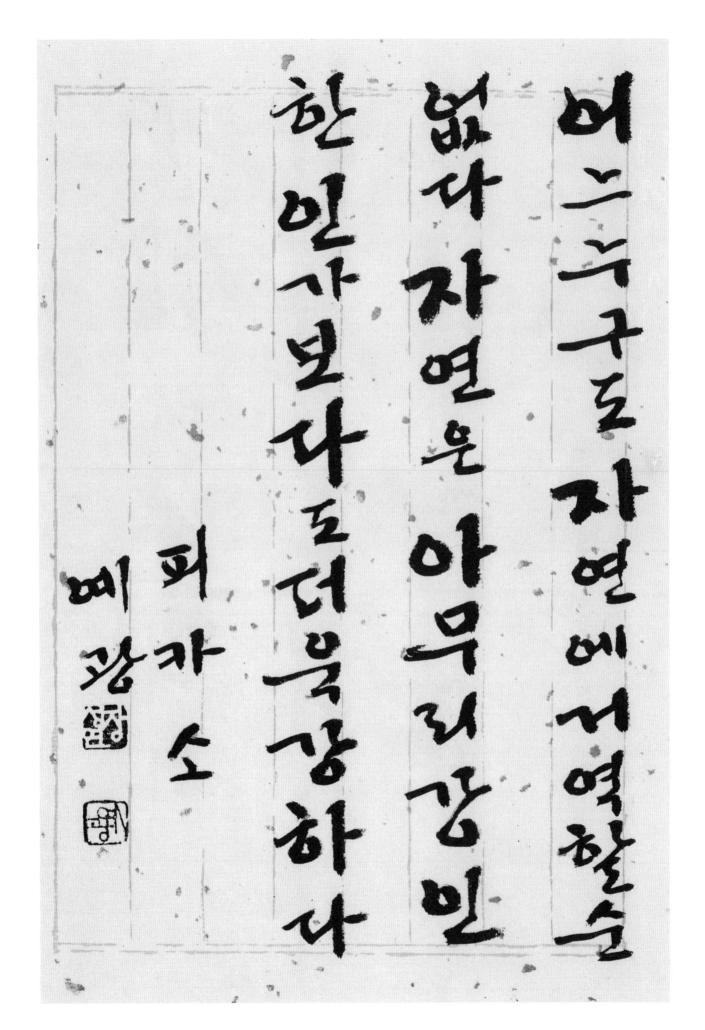

어떠한 행동도 갖지 않은 사상은 사상이 아니다 그것은 몽상일 뿐이다

마틴
예광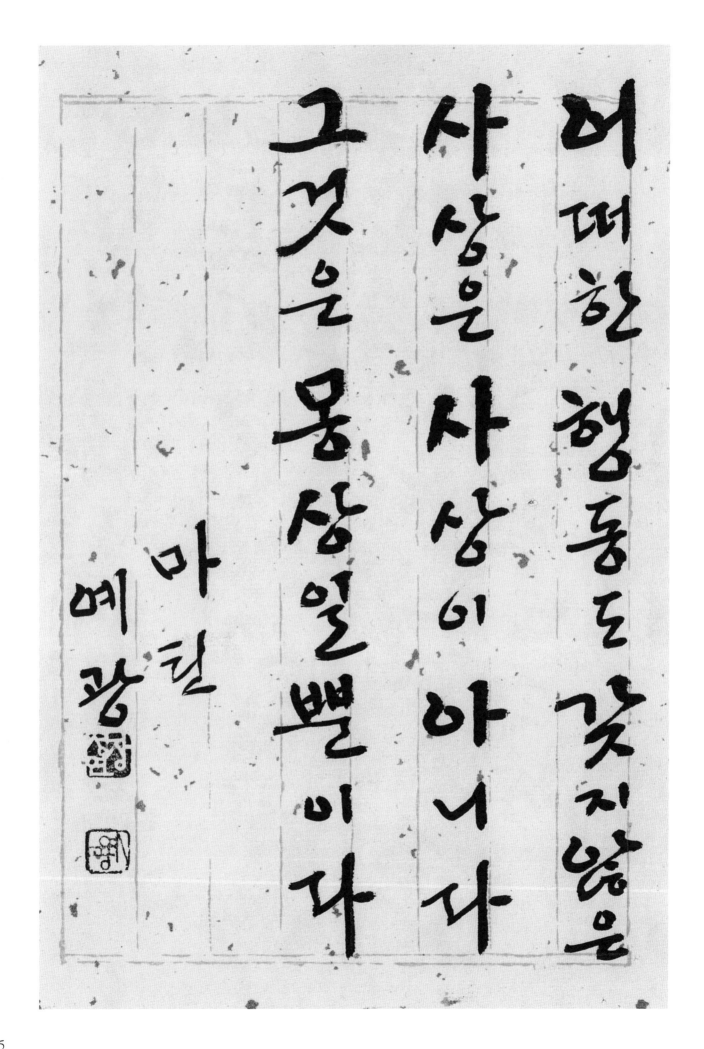

어떤 일이 다도 허웅부터

만족이 생기긴 어렵다

중간쯤에 행복이 있다

명국 속담

예광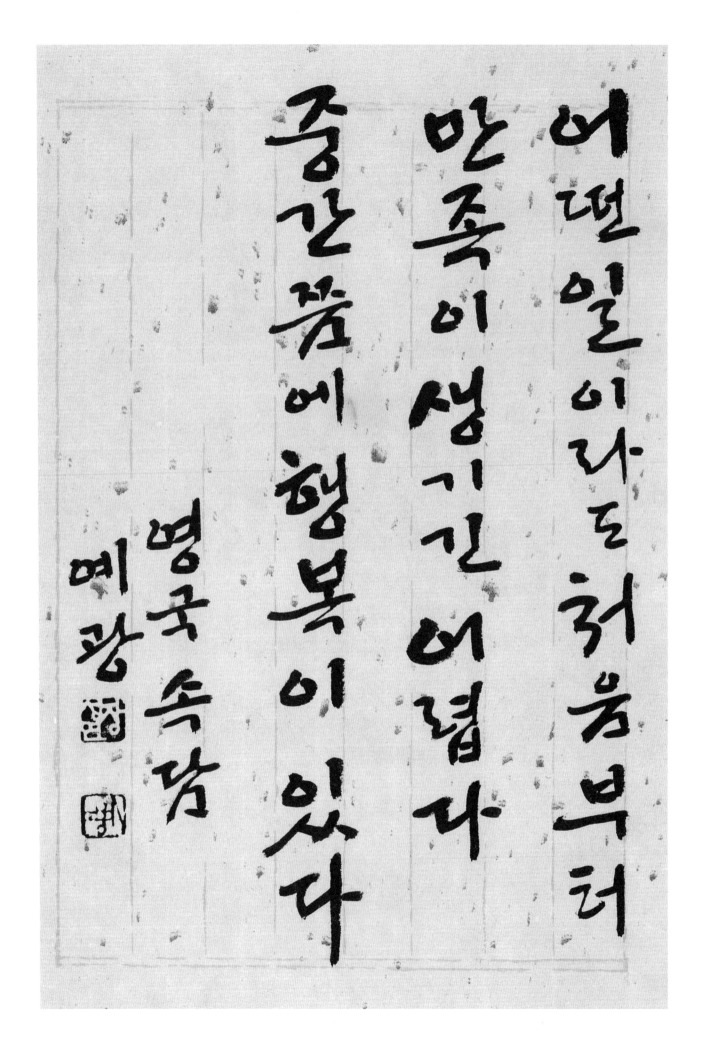

어린이야 말로 조금도 오염 받지 않은 위대한 자연이며 이 세상의 값진 보배이다

김광섭

예광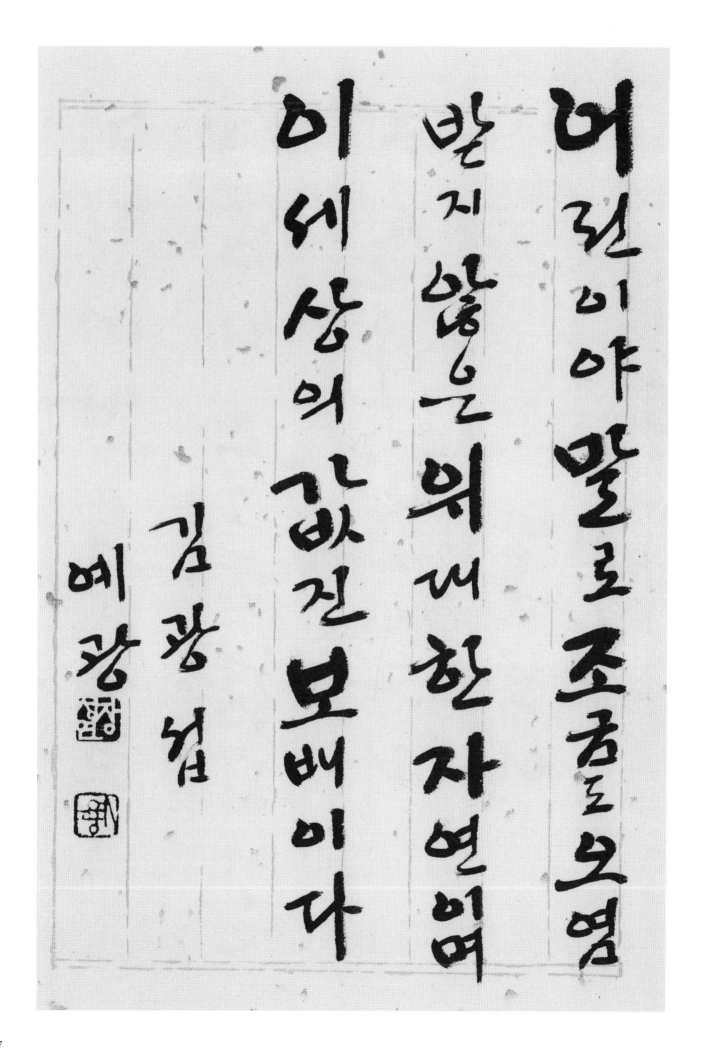

어린이야 술 취한
사람의 공동 정하나는
진실을 말한다

영국격언

예광

어버이를 사랑하는 사람은 남을 미워하지 않고 어버이를 존경하는 사람은 남에게 오만하지 않는다

효경

예광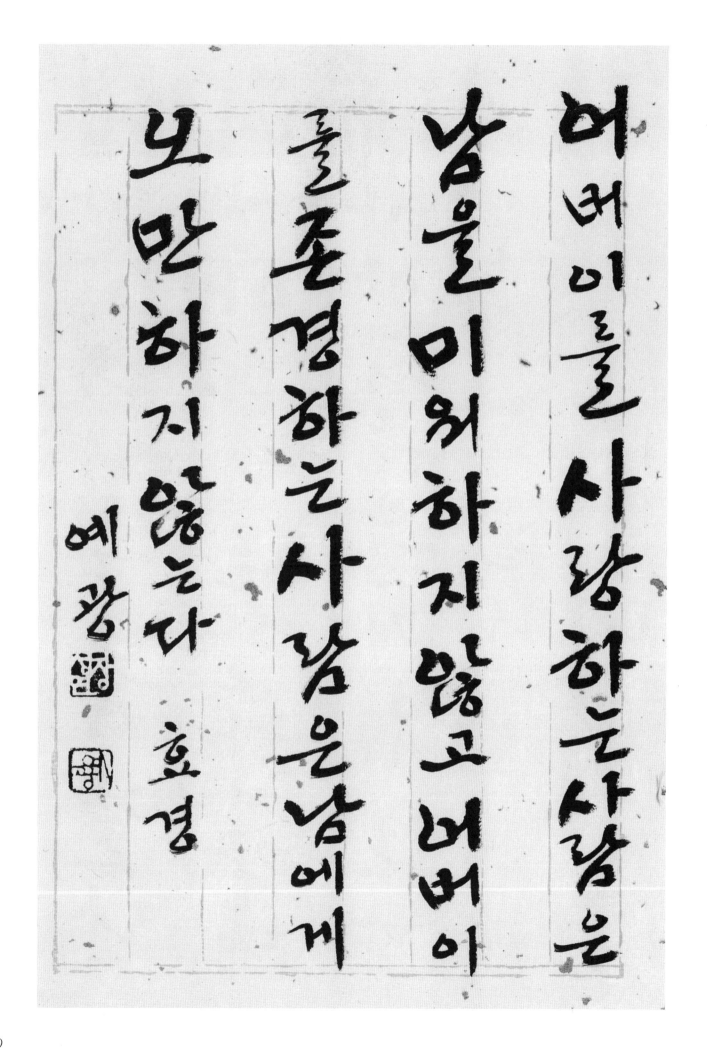

예가 아니어든 보지 말라

예가 아니어든 듣지 말라

예가 아니어든 움직이지 말라

논어

예광

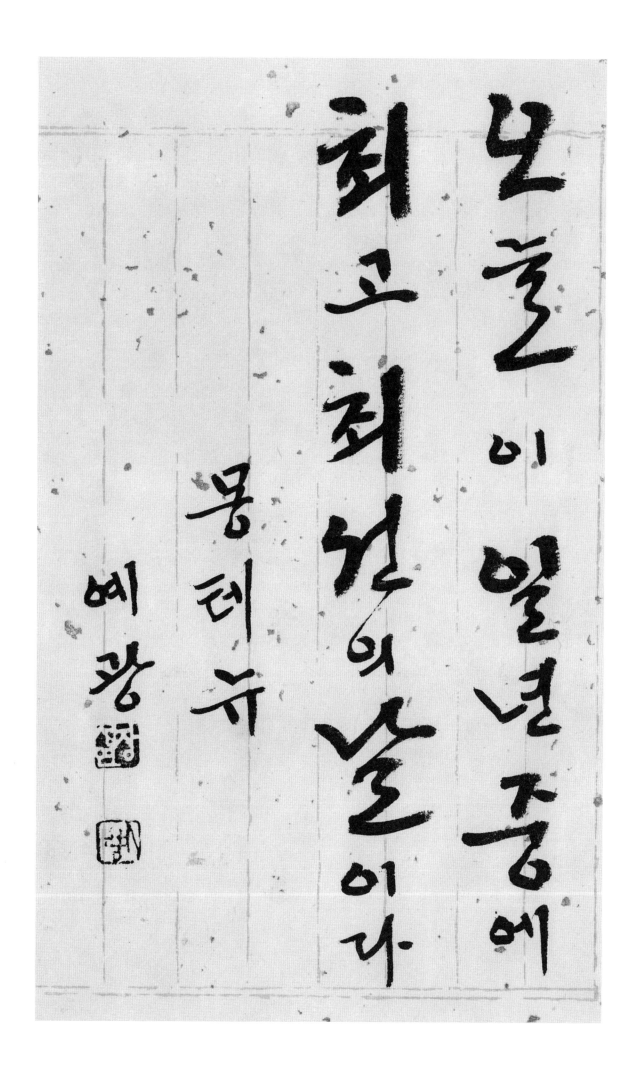

모든이 일년즁에

회고 최션의술이다

몽테규

예광

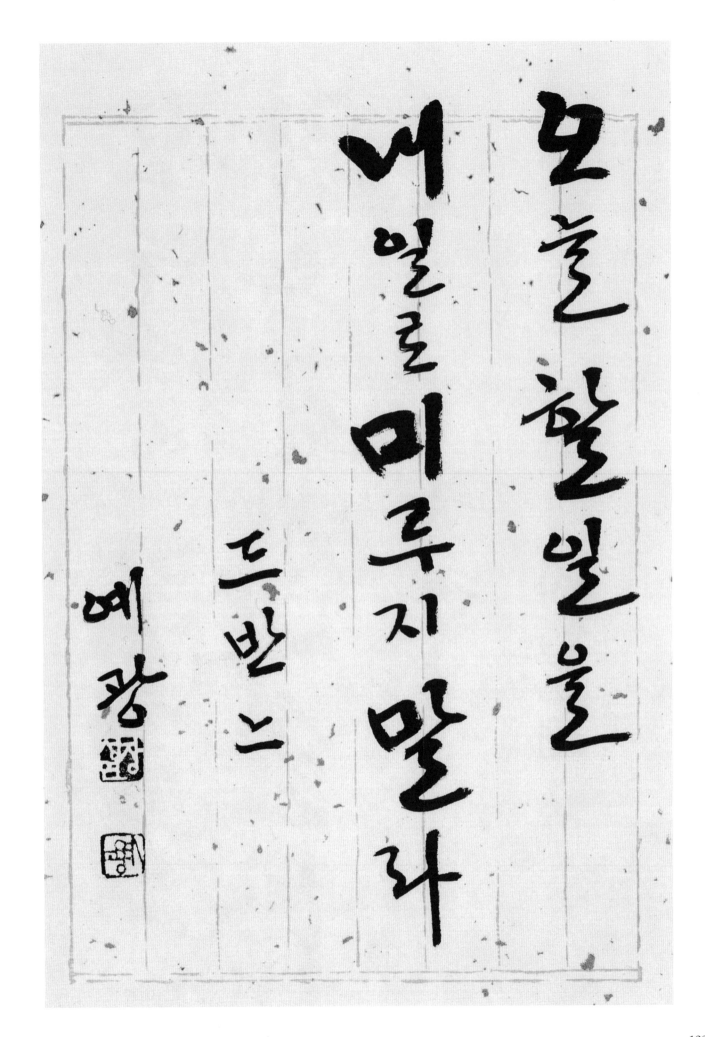

오늘 할 일을 내일로 미루지 말라

예광

오직 미래를 예측하는
것만이 과거를 심판할
권리가 있다

니체

예광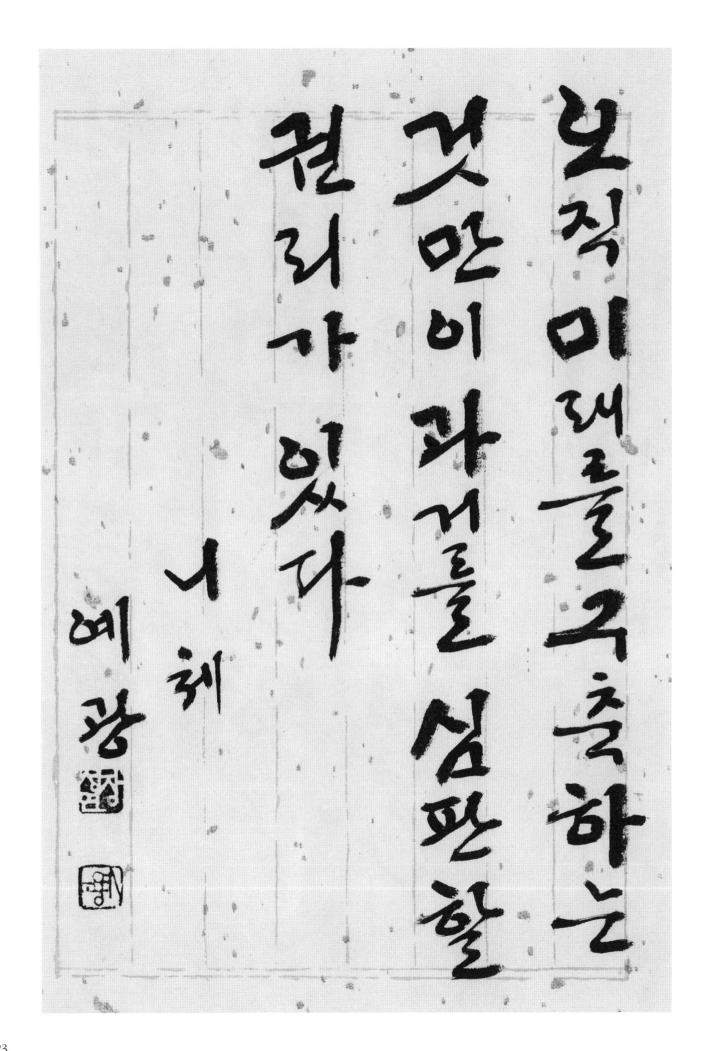

받은 것은 하늘의 척도이며

받은 것 하려는 희망은

인간의 척도 이니라

괴테

예광

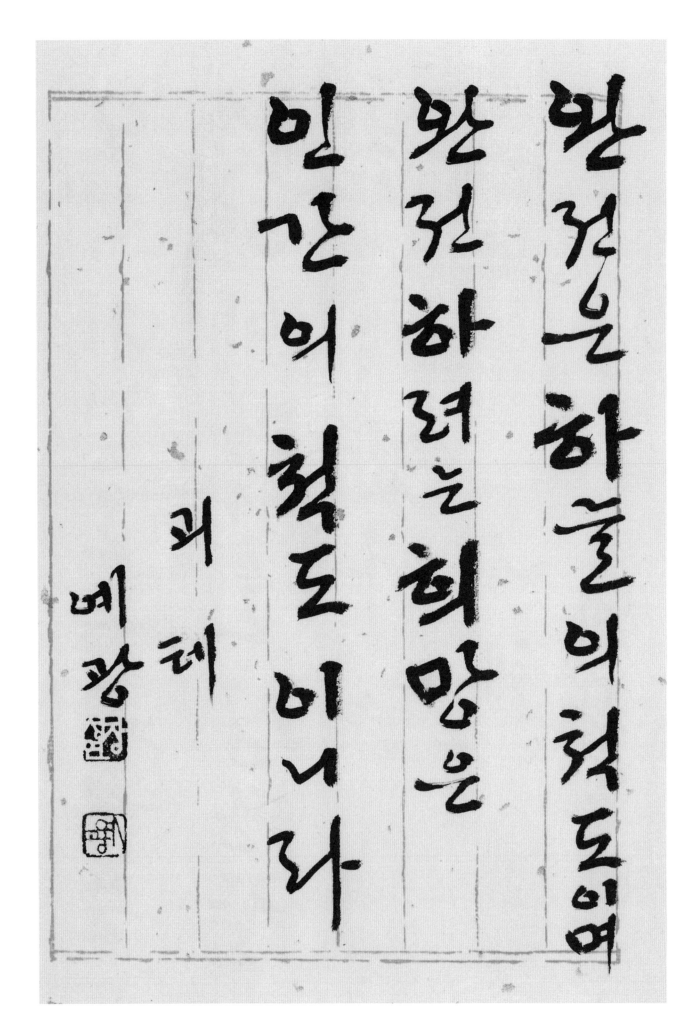

완전한 도는
이름을 붙일 수 없다

장자

예광

우리들의 최대의 영광은
한번도 실패하지 않는것이
아니라 쓰러질때마다 일어나
눈데 있느니라
골드스미스
예광

126

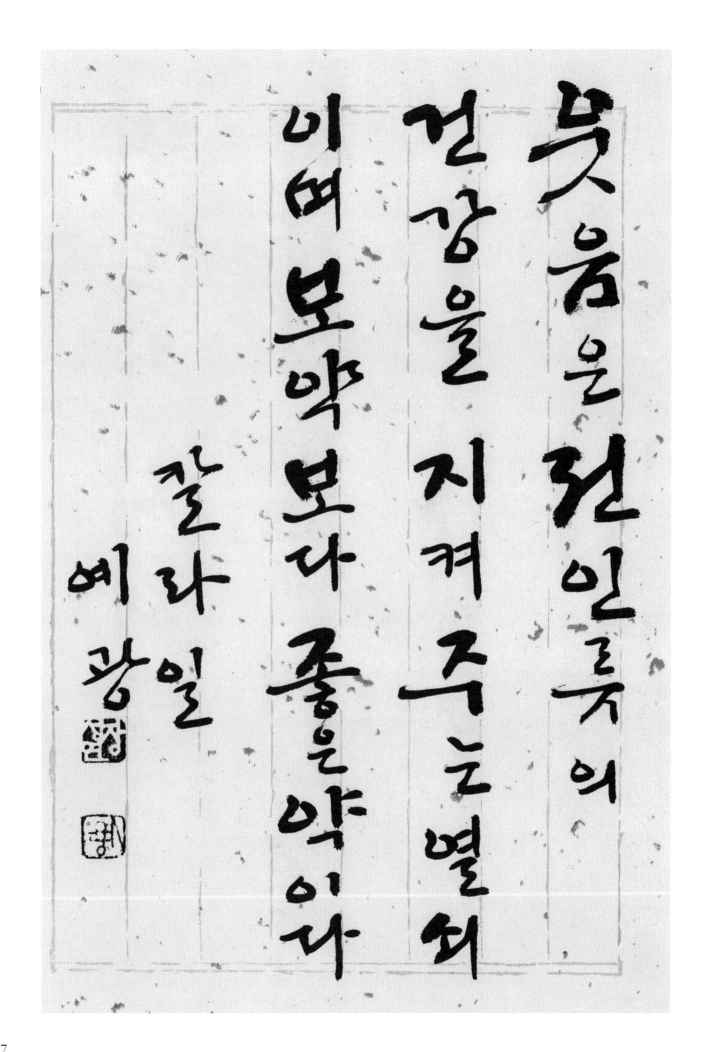

웃음은 천인듯이
건강을 지켜 주는 열쇠
이며 보약보다 좋은 약이다

갈라일
예광

뭐 든 와 지혜 는

인간 과 함께 태어난다

J. 쉘 든

예광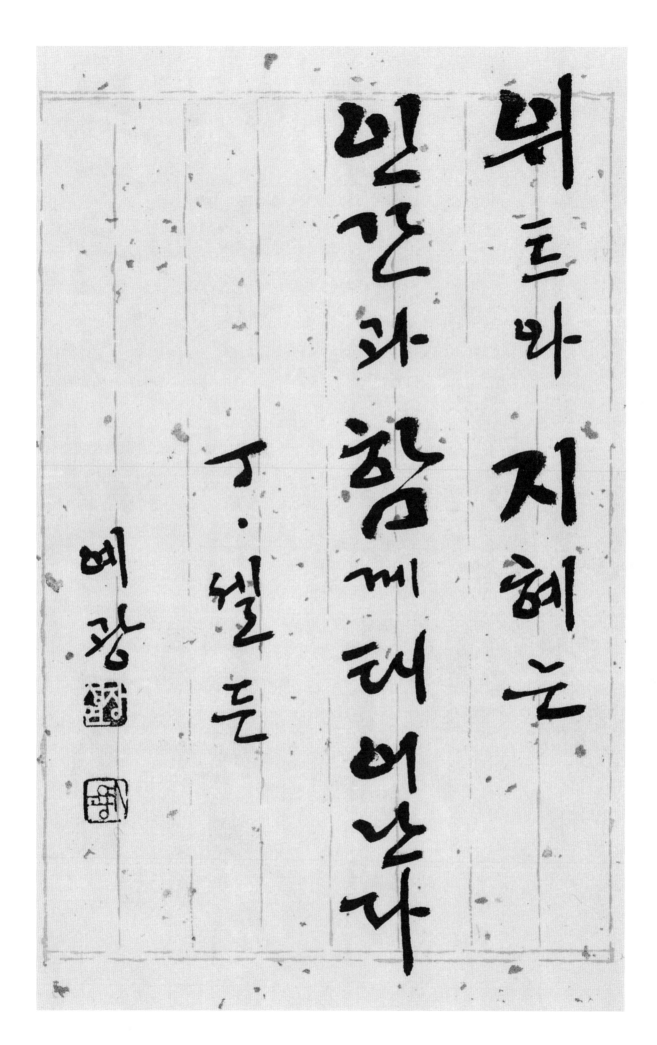

은인은 선행을 감추고
은혜를 입은 사람이
그것을 드러내야 한다

키론

예광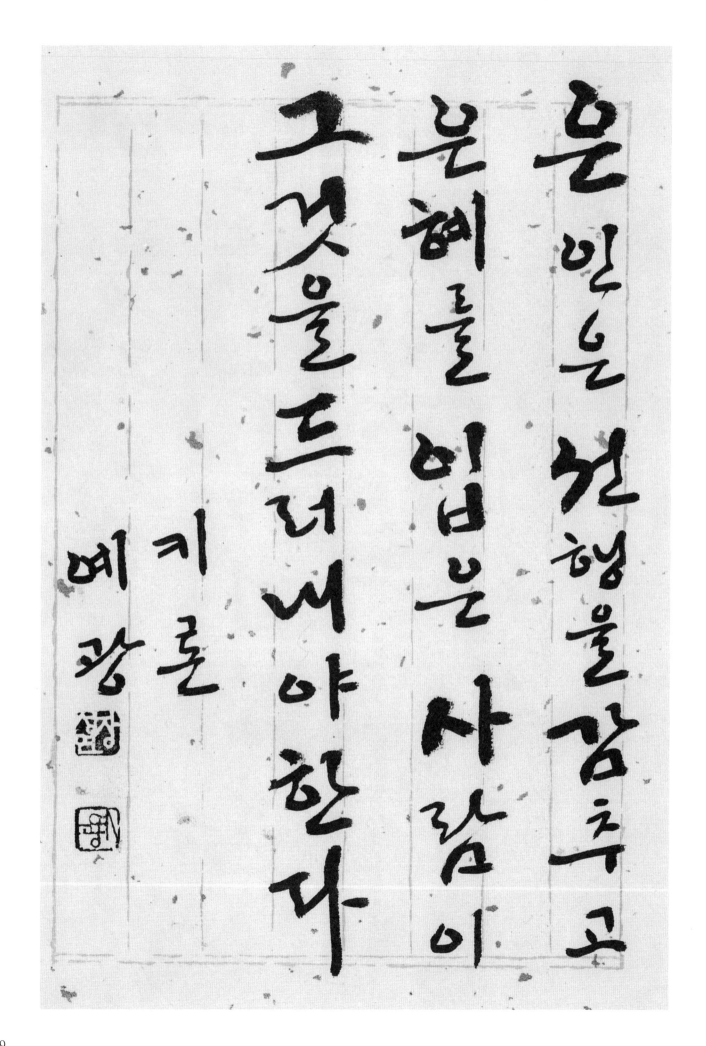

129

이 땅 위에 선 할일이
많다 근면 성실을
바탕으로 살아가라

에토빈 예광

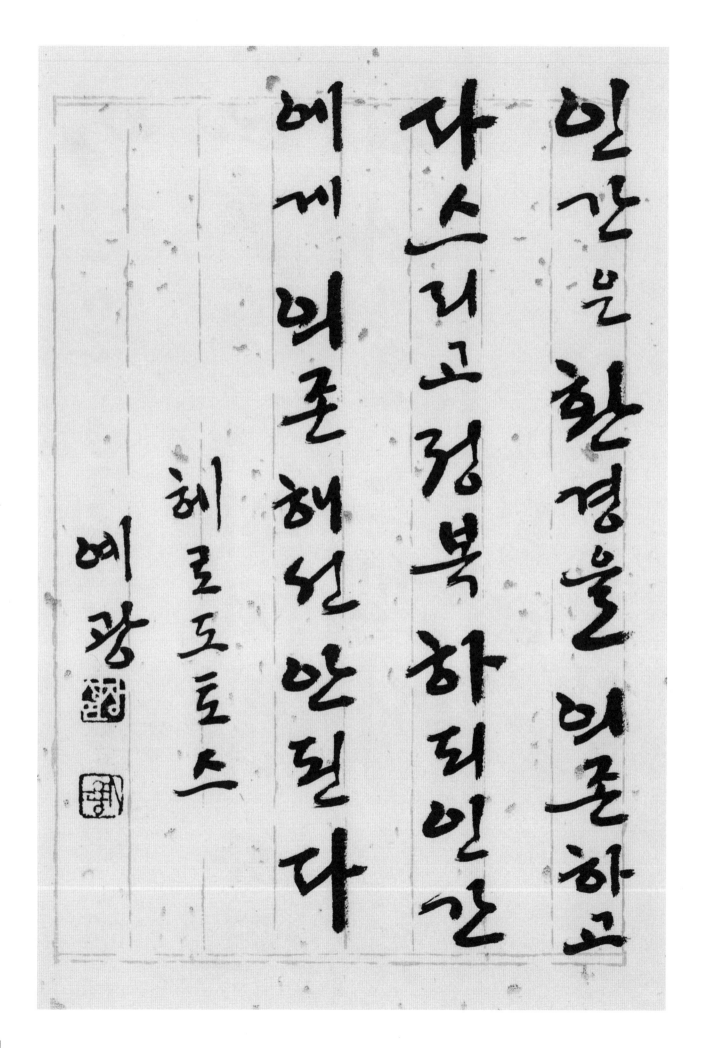

인간은 환경을 의존하고 다스리고 정복 하되 인간에게 의존해선 안 된다

헤로도토스

예광

인간은 불가능을 가늠으로 도전하지 않니 하면 권태를 느낀다

아랑 예광
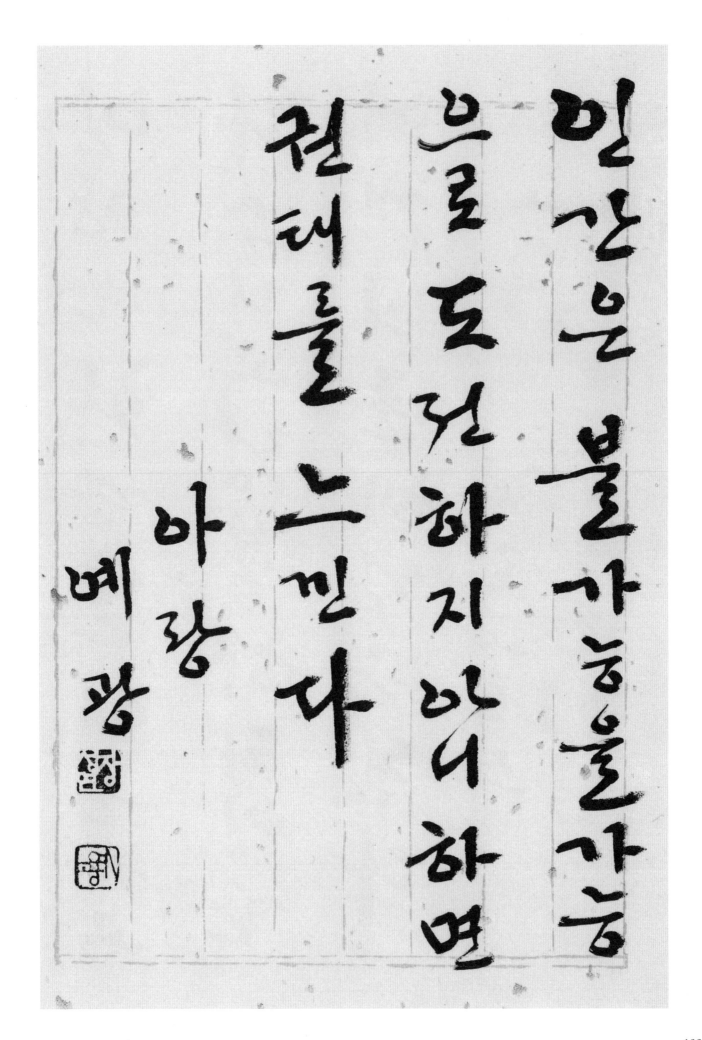

인간은 생각 하는 것이
럭 울 수록 더욱 많은
말 을 지 껄여 댄다

몬테스큐

예광

인상의 모든 불행은

종교의 열여매서 온다

들으들이

예광
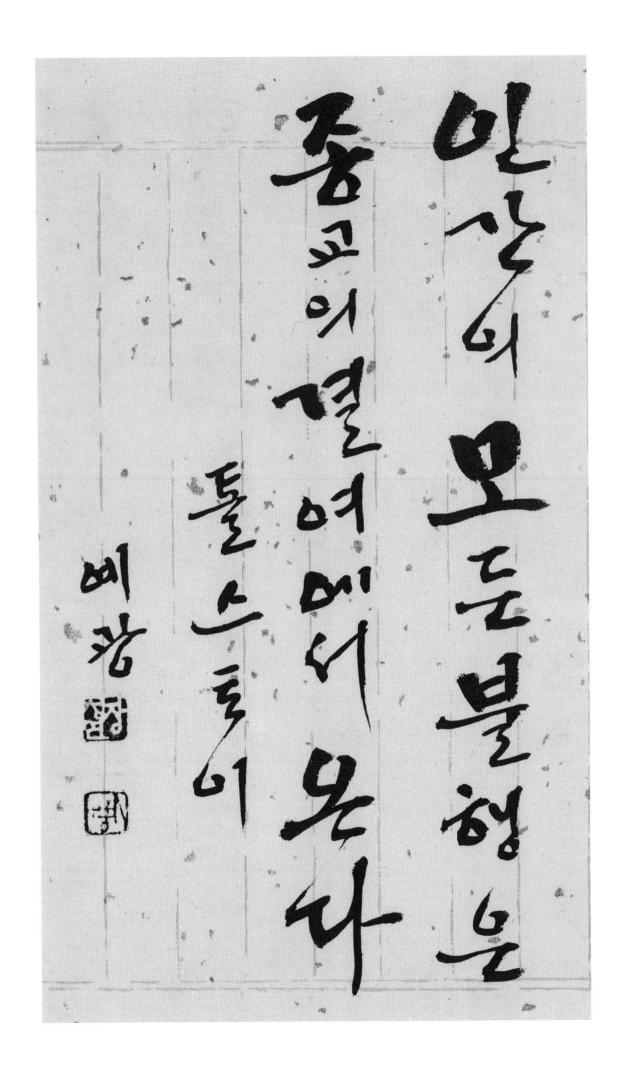

인간이 필요한 것은
극히 일부임에도 많은
사람이 많이 갖기 바란다

괴테

예광

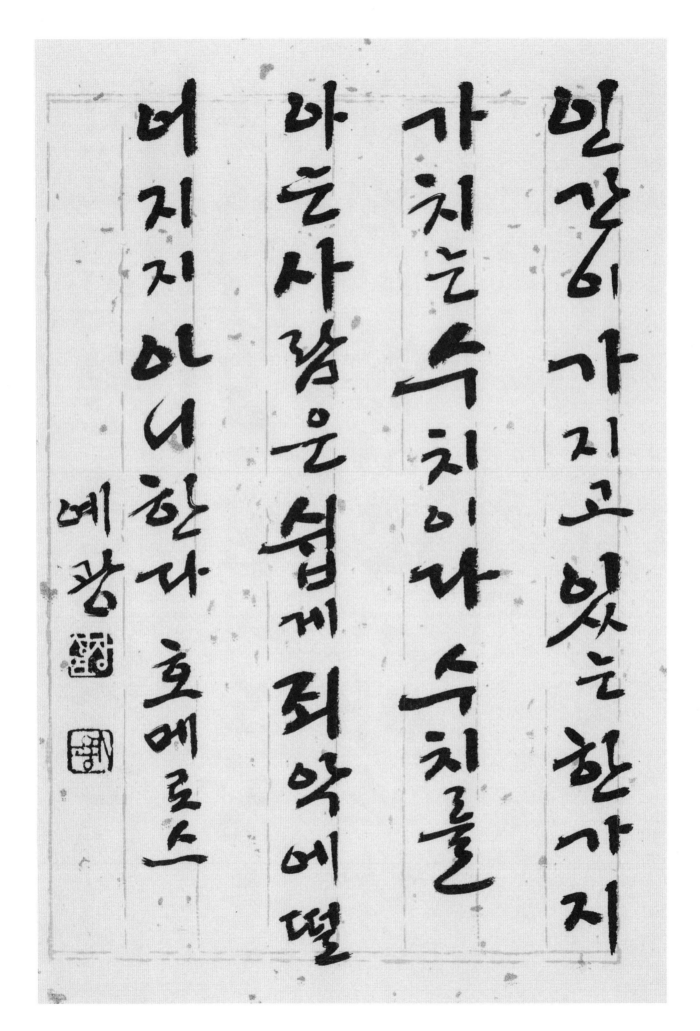

인간이 가지고 있는 한가지
가치는 수치이다 수치를
아는 사람은 쉽게 죄악에 떨
어지지 아니한다 호메로스

예광

인쌔는 여러 가지 쾌락의 근본이며 여러 가지 권능의 근본이다

러스킨

예광

인생은 희망을 갖기 위한

최고의 기술이다

브브그

예광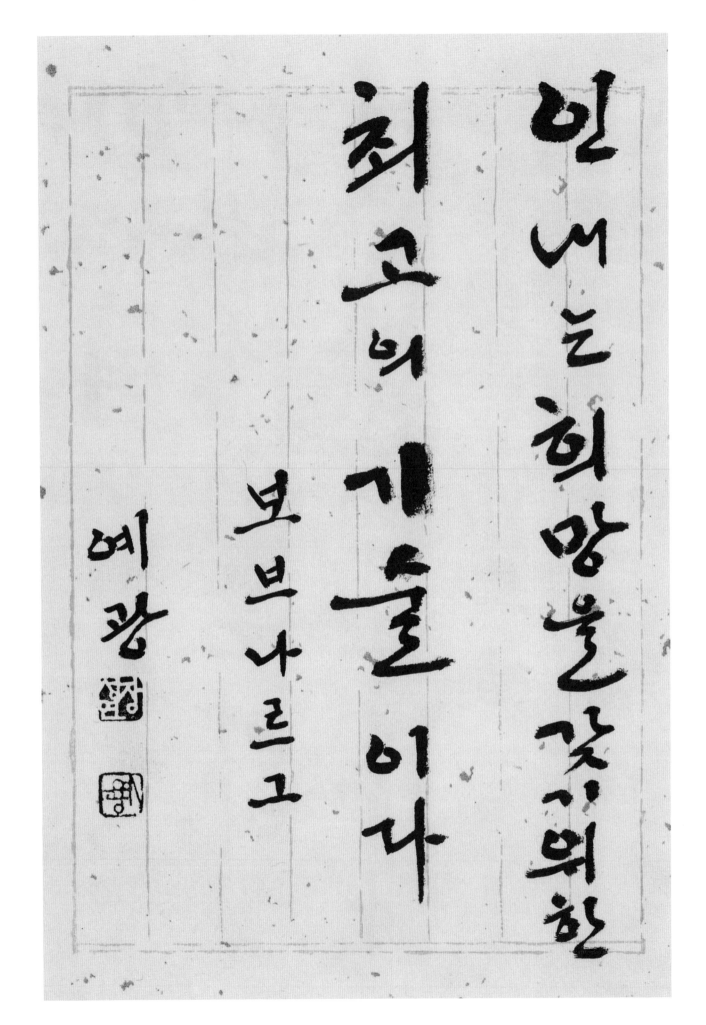

인생 문제를 해결하려면

먼저 자기바는질

그릇을 정돈하여라

칼다일

예광

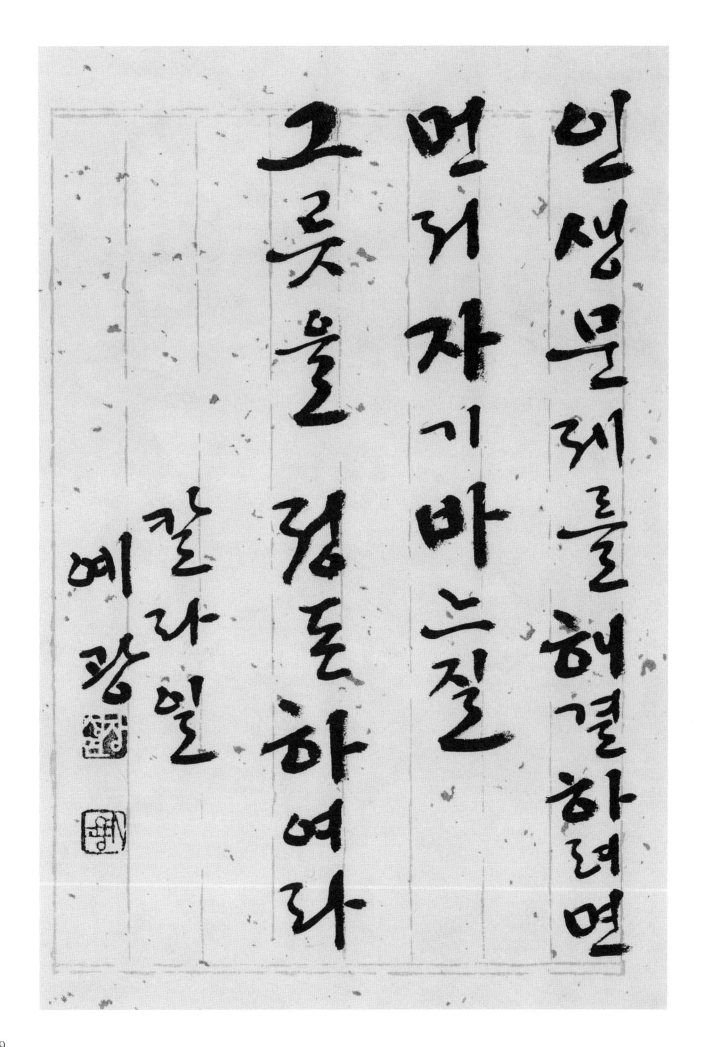

139

인생은 항해이다

목표를 세워 달려라

세네카

예광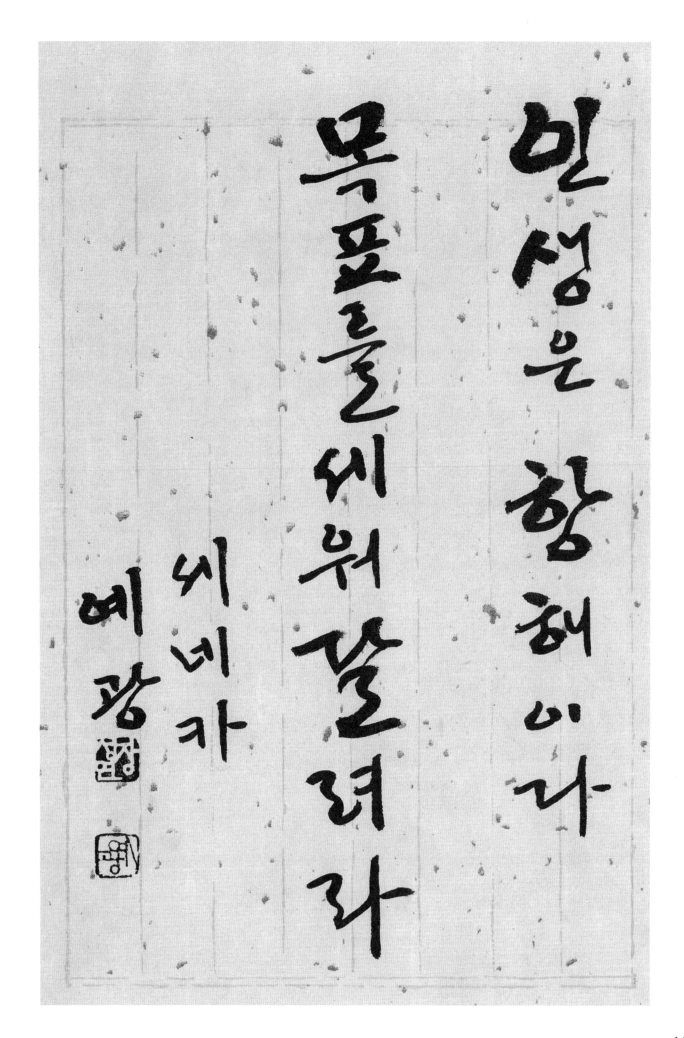

인생은 짧고 예술은 길다
기회는 지나가기 쉽고 경험은
의심스러우며 판단은 어렵다
히포크라테스
예광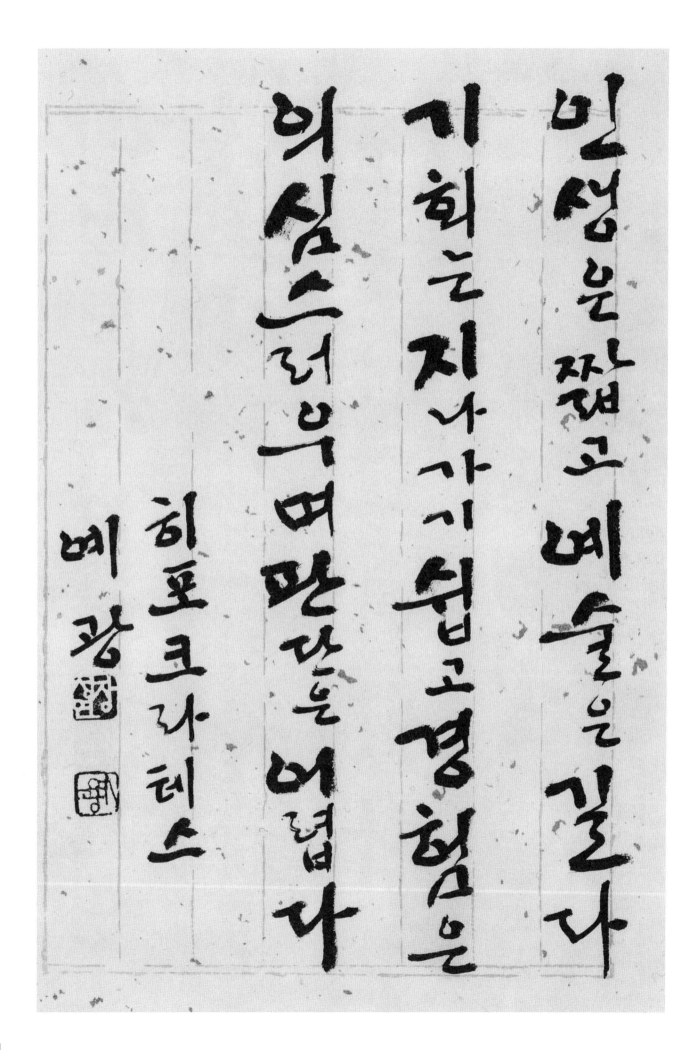

인생의 진정한 기쁨은
다른 사람들이 할 수 없는
일을 해내는 데 있다

W. 배저트

예광 [印] [印]

인생이란 본래 건함도 악함

도 없다 어떻게 사는냐에 따라

선의 무대가 되기도 하며 악의

무대가 되기도 한다

예광

몽테뉴

143

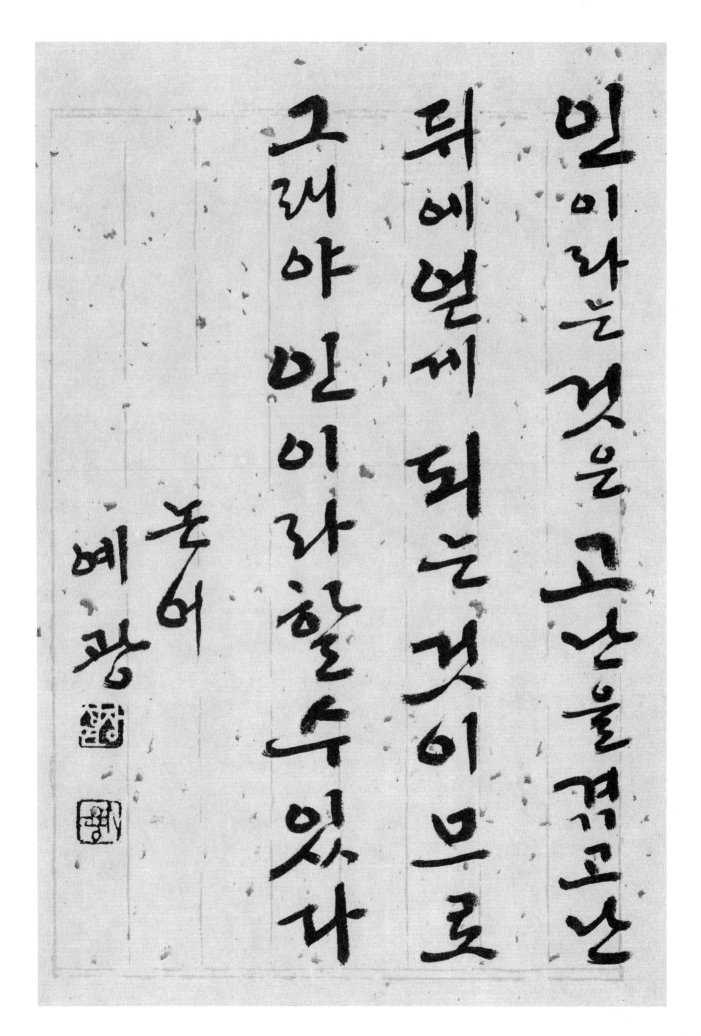

인이라는 것은 그 산을 끊고산
뒤에 먼저 되는 것이므로
그래야 안이라 할 수 있다

논어
예광

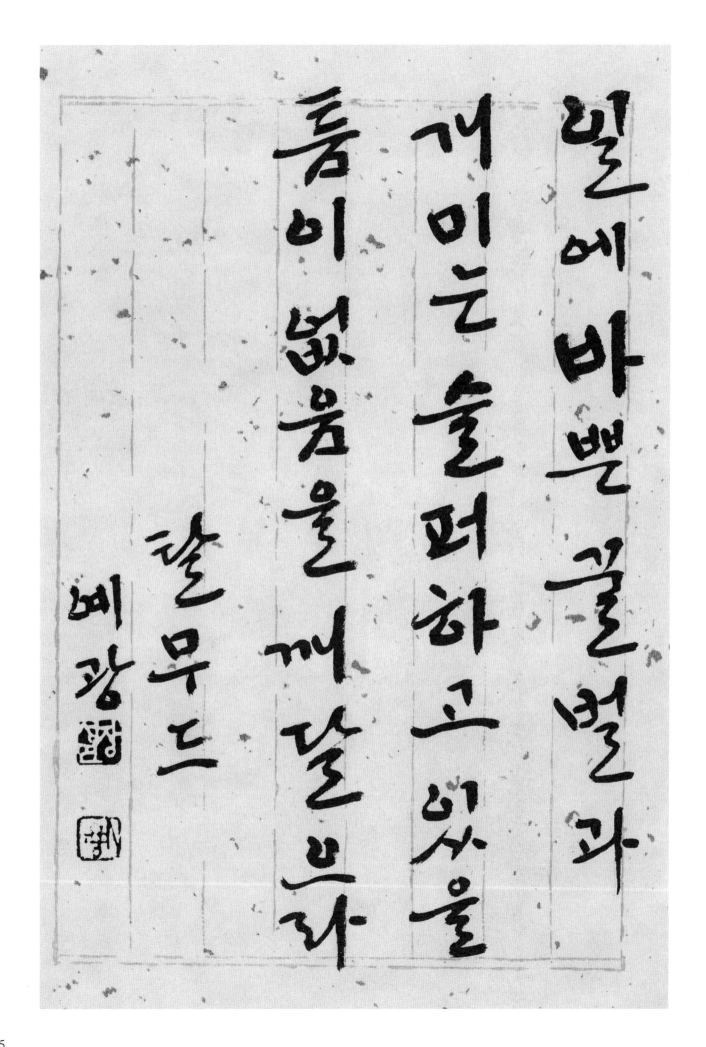

별에 바쁜 끌 벌과
개미는 술퍼하고 있었을
등이 넓음을 깨달으리라

할 무드

혜광

일은 친구를 만든다

괴테

예광

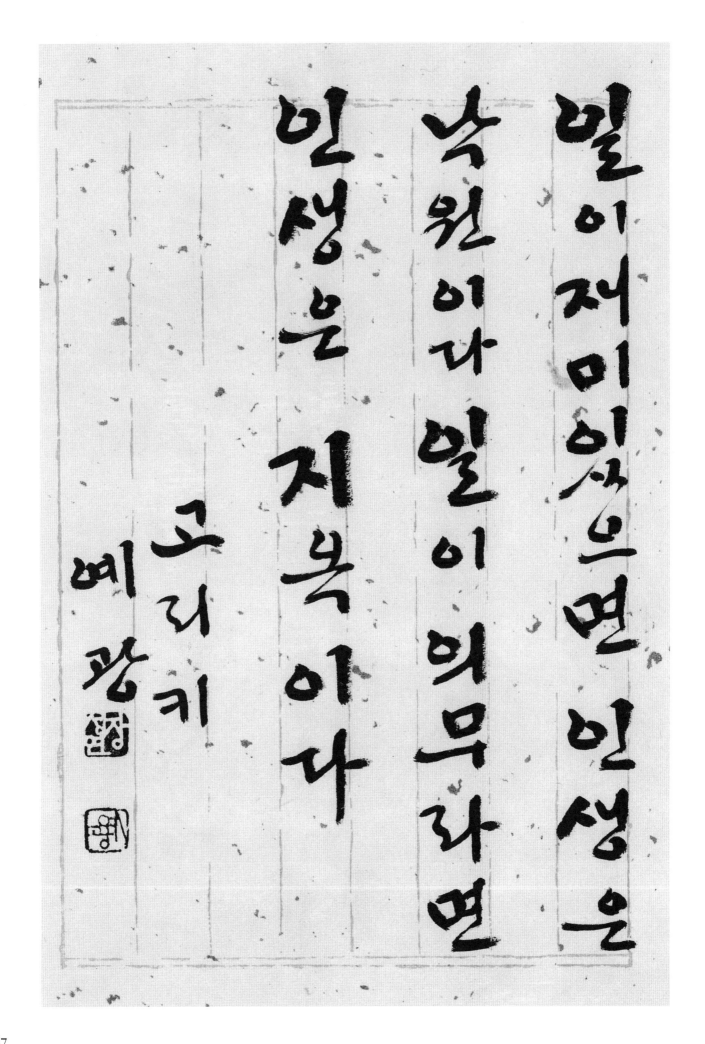

일이 재미있으면 인생은 낙원이다 일이 의무라면 인생은 지옥이다

그리키

예광

자기 둥지를 더럽히는 새는 비열한 새이다

프랑스 속담

예광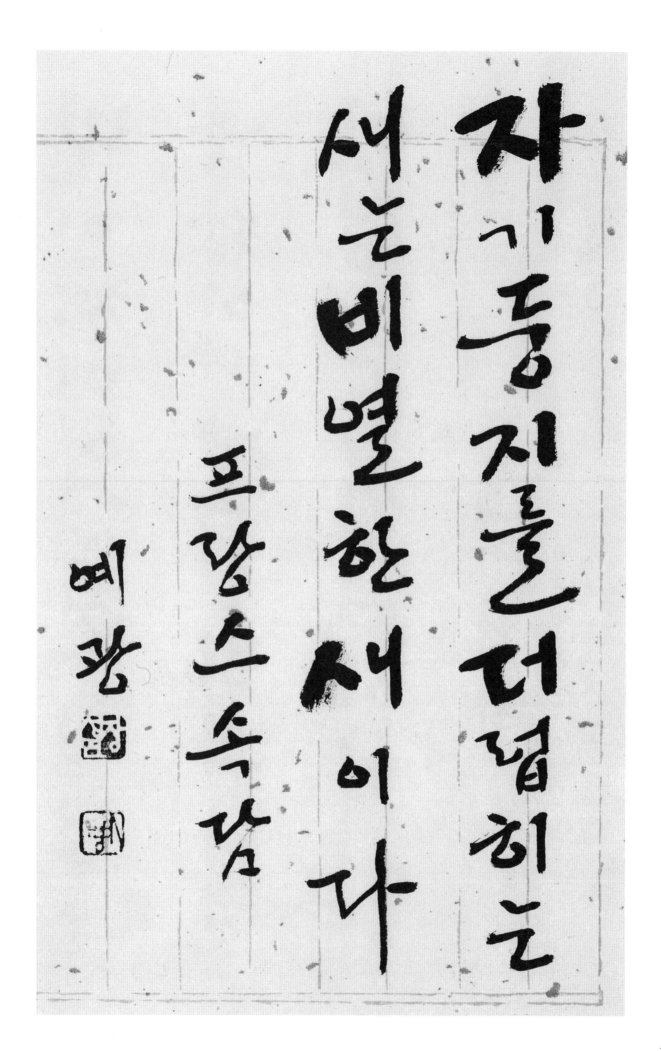

자기를 위하여 완전무결한 명예를 얻으려는 자는 도리어 그 명예를 손상시키는 법이다.

S. 존슨

예광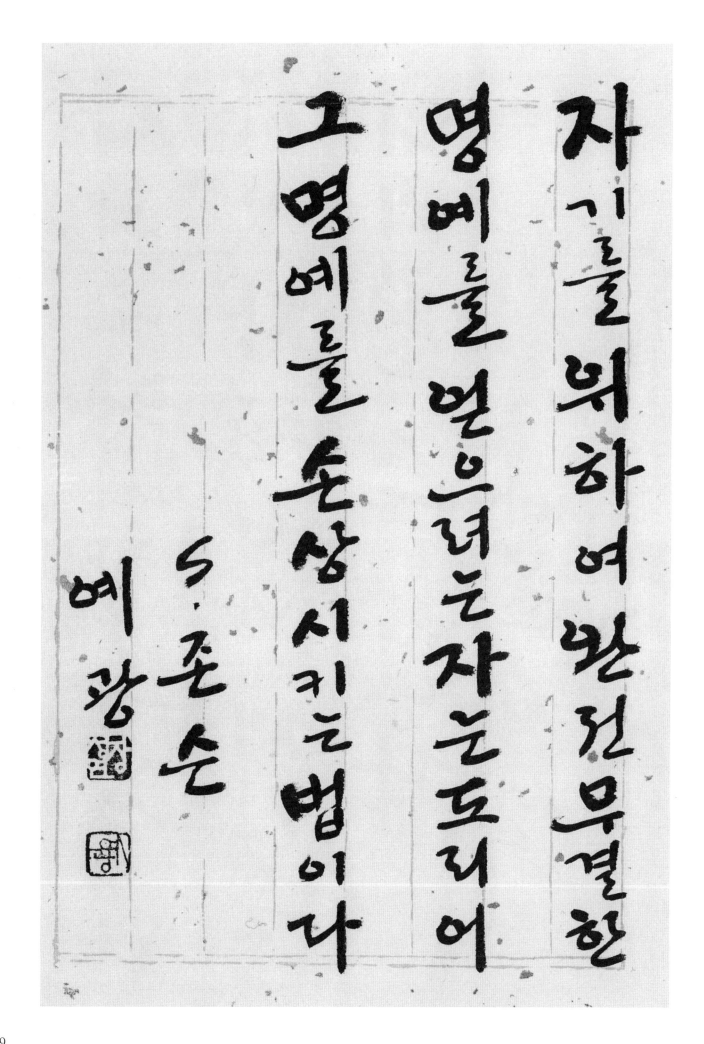

자멸은 의지할 수 잇우나

자기 자신이나 제상을

의지할 수 없다

아리스토텔레스
예광

자제할 수 없는 사람과

제멋대로 행동하는 이런

사람을 자유인이라고 말

할 수는 없다

피타고라스

예광

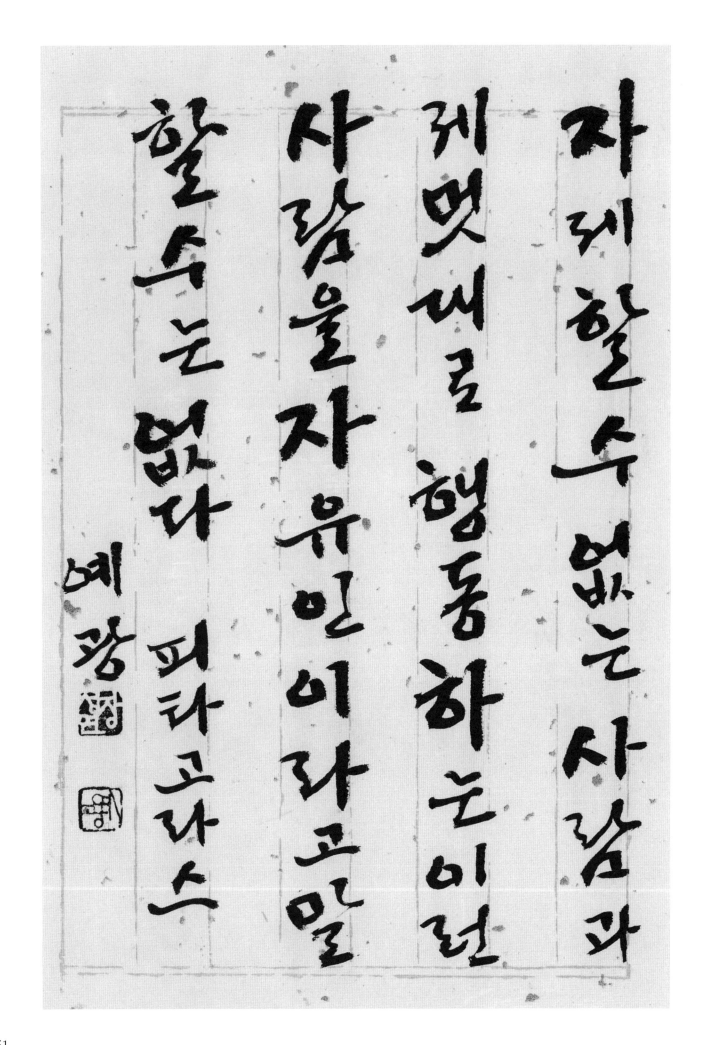

151

젊을 열에 충실 하면

큰 일에도 충실 하나

성경

예광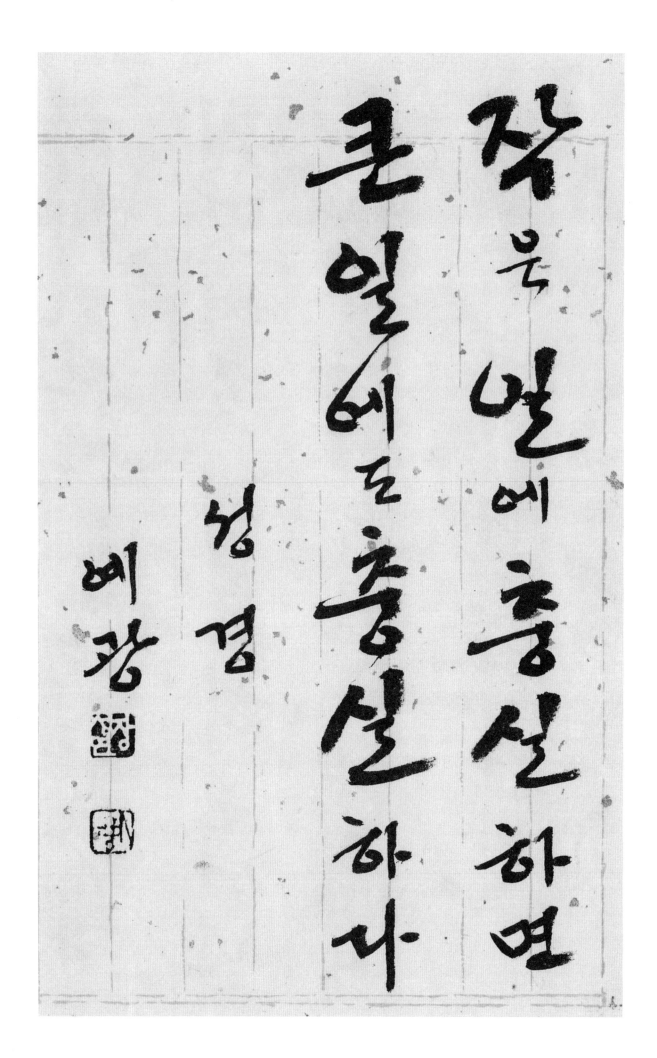

잘못을 부끄러워하라

그러나 참회 하는 것은

부끄러워 말라

루소

예광

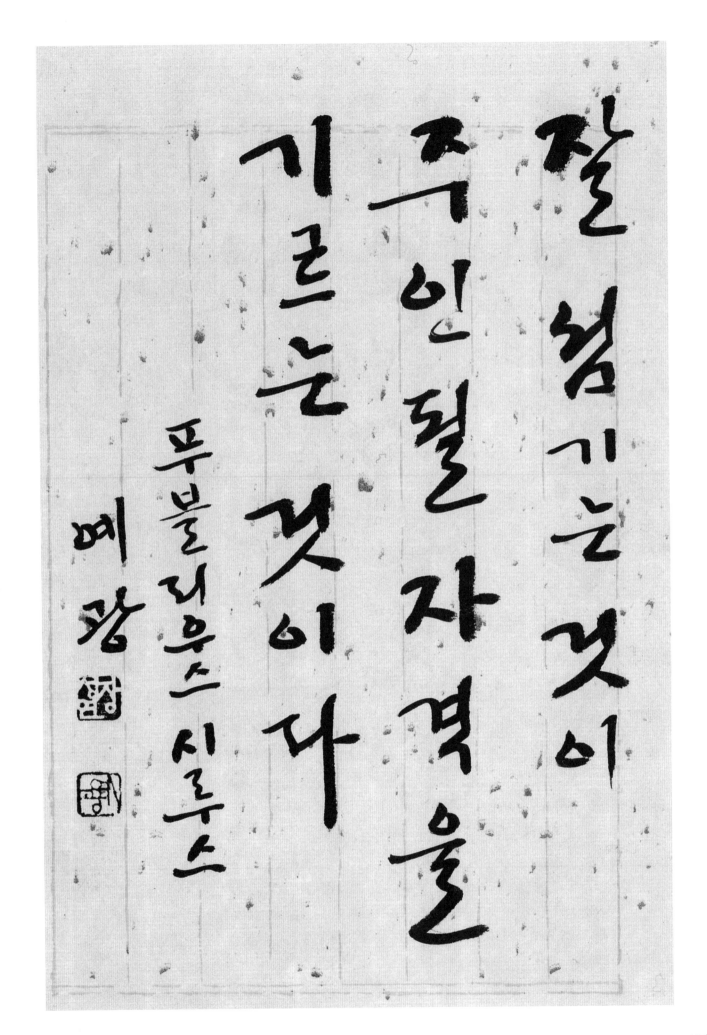

잘 넘기는 것이
주인 될 자올
기르는 것이다

푸블리우스 실루스

예광

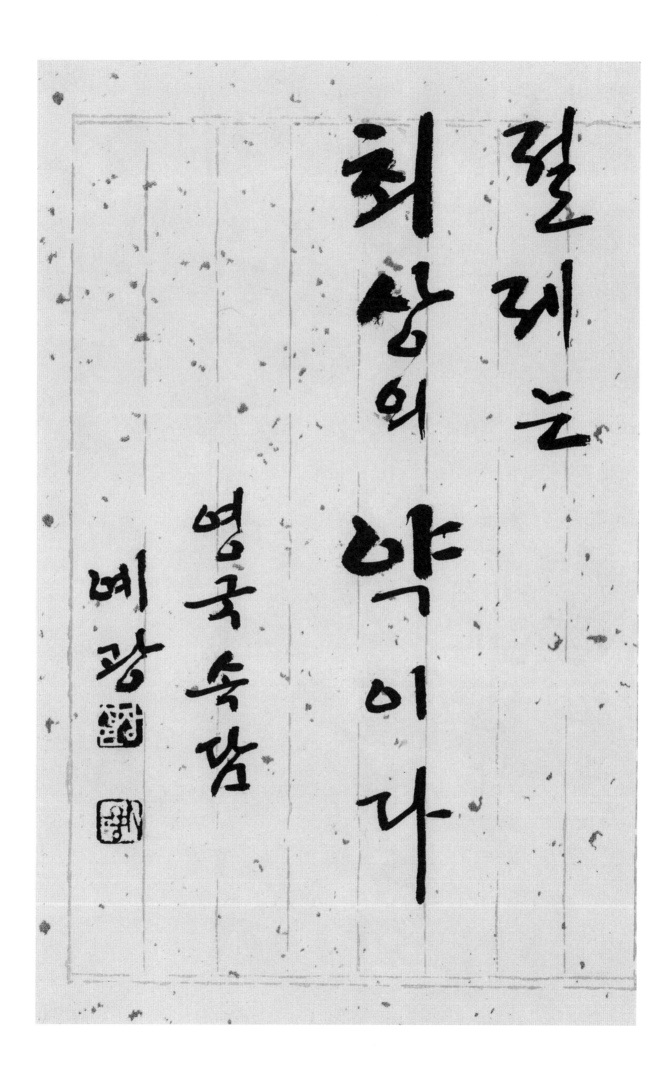

절제는 최상의 약이다

영국속담

예광

값없을 때 우리는 멀리

배우고 사이 들어 이해

하며 배운 것을 활용한다

N.T.에센바흐

예광 [印] [印]

젊은 근로자여 시계를 보지 말라 에디슨

예광

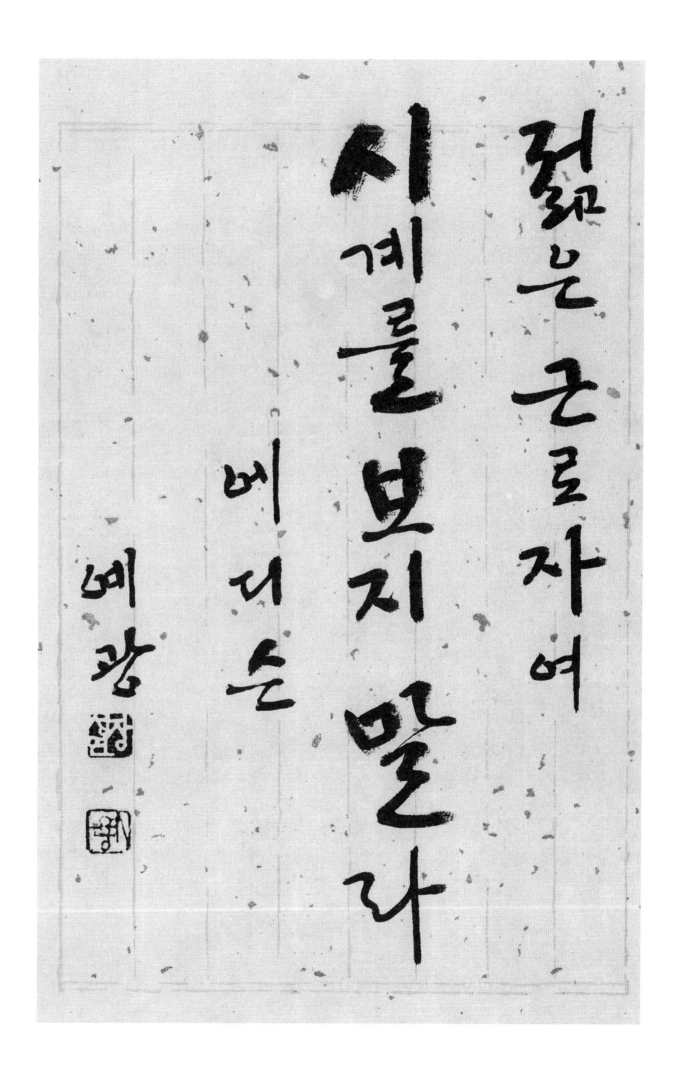

정신은 가꿈씻어내
서롭게 고쳐 펼 수가 있었다
망각 없이는 행복도 없다

모로
예광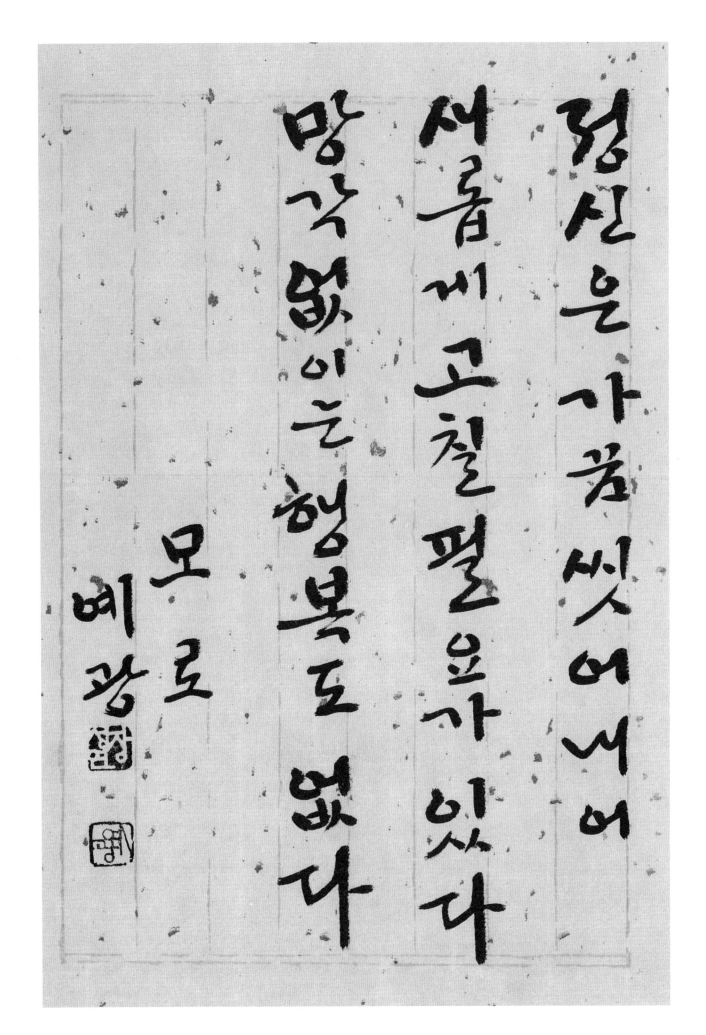

정직은 죄상의 방편이다 첫째도 둘째도 정직하라

서양격언

예광

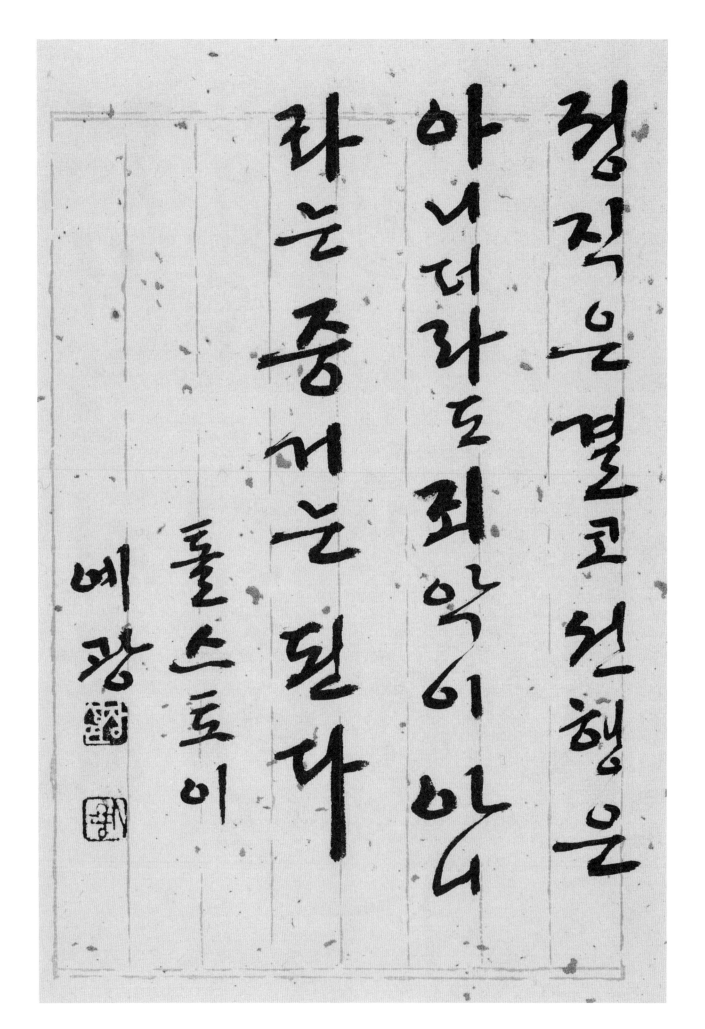

정직은 별고 선행은
아니더라도 죄악이 아니
라는 중에는 된다

톨스토이

예광

조건이 전제한 선행은
진정한 선행이라 말할
수가 없다 무조건 선행하라

돌스토이

예광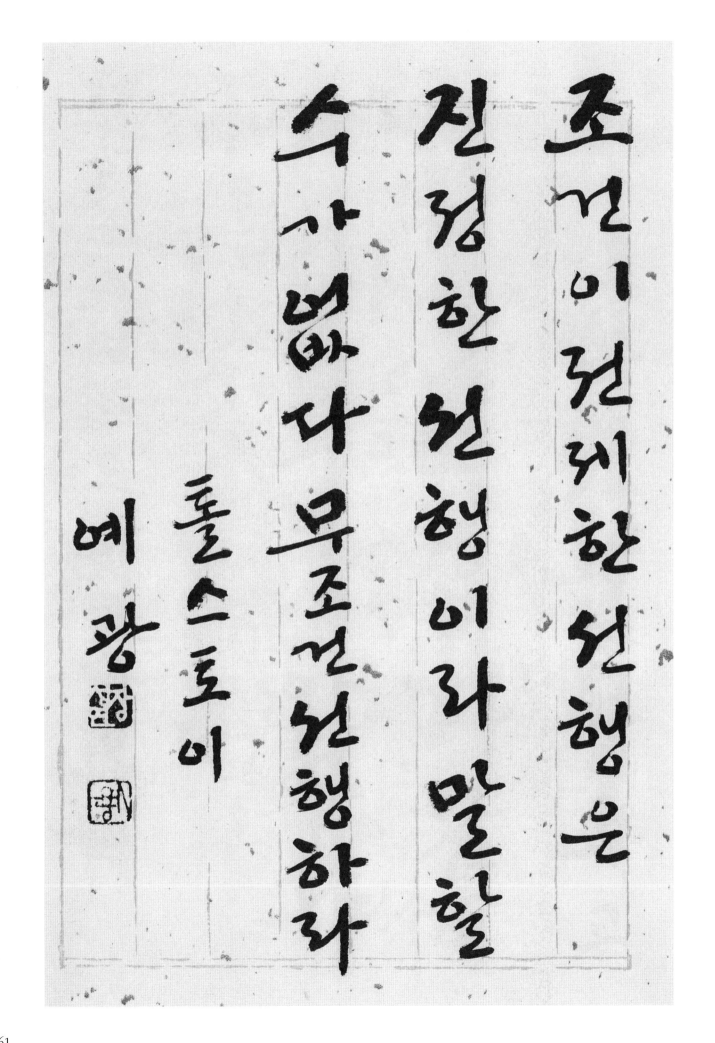

161

좋은 습관으로부터 빠져
나오는 것이 나쁜 습관으로부터
빠져 나오는 것보다 쉽다

W. S. 몸

예광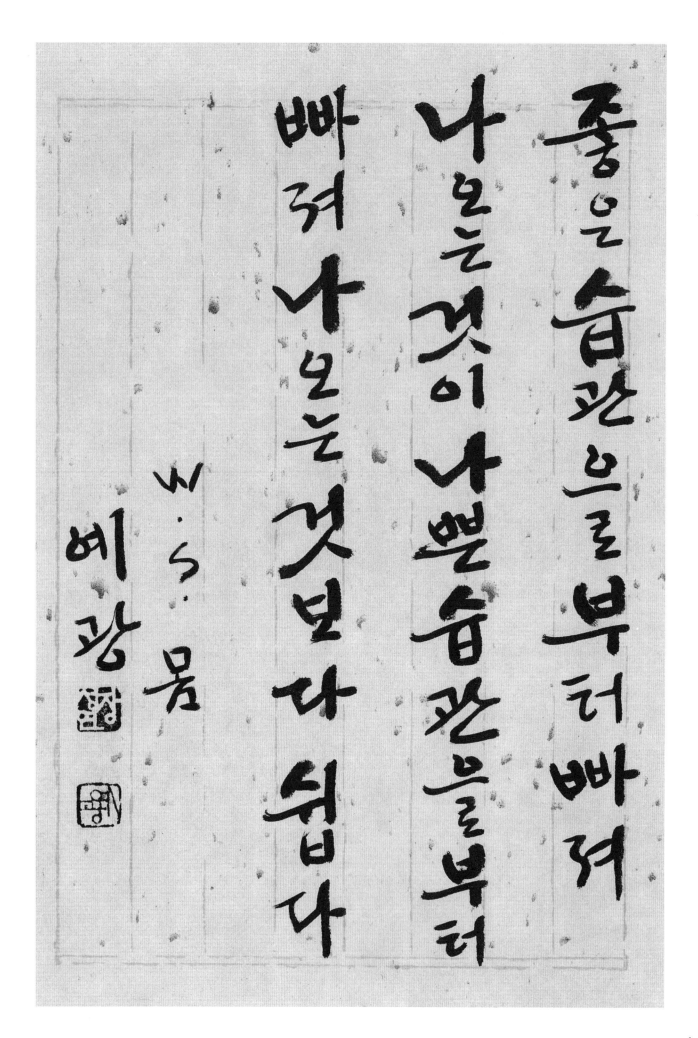

좋은 친구를 만드는

것은 큰 자본을 얻는 것

과 같은 좋은 친구를

많이 얻으라

C. 레만

예광

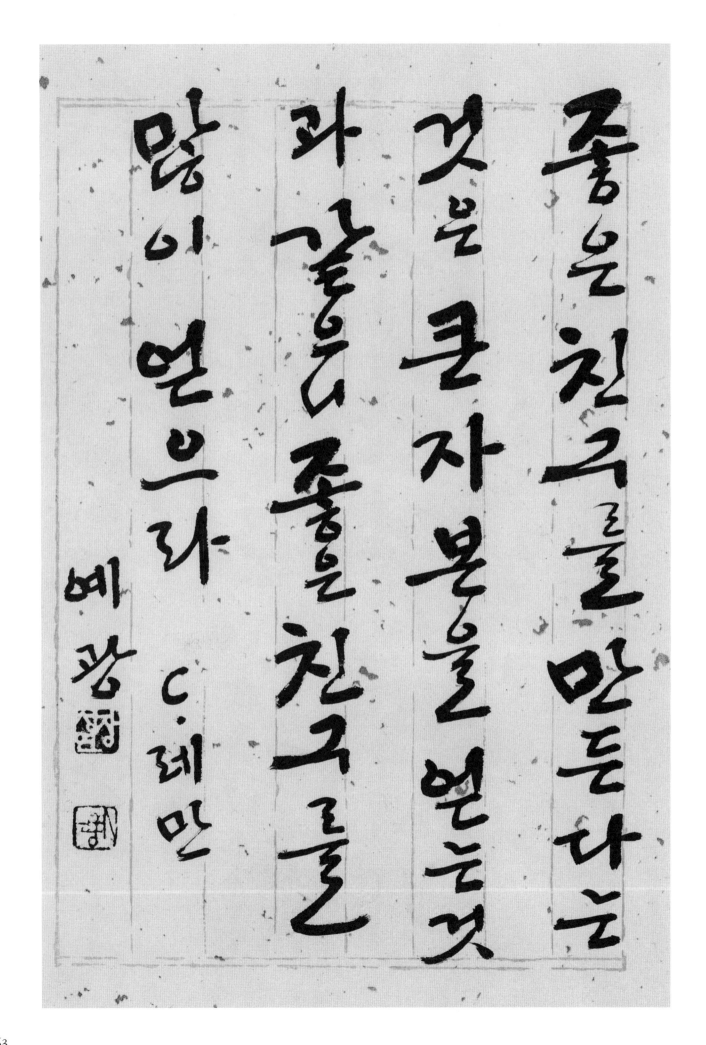

죽음을 생각지 말라

다만 삶을 생각하라

이것이 참된 신앙이다

B. 지드레일리

예광

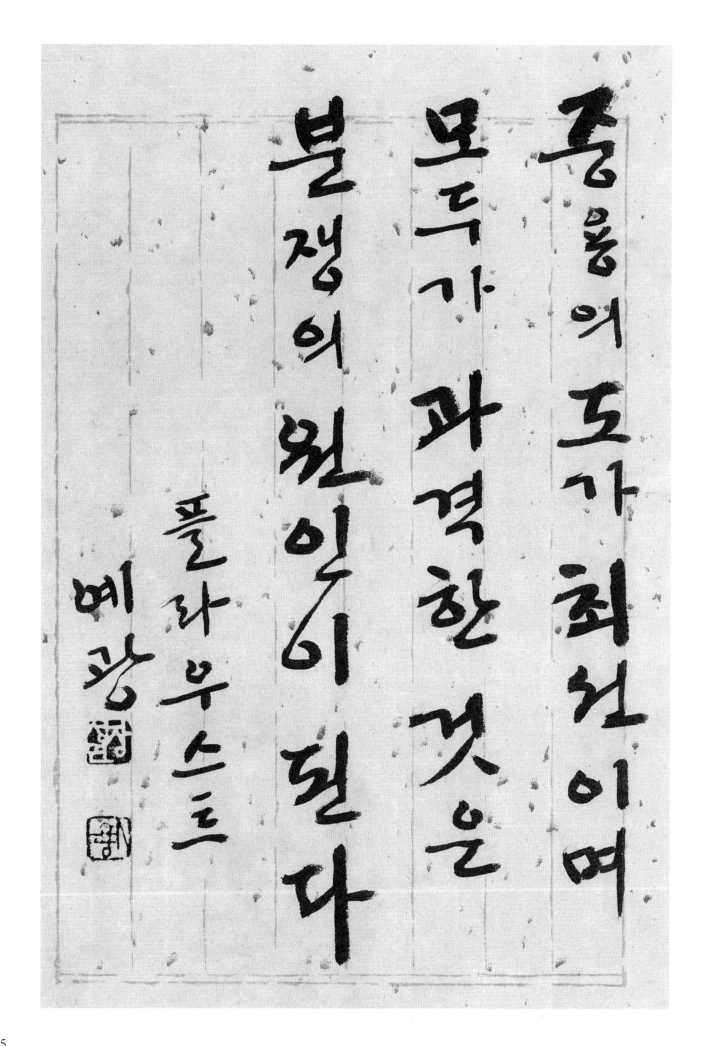

종용의 도가 최선이며

모두가 파격한 것은

별쟁의 원인이 된다

플라우스트

예광

165

지금 잠을 자게 되면 꿈은 꿀수 있지만 공부하면 꿈을 이룰 수 있다

예광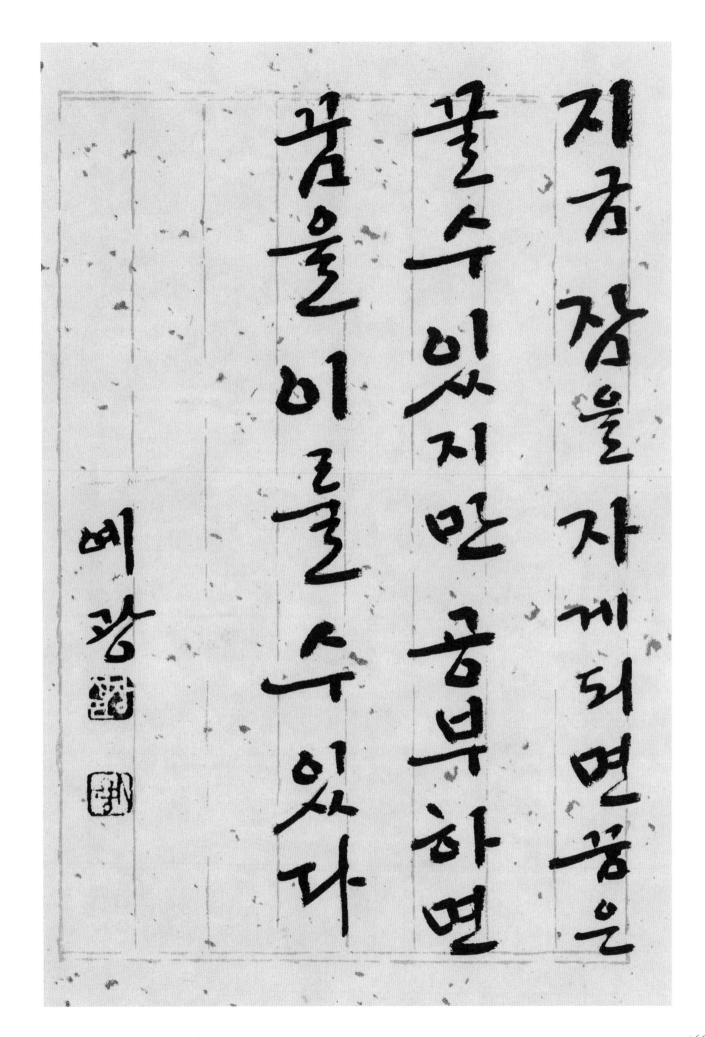

지나치면

모자람만 못하니라

논어

예광 [印]

[印]

지배하거나 복종하지 않고
그러면서도 무엇이 될수 있는
사람만이 참행복한 사람이다

괴테
예광

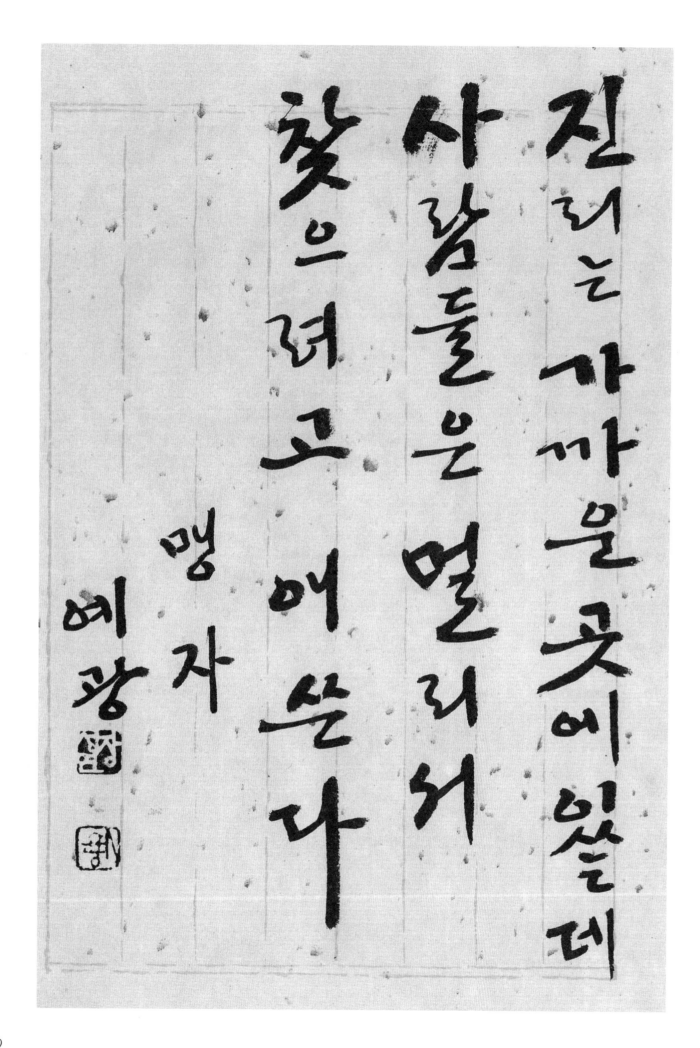

진리는 가까운 곳에 있는데

사람들은 멀리서

찾으려고 애쓴다

맹자

예광

진리에 대한 충성은
다른 모든
충성을 능가한다

M.K.간디

예광

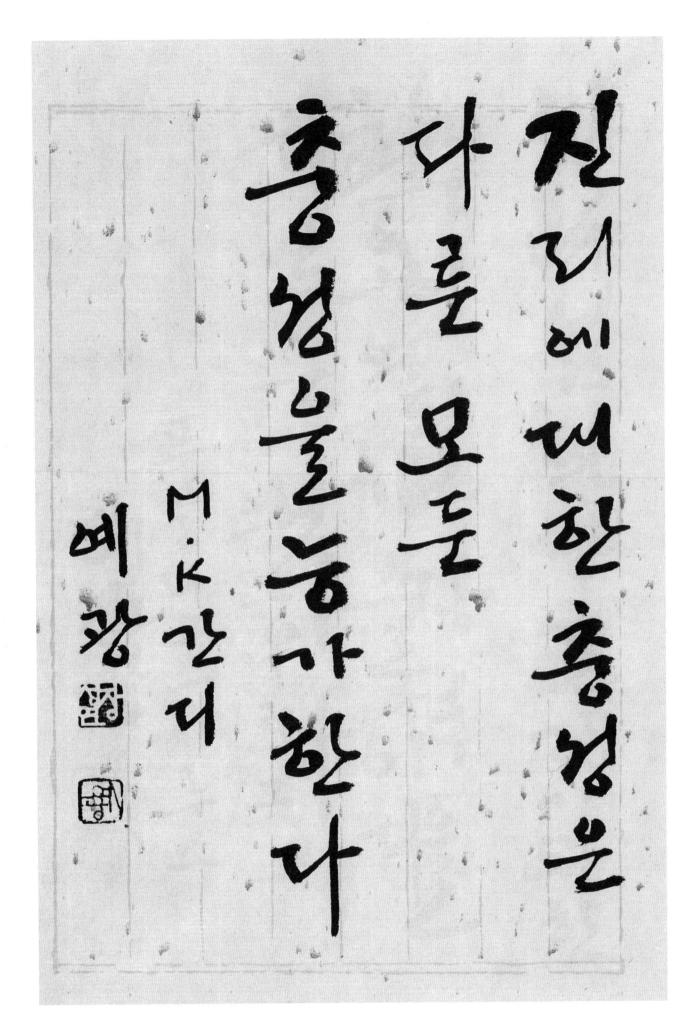

젊은 말 속에 오히려

많은 지혜가 담겨 있다

많이 묵상해 보라

소포클레스

예광

참회는 새로운 삶의 시작

이기 때문에 자신을 돌아

볼 줄 아는 지혜를 가져라

루비트겐슈타인

예광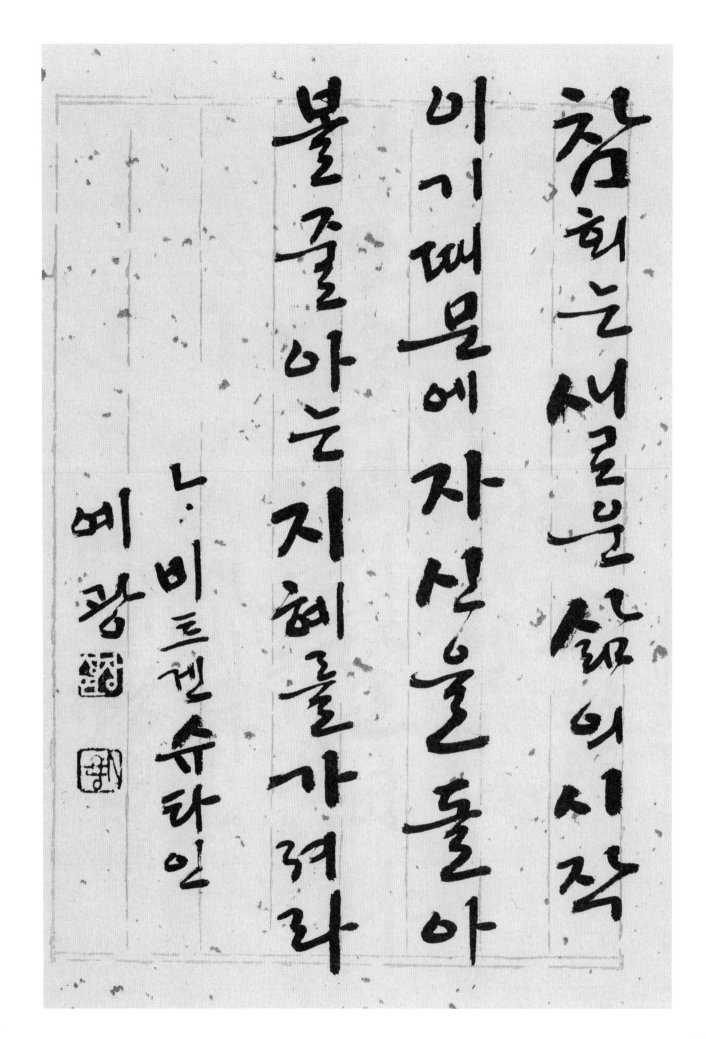

창조는 투쟁에서 생긴다

인생은 투쟁이요 투쟁이

없는 곳엔 인생도 없다

비스마르크

예광

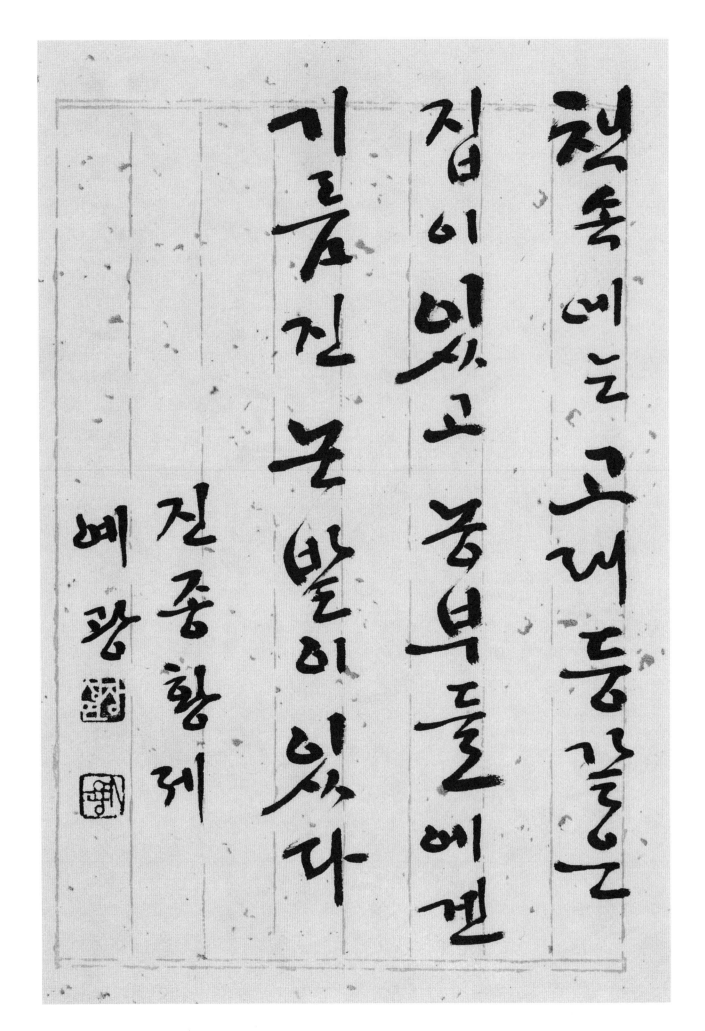

천속에는 고래등같은

집이 있고 궁복들에겐

기름진 논밭이 있다

진종황제

예광

천국으로 향하는 길은

출발점은 어느곳에너

시작해도 모두 마찬가지다

이성
예광

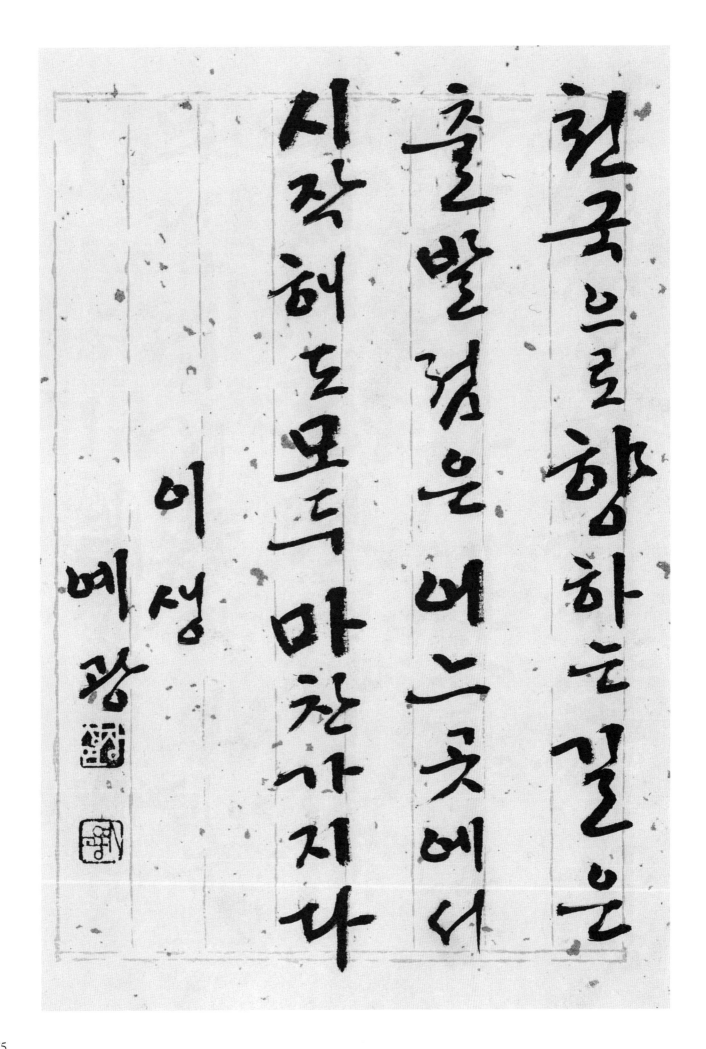

현재는 인류를 무명으로 이끄는 동력으로 활용되어야 한다

칼라일

예광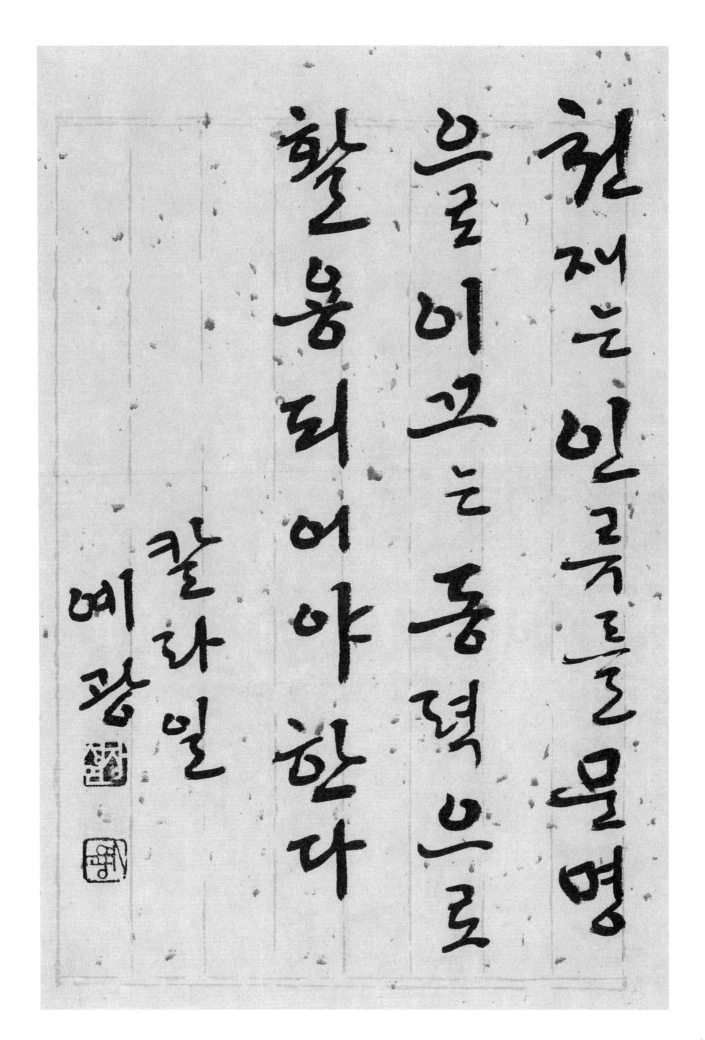

원제 란

그녀의 결과이다

알렉산더 해밀턴

예광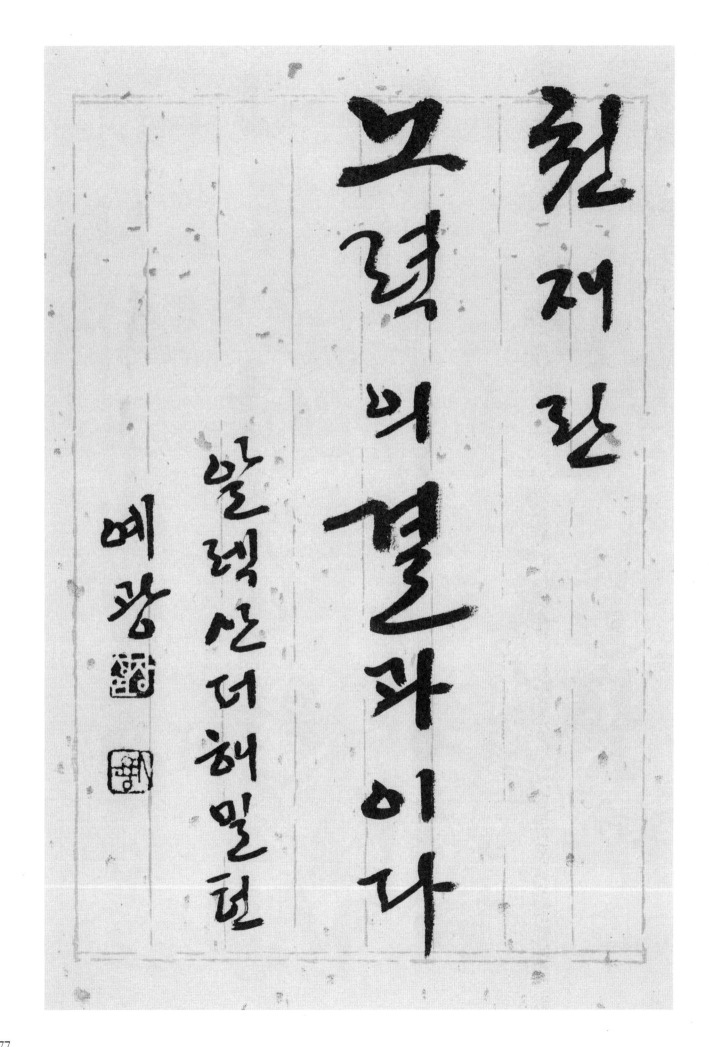

천지 사이에 있는 만물

가운데 사람보다 존귀한

동재는 결코 없다

동몽선습

예광

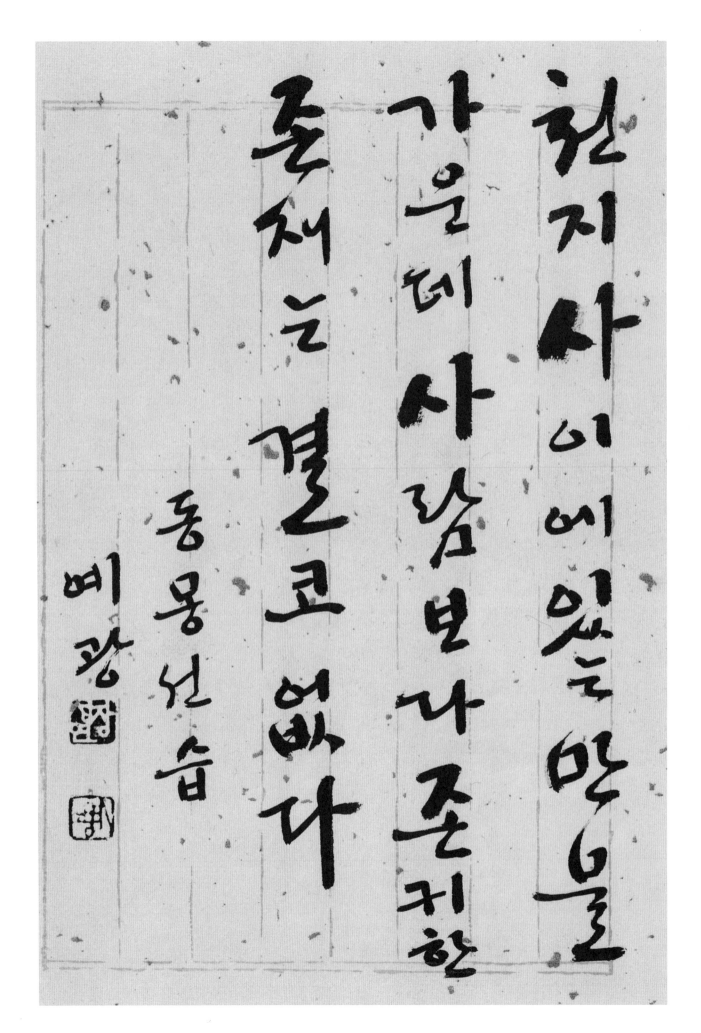

청년기에는 직장이

노년기에는 깊은 생각이

지배적이다

쇼펜하우어

예광

청년시절에 본 꽃에티

처음이 없었던 사랑은

중년이 되면 아무런 힘도

지니지 못할 것이다

모러마 클린스 베광

청춘이라는 좋은 때는
단 한번 밖에 오지 않으며
빨리 지나버린다

룡펜르

예광

청춘이란 모든 것이
실험이다 실험을 하되
최선으로 성공하라

스티븐스

예광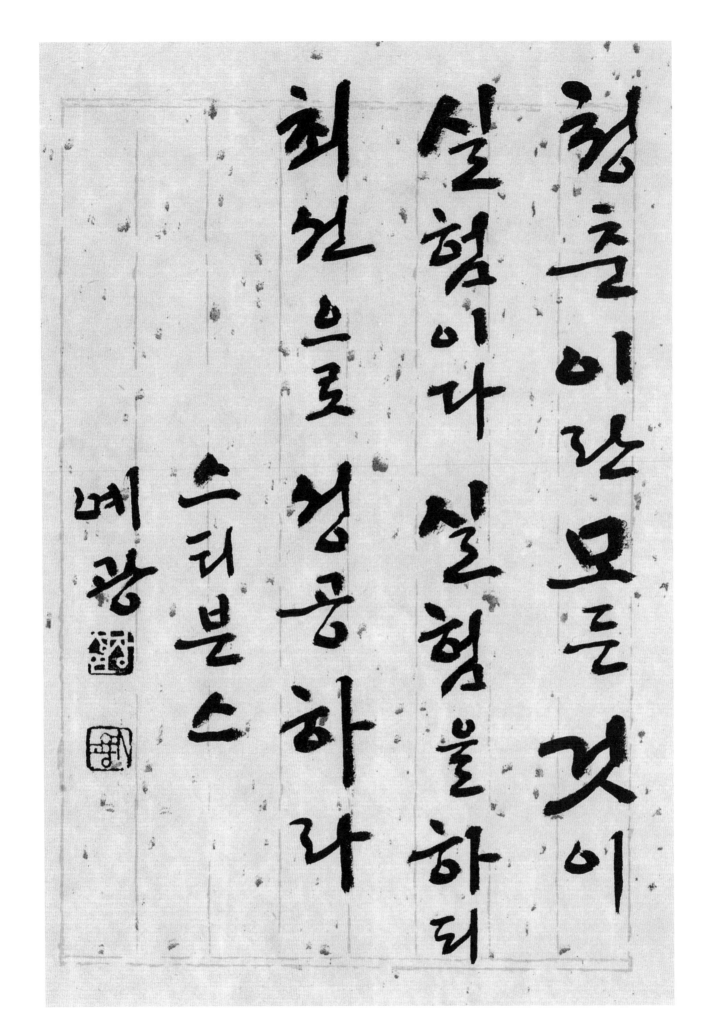

충고는 남이 모르게 단둘이서 하고 칭찬은 여러 사람 앞에서 하라

푸블리우스시루스

예광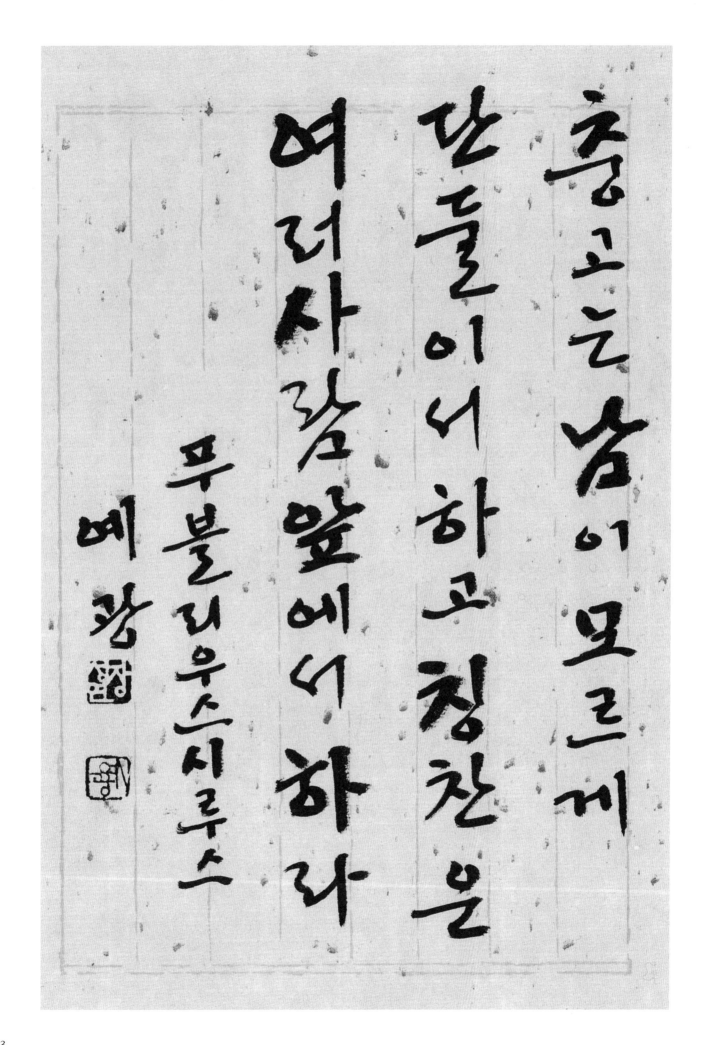

친구도 형제도 없는

사람은 팔에도 손에도

힘이 런혀 없다

이타리아 속담

예광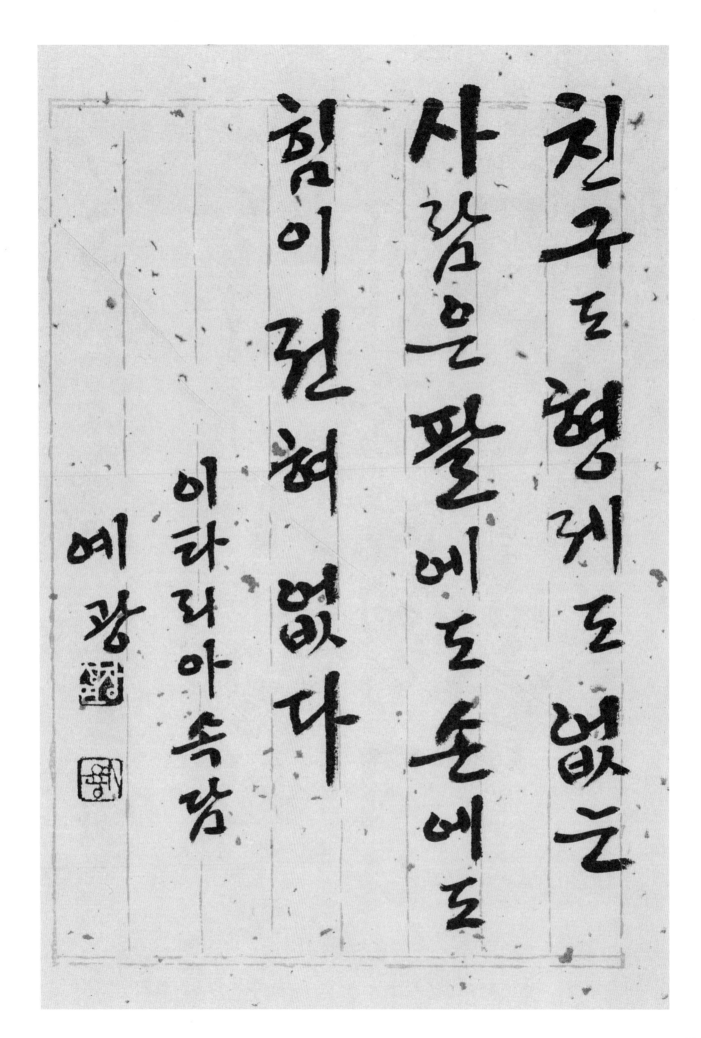

친구란 당신의 장단점을
잘 알면서도 허물 없이
당신을 좋아 하는 사람이야

맬버드 하버스드
예광

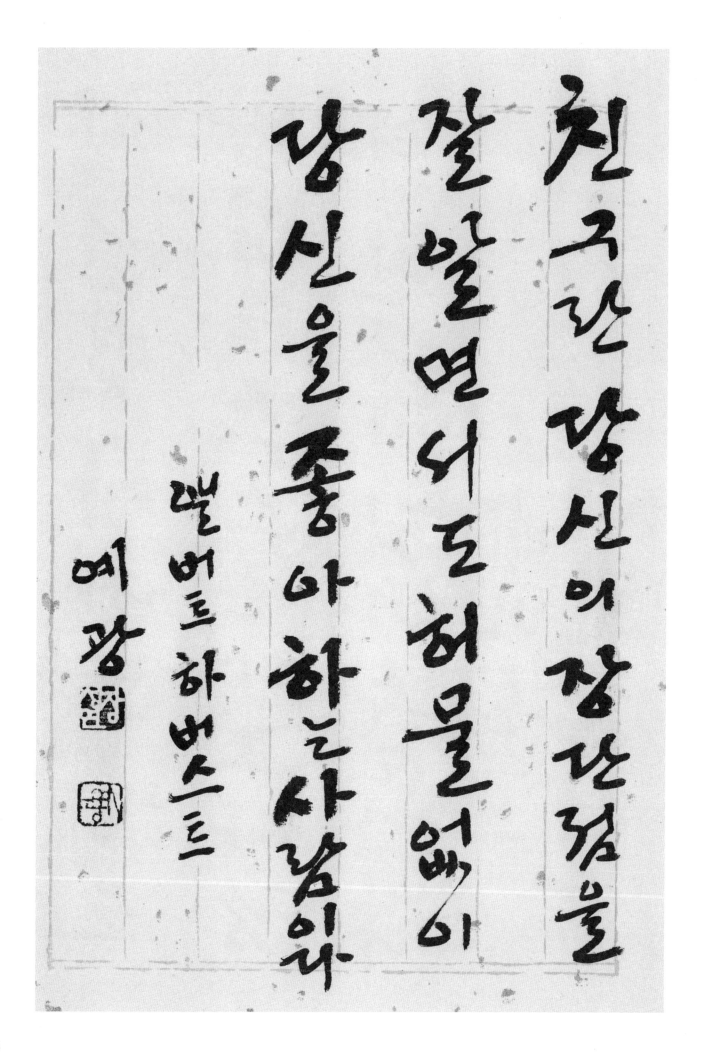

친구를 사귀는 종은

방법은 스스로가 그 사람

의 친구가 되어 주는 것이

에머손

예광

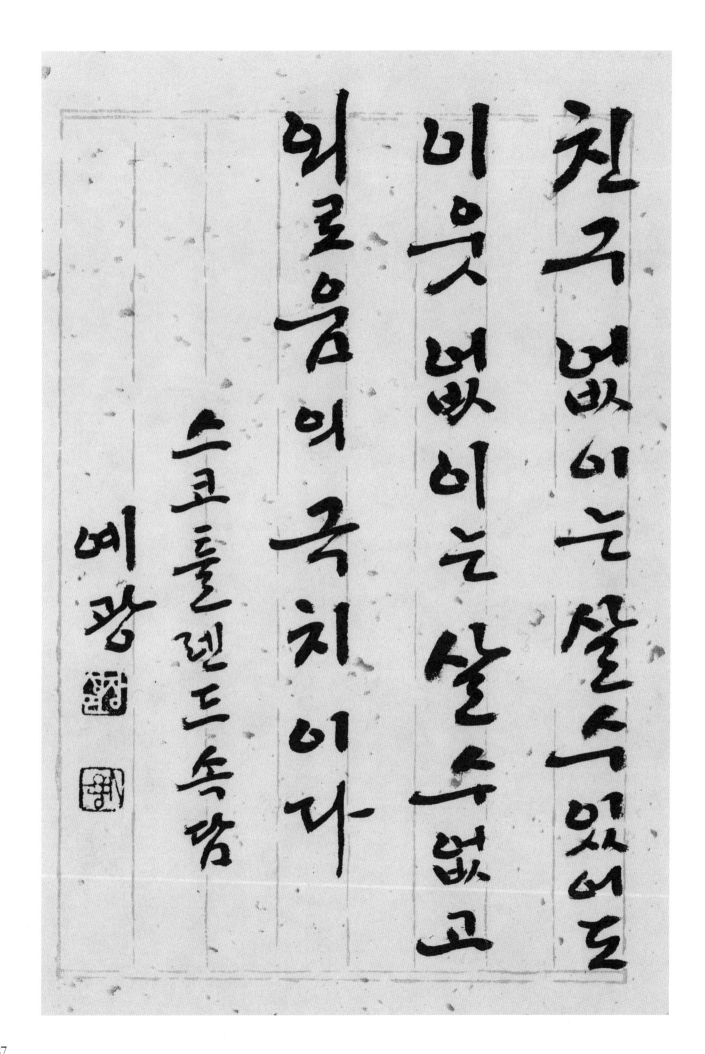

친구 없이는 살수 있어도

이웃 없이는 살수 없고

외로움의 극치이다

스코틀렌드 속담

예광

칭찬을 받았을 때가 아니라

꾸지람을 들었을 때에 겸양을

잃지 않는 사람이 있다면 그는

참으로 겸손한 사람이다

장파울

예광

큰 고통은 뿌리 사라지고
오래 계속 되는 고통은
그다지 크지 않다

에피쿠르스

혜광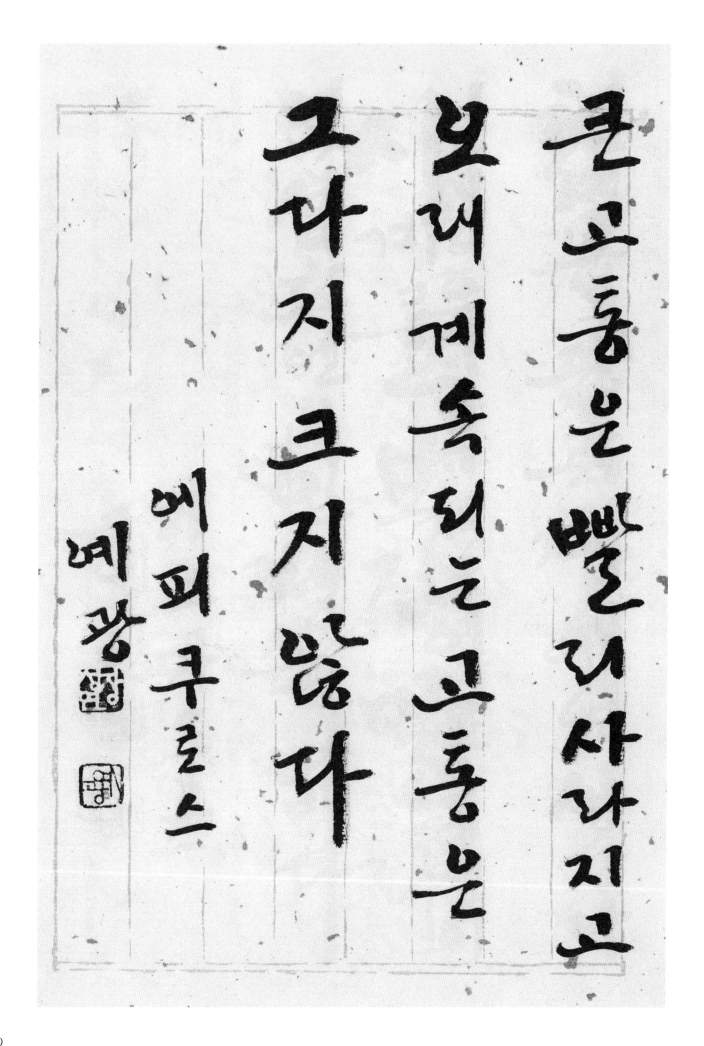

하나님 앞에서는 부자나 가난한 자나 장군이나 졸병이나 모두가 평등하다

월링턴

예광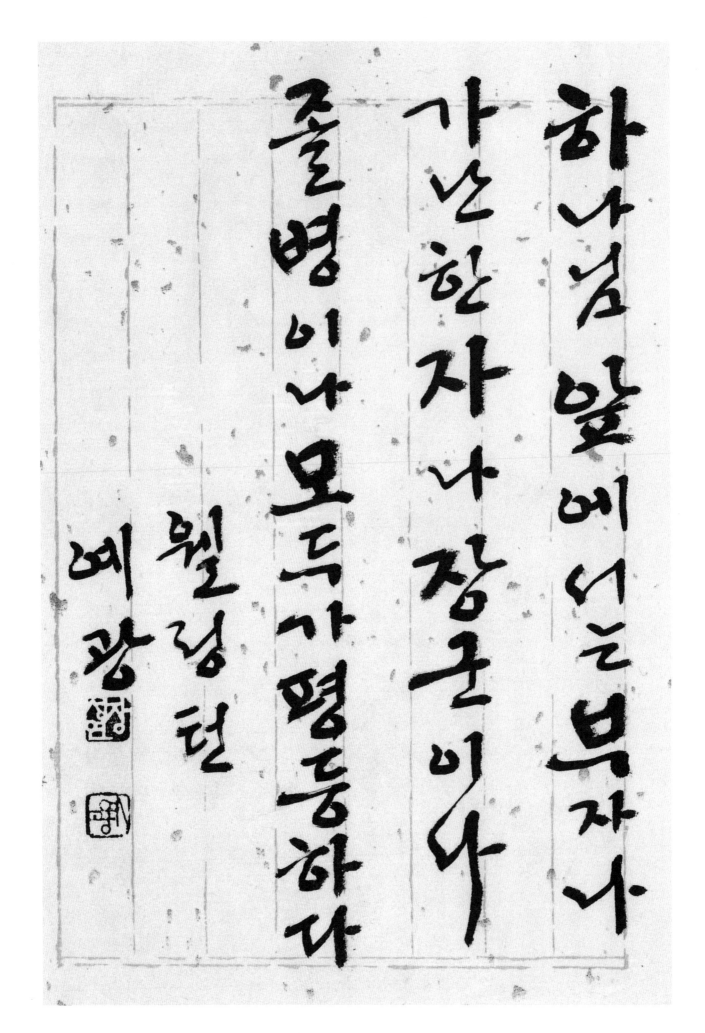

해
로
라
도
선
을
생
각
지
않
으
면
모
든
악
이
절
로
없
어
진
다

명심보감·장자

예광

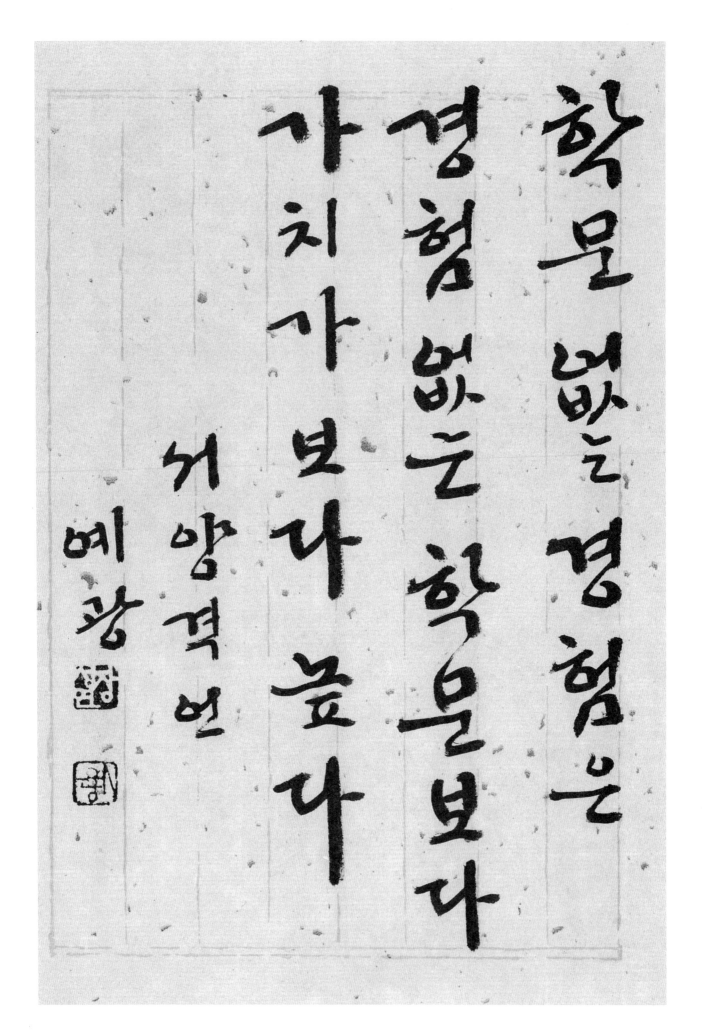

학무 없는 경험은
경험 없는 학문보다
가치가 보다 높다

서양격언
예광

학문의 참된 길은
흐트러지기 쉬운 마음을
다스리는데 있다
맹자
예광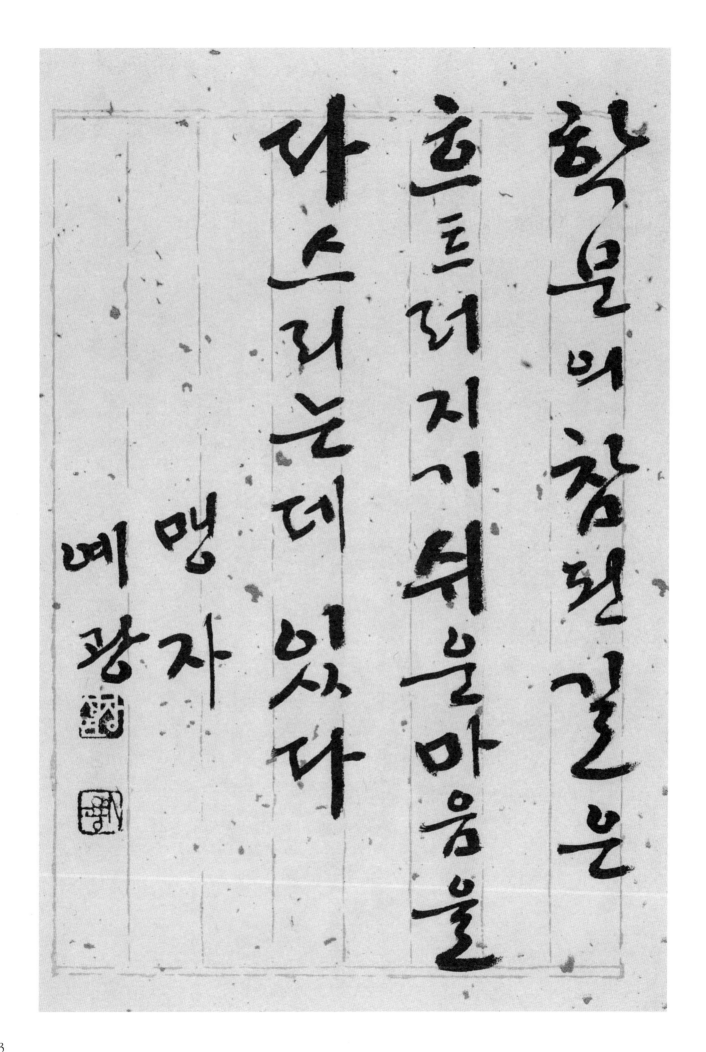

한번 뱉은 말과

물속에 던져버린돌은

다시 거두어들이지 못한다

영국격언

예광

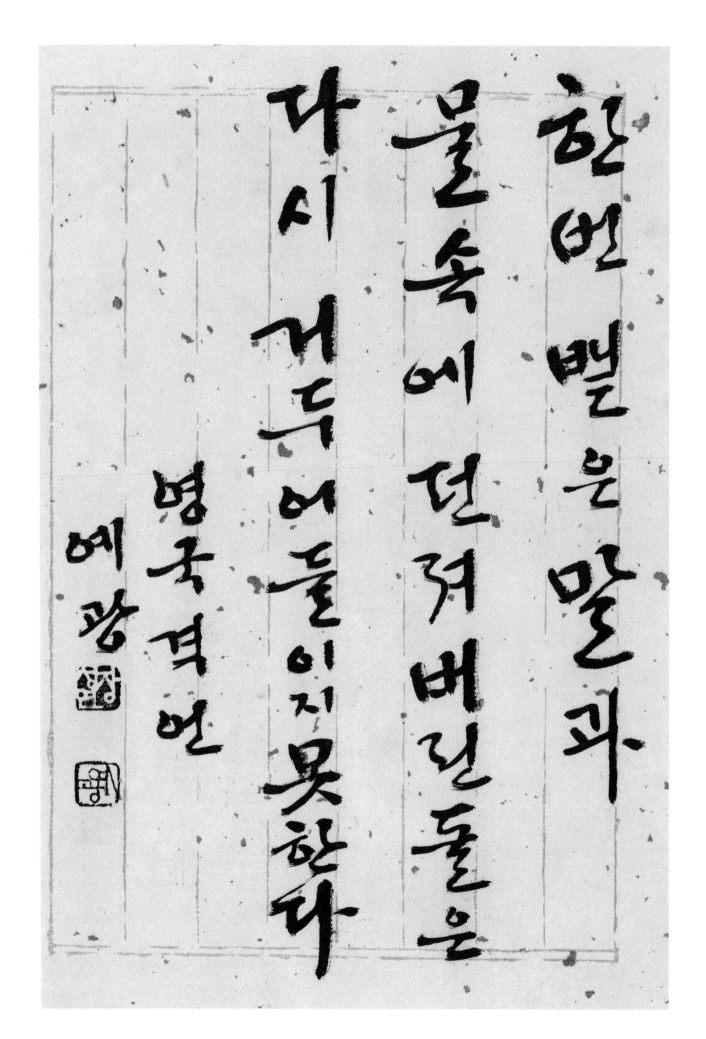

행동이 멀어를 동반할 때 한·중·더 놀을 전의와

효력을 수반하게 된다

몽테뉴

예광

행복이란 스스로 행복하다고 생각하며 또 그렇게 말하는 사람의 것이다

아리스토텔레스

예광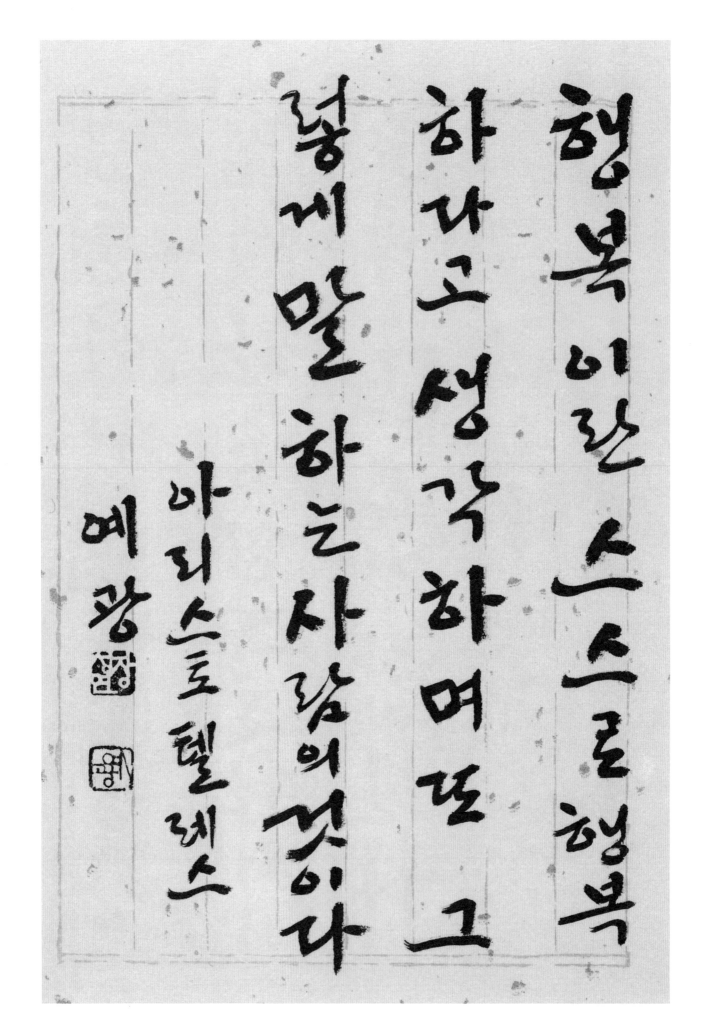

행복한 결혼이 되려면

남편은 귀머거리이고 아내는

장님이어야 한다

R 테버너

예광

허영심이 강한 사람은
이 땅 끝에 줄을 경멸하면서도
때 줄없이는 존재할수 없다

짐 멜

예광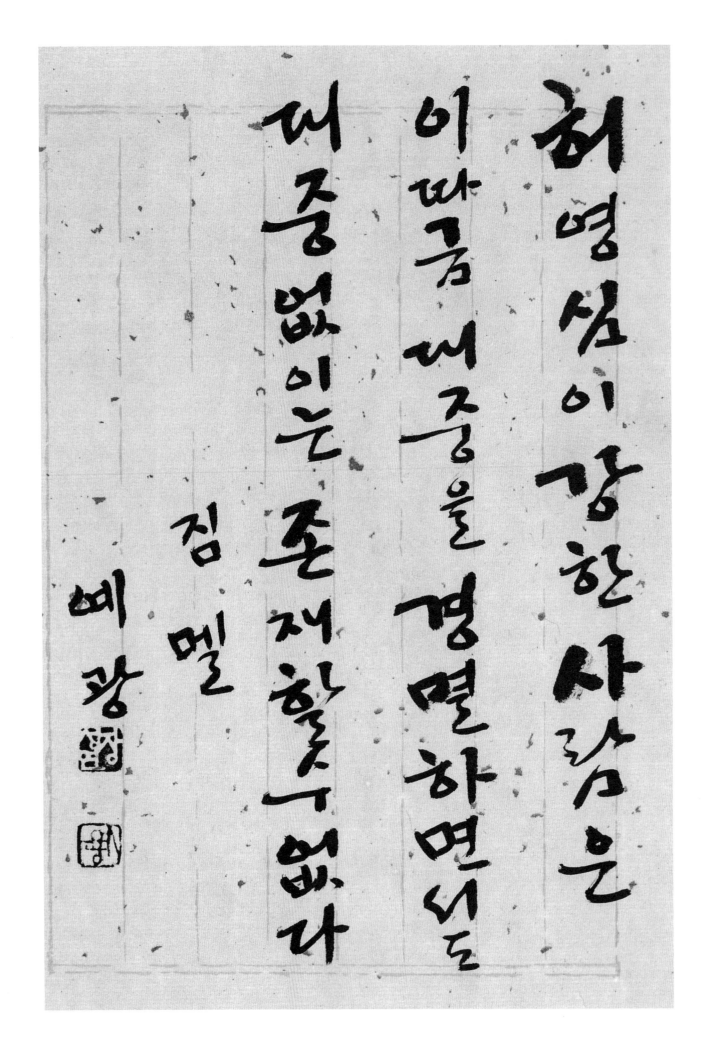

현명한 사랑에게

한마디 말을 족하다

두마디는 필요가 없다

프랭클린

예광 [印] [印]

호연지기는 항상 정의와 인도를 겸비하고 있으므로 호연지기를 자주 느껴야 한다

맹자

예광

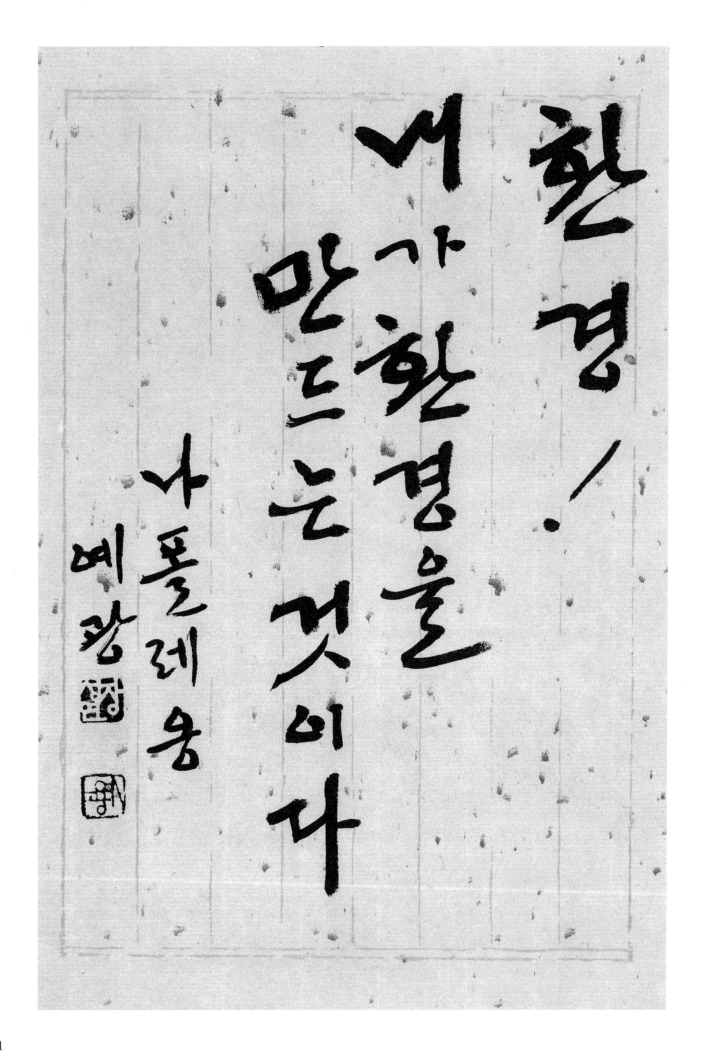

환경!
네가 환경을
만드는 것이다

나폴레옹

예광 [印] [印]

환경은 약한 자를 지배하지만 현명한 자의 목적을 달성시키는 수단이 되길 한다

F. 베이컨

예광

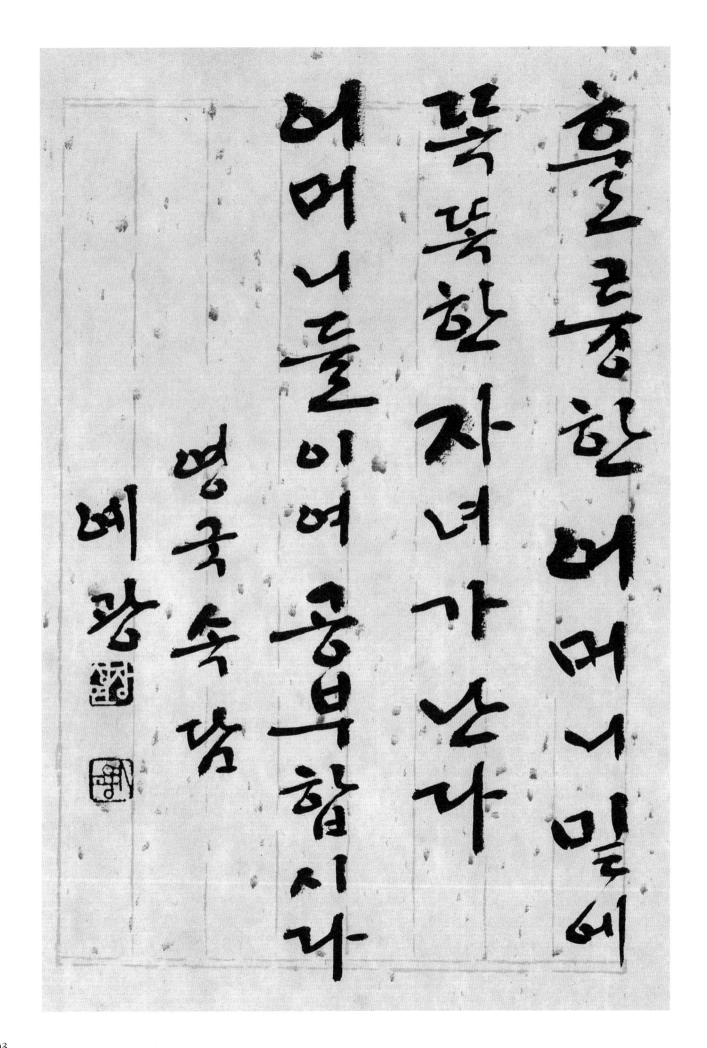

흘룽한 어머니밑에

뚝뚝한 자녀가 나온다

어머니들이여 공부합시다

영국 속담

예광

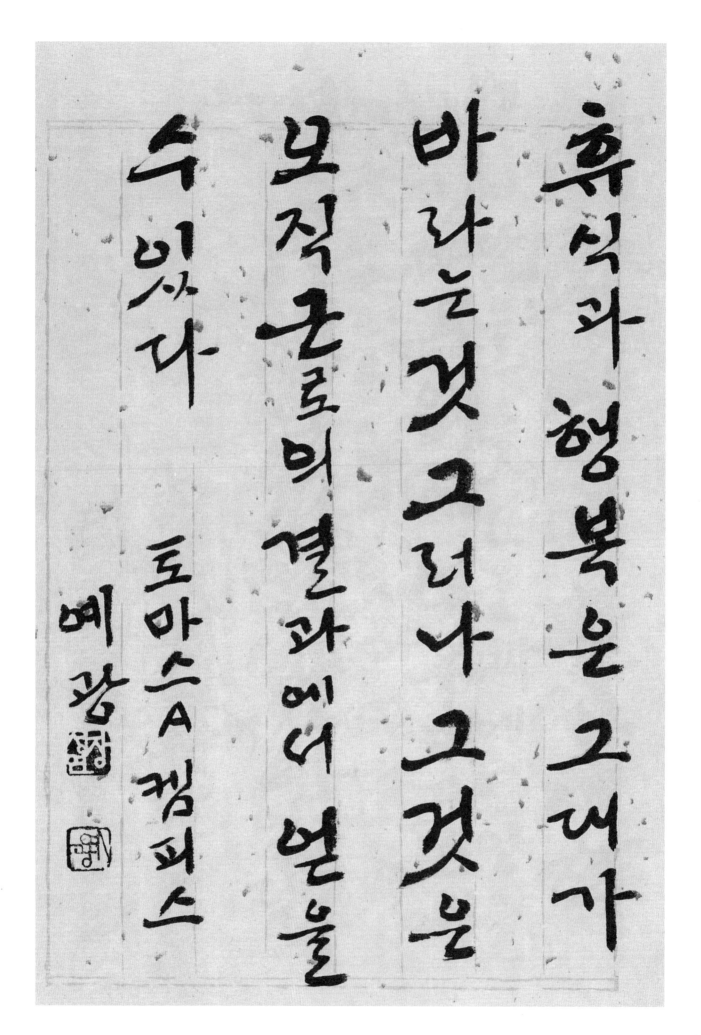

휴식과 행복은 그대가
바라는 것 그러나 그것은
오직 근로의 결과에서 얻을
수 있다

토마스A 켐피스

예광

희망에 사는 사람은 항상 젊다

청남

예광

희망이 없으면
노력도 하지 않는다

새유벌 조손

예광

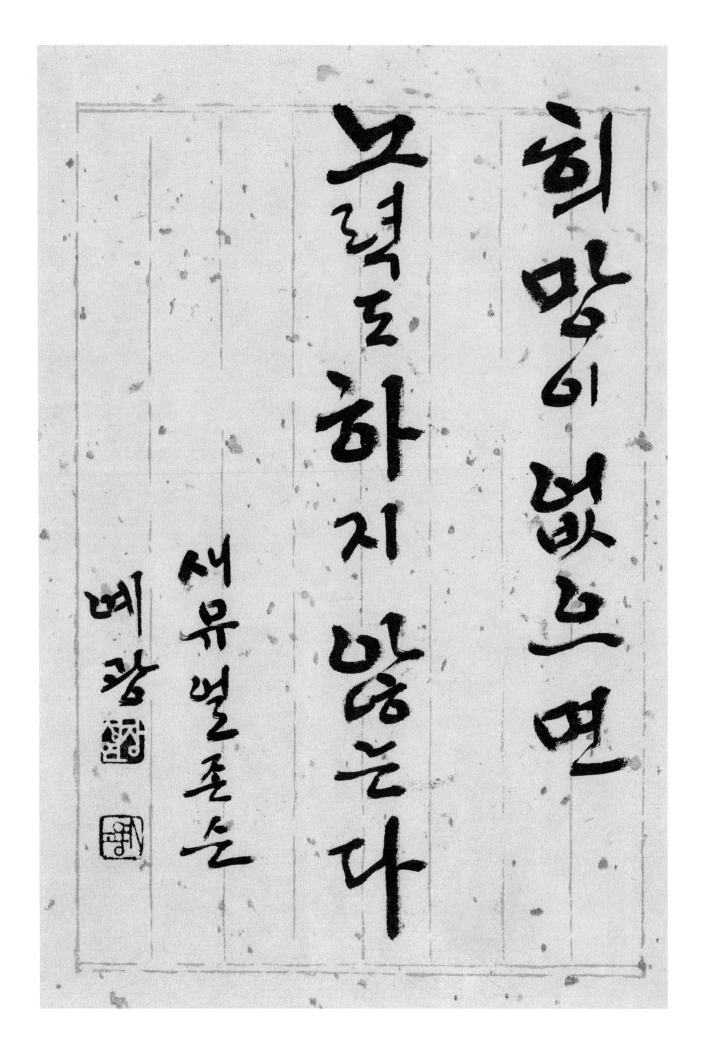

힘써 일하면 착한 마음이 생겨나고 편안하면 교만한 마음이 일어나는 것이 인정이다

정도전

예광

장성연 쓴 서간체

한글 묵장보감

2024年 7月 10日 발행

저 자 장성연

발행인 이 홍 연 · 이 선 화
발행처 ㈜이화문화출판사

등록번호 제300-2015-92호
주소 서울시 종로구 인사동길 12, 310호(대일빌딩)
전화 02-732-7091~3 (도서 주문처)
　　　02-738-9880 (본사)
FAX 02-725-5153
홈페이지 www.makebook.net

값 20,000원